The Glamorgan Centre for
Art & Design Technology

Offerings + Reinventions **Offrymau + Ailddyfeisiadau**

I Sophie, Iona, Remi ac Elis

seren ORIEL 31

Iwan Bala

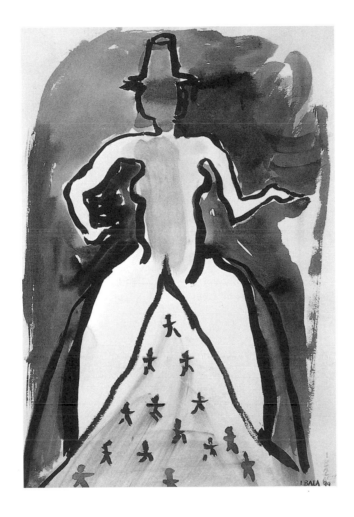

Offerings + Reinventions Offrymau + Ailddyfeisiadau

Seren is the book imprint of Poetry Wales
Press Ltd, Wyndham Street, Bridgend, Wales

Oriel 31, The Park, Newtown, Powys, Wales

Edited, designed and selected by Iwan Bala
Images © Iwan Bala, 2000
Introductory essays © the authors, 2000
Foreword © Amanda Farr, 2000
Translated into Welsh by J. Clifford Jones, *Asbri*
First published in 2000

Seren ISBN 1-85411-280-5
Oriel 31 ISBN 1-870797-59-0

*Seren works with the financial assistance of the Arts
Council of Wales*
*Oriel 31 is supported by the Arts Council of Wales and
Powys County Council*

Printed in Gill Sans Serif by WBC Book
Manufacturers, Bridgend

Front cover:
Gwalia Reinvented 1999
mixed media on canvas 94x77cm
photo: Pat Aithie; collection: the artist
Back cover:
Dresser (studio installation) 1998
Venedotia Mariona 1999
photo: the artist
Frontispieces:
Gwalia Reinvented (variations on a theme) 1999

Seren, Poetry Wales Press Ltd
Stryd Wyndham, Pen-y-bont ar Ogwr, Cymru

Oriel 31, Y Parc, y Drenewydd, Powys, Cymru

Golygwyd, cynlluniwyd, ddewiswyd gan Iwan Bala
Lluniau © Iwan Bala, 2000
Traethodau rhagarweiniol © yr awduron, 2000
Rhagair © Amanda Farr, 2000
Addasiad gan J. Clifford Jones, *Asbri*
Cyhoeddwyd gyntaf yn 2000

Seren ISBN 1-85411-280-5
Oriel 31 ISBN 1-870797-59-0

*Mae Seren yn gweithio gyda chymorth ariannol Cyngor
Celfyddydau Cymru*
*Mae Oriel 31 yn gweithio gyda chefnogaeth Cyngor
Celfyddydau Cymru a Cyngor Sir Powys*

Argraffwyd mewn Gill Sans Serif gan WBC Book
Manufacturers, Pen-y-bont ar Ogwr

Clawr blaen:
Gwalia (ailddyfeisiad) 1999
cyfrwng cymysg ar gynfas 94x77cm
llun: Pat Aithie; casgliad: yr artist
Clawr cefn:
Dresel (mewnosodiad stiwdio) 1998
Venedotia Mariona 1999
llun: yr artist
Wynebddarluniau:
Gwalia (ailddyfeisiad) (amrywiaeth ar thema) 1999

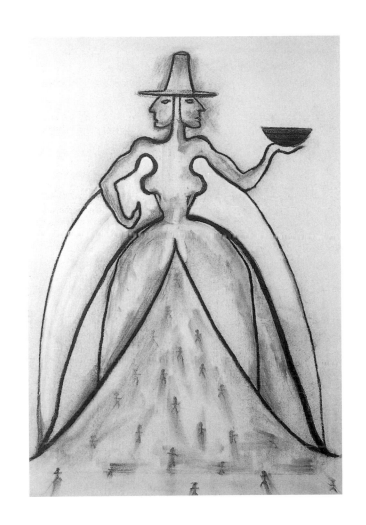

"Perhaps there is no return for anyone to a native land, only field-notes for its reinvention"

"Hwyrach nad oes droi'n ôl i unrhyw un i'w famwlad, dim ond nodiadau maes ar gyfer ei hailddyfeisio"

James T. Clifford

Contents
Cynnwys

This book was published in
association with Oriel 31
who initiated the exhibition
Offerings + Reinventions

Oriel 31
15 January – 19 February 2000

Oriel Theatr Clwyd
22 April – 11 June 2000

Exhibition organised by
Iwan Bala, Sarah Blomfield,
Amanda Farr

Cynhyrchwyd y llyfr hon
ar y cyd efo Oriel 31
i gyd fynd a'r arddangosfa
Offrymau + Ailddyfeisiadau

Oriel 31
15 Ionawr – 19 Chwefror 2000

Oriel Theatr Clwyd
22 Ebrill – 11 Mehefin 2000

Trefnwyr yr arddangosgfa yw
Iwan Bala, Sarah Blomfield,
Amanda Farr

Acknowledgements

Iwan Bala would like to thank Seren for making this book possible, and Oriel 31 for making the exhibition *Offerings + Reinventions* possible. The essays by Shelagh Hourahane and Michael Tooby deserve applause, as does the work of translating the whole opus, done with empathy, by Clifford Jones of Asbri.

Thanks for advice, encouragement and inspiration should go to many people, to mention a few; Sophie Roberts, Tim Davies, Sean O'Reilly, Paul Beauchamp, Glyn Baines, Agustín Ibarrola, José Bedia, Paul Davies, Gwyn Alf Williams amongst them, and above all, to the spirit of the Mariona...

Grateful thanks to Pat Aithie and Paul Beauchamp for photographing certain pieces of work for the book and finally to Amanda Farr and Sarah Blomfield for their patience and diligence in organising the exhibition.

Diolchiadau

Hoffai Iwan Bala ddiolch i Seren am wneud y llyfr hwn yn bosibl, ac i Oriel 31 am wneud yr arddangosfa *Offrymau + Ailddyfeisiadau* yn bosibl. Mae'r traethodau gan Shelagh Hourahane a Michael Tooby yn haeddu cymeradwyaeth wresog, fel hefyd y gwaith o gyfieithu yr holl opws, gyda chydymdeimlad, gan Clifford Jones o gwmni Asbri.

Dylsai diolch am gefnogaeth, anogaeth ac ysbrydoliaeth fynd i lawer o bobol, i enwi dim ond rhai ohonynt; Sophie Roberts, Tim Davies, Sean O'Reilly, Paul Beauchamp, Glyn Baines, Agustín Ibarrola, José Bedia, Paul Davies, Gwyn Alf Williams yn eu mysg, ac yn anad dim, i ysbryd y Fariona...

Diolch hefyd i Pat Aithie a Paul Beauchamp am dynnu lluniau o beth o'r gwaith sydd yn y llyfr, ac yn olaf i Amanda Farr a Sarah Blomfield am fod mor amyneddgar a thrwyadl yn y broses o drefnu yr arddangosfa. Diolch oll.

Foreword

I first met Iwan Bala in late summer 1998, some two months after I had started working in Wales. I sat in his Cardiff studio and he talked, with characteristic clarity and eloquence, of the sources and meanings of his work. He spoke of Wales – of the country's myths and realities and the inevitable conflation of these in our minds. He spoke also of his eager acceptance of other cultures and his irrepressible curiosity that resulted in an eclectic gathering of visual symbols and ideas from countries such as Zimbabwe and Cuba; a restless collecting to add to his "common bank of memory and culture".

At that time he had recently completed the first of his mantelshelves, *Truly Imagined (the Welsh Costume)*, and realised this as both a new departure into assemblage and installation and a logical progression of his art. I found his work exciting and rich in ideas. We discussed the possibility of a show, featuring proposed new works, the main thrust of these being the altar-like assemblages developing out of *Truly Imagined*. Alongside the plans for the exhibition came his desire to produce a substantial accompanying publication; one that could sustain meaning and relevance far beyond the relatively short life of a show; an artist's book that would provide an in-depth examination of Bala's artistic development over the years and the complexities behind the making of his work.

Offerings + Reinventions is the result of this ambition. Bala's own essay, 'The Wealth of the World', forms the backbone of this excellent book. As well as providing valuable insight into Bala's influences, it confirms the artist's considerable abilities as writer, thinker and cultural historian, and it is in this wider role, amidst the political context of marginalized art, that Mike Tooby discusses Bala in his perceptive essay, 'Maps, personalities, history etc. all imagined'. In

Rhagair

Cyfarfum ag Iwan Bala am y tro cyntaf ddiwedd haf 1998, rhyw ddeufis ar ôl i mi ddechrau gweithio yng Nghymru. Eisteddwn yn ei stiwdio yng Nghaerdydd ac yntau'n sgwrsio, gyda'r eglurder a'r huotledd sydd mor nodweddiadol ohono, am ffynonellau ac ystyron ei waith. Siaradai am Gymru – am ei mythau a'i thirweddau ac am gydasiad anorfod y rhain yn ein meddyliau. Siaradai hefyd am ei barodrwydd i dderbyn diwylliannau eraill a'i chwilfrydedd diatal a arweiniodd at greu casgliad eclectig o syniadau a symbolau gweledol o wledydd megis Zimbabwe a Chiwba – rhyw gasglu aflonydd, i ychwanegu at ei "gronfa gyffredin o gof a diwylliant".

Ar y pryd roedd Iwan Bala newydd gwblhau y gyntaf o'i silffoedd pen tân, *Gwir Ddychmygol (y Wisg Gymreig)*, ac roedd gwneud hynny fel newid cyfeiriad iddo, i faes cydosodiad a gosodwaith, yn ogystal â bod yn ddatblygiad rhesymegol i'w gelfyddyd. Roeddwn i'n gweld ei waith yn gynhyrfus ac yn gyfoethog mewn syniadau. Buom yn trafod y posibilrwydd o gael arddangosfa fyddai'n cynnwys gweithiau newydd oedd ganddo mewn golwg, a phrif fyrdwn y rhain fyddai'r cydosodiadau 'alloraidd' fyddai'n datblygu o *Gwir Ddychmygol*. Ochr yn ochr â'r cynlluniau ar gyfer yr arddangosfa, tyfodd ei awydd i gynhyrchu cyhoeddiad sylweddol i gydfynd â hi, cyfrol fyddai'n cynnal ei hystyr a'i pherthnasedd ymhell y tu hwnt i oes gymharol fer un arddangosfa; llyfr artist fyddai'n cynnig astudiaeth drylwyr o ddatblygiad artistig Iwan Bala dros y blynyddoedd ac o'r cymhlethdodau y tu ôl i wneud ei waith.

Canlyniad yr uchelgais hon yw *Offrymau + Ailddyfeisiadau*. Traethawd Iwan Bala ei hun, 'Cyfoeth y Byd', yw asgwrn cefn y gyfrol ardderchog hon. Yn ogystal â chynnig dealltwriaeth werthfawr o'r dylanwadau arno, mae'n cadarnhau gallu sylweddol yr artist fel meddyliwr, ysgrifennwr ac fel hanesydd diwylliannol. Ac yn

her essay, 'Domestic Deities', Shelagh Hourahane provides an in-depth critical examination of Bala's mantelpiece assemblages and other recent works. Great thanks are due to both for their excellent texts, which combine with Bala's autobiographical essay to present a rounded portrait of a distinctive, deep-thinking artist who embraces and celebrates his origins whilst continuously looking outwards, to the world at large.

It is not by accident that *Offerings + Reinventions* has been published at the beginning of the year 2000. Bala is an artist who is wholly aware of the significance of time and place, and his image of Janus, with head facing backwards towards the past and forwards to the future, is a pertinent reminder of that unique combination of confidence and uncertainty that sums up this particular time in history.

Offerings + Reinventions, together with Bala's recent anthology *Certain Welsh Artists*, should be seen as very significant contributions to publications on Welsh visual art, and ones that will continue to inform, enliven and stimulate further work in this field. I am honoured that Oriel 31 has been able to be part of this process by collaborating with Seren on the publication of this book. Finally, we at Oriel 31 are delighted to been able work with Iwan Bala, one of the most significant artists currently working in Wales.

Amanda Farr
Director, Oriel 31

y swyddogaeth ehangach hon, yng nghanol cyddestun gwleidyddol celfyddyd ar y cyrion, y mae Mike Tooby yn trafod Iwan Bala yn ei draethawd craff, 'Mapiau, personoliaethau, hanes ac yn y blaen, y cyfan wedi ei ddychmygu'. Yn ei thraethawd, 'Duwiau Teuluaidd', rhydd Shelagh Hourahane i ni astudiaeth feirniadol drylwyr o gydosodiadau silffoedd pen tân Iwan Bala a gweithiau diweddar eraill. Rydym yn ddiolchgar iawn i'r ddau am eu cyfraniadau ardderchog sydd, law yn llaw â thraethawd hunangofiannol Iwan Bala ei hun, yn rhoi i ni bortread crwn o artist meddylgar a chwbl arbennig, sydd yn cofleidio a dathlu ei wreiddiau ei hun tra ar yr un pryd yn edrych allan yn barhaus ar y byd mawr.

Nid ar ddamwain y cyhoeddir *Offrymau + Ailddyfeisiadau* ar ddechrau'r flwyddyn 2000. Mae Iwan Bala yn artist sydd yn gwbl ymwybodol o arwyddocad amser a lle, ac mae ei ddelwedd o Ianws, gyda'i ben yn wynebu'n ôl tua'r gorffennol ac ymlaen tua'r dyfodol, yn ein hatgoffa'n briodol iawn o'r cyfuniad unigryw o hyder ac ansicrwydd sy'n nodweddu'r cyfnod arbennig hwn mewn hanes.

Dylid ystyried *Offrymau + Ailddyfeisiadau*, ynghyd â detholiad diweddar Iwan Bala dan y teitl, *Certain Welsh Artists*, fel cyfraniadau o bwys i gyhoeddiadau ar y celfyddydau gweledol Cymreig – cyfraniadau fydd yn parhau i oleuo, bywiogi a symbylu gwaith pellach yn y maes. Rwy'n ei chyfrif yn anrhydedd fod Oriel 31 wedi bod â rhan yn y broses hon, trwy gydweithredu â Seren i gyhoeddi'r llyfr hwn. Yn olaf, rydym ni yn Oriel 31 yn hynod falch o'r cyfle gawsom i gydweithio ag Iwan Bala, un o'r artistiad mwyaf arwyddocaol sy'n gweithio yng Nghymru heddiw.

Amanda Farr
Cyfarwyddwr, Oriel 31

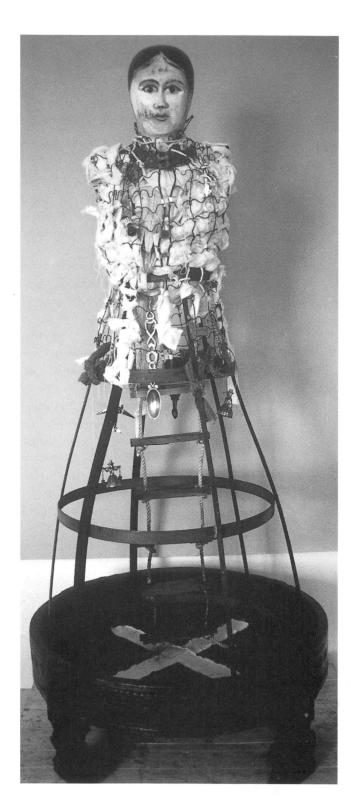

Santes Mariona 1999
mixed media assemblage 225x130x140cm
photo: the artist
collection: the artist

Y Santes Fariona 1999
cydosodiad, cyfryngau cymysg 225x130x140cm
llun: yr artist
casgliad: yr artist

Santes Mariona

(a domestic deity, truly imagined)

Originally a goddess associated with journeys, guardian of the crossroads between past, present and future. Offerings were made to her at the New Year's festivities. Related to, and probably predating, the *Mari Lwyd*, a tradition now surviving only in Mid Glamorgan, (where a horse's skull is decorated and paraded around local houses on New Year's Eve). The Mariona in contrast stood in one position, usually on a hearth within the house. Tokens, (in particular spoons[1]), were attached to her 'skirts' for good luck. Traditionally, her body cavity contained the skull of a ram complete with horns[2] and a mixture of other 'magical' ingredients. Notes were written with 'wishes' for the New Year and attached to the effigy.

Scholars have pointed to the derivation of 'iona' as the feminised form of 'Ianws' (Janus), the Romano/Celtic twin faced god that gave it's name to the month of January, in Welsh, *Ionawr*. Sometimes this connection was amplified by crudely drawn images of the 'male' Janus in the background, on the wall behind, or as extensions of the effigy's head. The usage of materials, including iron, wood, cotton, brass and in recent versions, paper and plastic seems also to be of significance, and some may be modern approximations of the base materials of the originals.

Many commentators have been intrigued by the rope ladder within the 'skirts', and some go as far as to suggest that the Mariona we are familiar with in folk memory may be a scaled down version of a sacrificial apparatus akin to the 'Wicker Man', where the chosen person was burnt alive inside the 'body' of the idol. Others, myself included, prefer to believe that it is primarily of symbolic significance[3], representing the 'climb' needed to obtain a greater understanding of the human condition through

Y Santes Fariona

(duwies yr aelwyd, gwir ddychmygol)

Yn wreiddiol, duwies a oedd yn gysylltiedig a theithio, gwarchodwraig y groesffordd rhwng y gorffennol, y presennol a'r dyfodol. Gwnaed offrwm iddi ar drothwy'r Flwyddyn Newydd. Yn perthyn, ac yn ôl-ddyddio'r *Fari Lwyd*, traddodiad sydd nawr yn goroesi mewn mannau o Forgannwg Ganol yn unig (ble mae penglog ceffyl yn cael ei addurno a'i orymdeithio o amgylch cartrefi lleol ar Nos Galan). 'Roedd y Fariona ar y llaw arall yn aros yn ei hunfan, fel arfer ar aelwyd y tŷ. Byddai rhoddion (llwyau yn bennaf[1]) yn cael eu rhwymo i'w 'sgert' am lwc. Yn ôl traddodiad, 'roedd ei chorff yn cynnwys penglog hwrdd neu ddafad gorniog[2], yn ogystal a rhai cynhwysion 'hudol' eraill. Ysgrifennwyd nodiadau gyda dymuniadau a gobeithion am y Flwyddyn Newydd arnynt, a rhoddwyd rhain hefyd i mewn yn y ddelw.

Mae ysgolheigion yn tybio mai ffurf fenywaidd o 'Ianws' yw 'iona', y duw Celtaidd-Rufeinig dau wynebog, a roes ei enw i'r mis Ionawr. Mae'r dewis o ddefnyddiau yn ei gwneuthuriad hefyd yn ymddangos yn symbolaidd; haearn, pren, gwlan, cotwm a phres, ac mewn rhai mwy diweddar, papur a phlastig, ymgais i ail-greu y defnyddiau gwreiddiol.

Mae llawer o drafodaeth ynglŷn â'r ysgol raff oddimewn i 'sgert' y ddelw. Mae rhai yn ceisio cysylltu'r Fariona â thraddodiad gwerin a'r dull Celtaidd o aberthu mewn eilun o blethwaith gwiail. Mae eraill, fel y finnau, yn credu mai pwrpas symbolaidd[3] sydd i'r ysgol, yn cynrychioli yr 'esgyn' o un lefel o wybodaeth i un uwch, o gyrraedd dealltwriaeth ddyfnach o'r cyflwr dynol drwy fod yn fwy ymwybyddol o gof ac o berthyn.

Mae cysylltiad y Fariona â'r groesffordd a theithio yn codi eto yn ystod cyfnod mudiad Radicalaidd a therfysgol Beca yn yr 1830au, lle 'roedd y dynion yn gwisgo fel gwragedd tra'n

an awareness of memory and of belonging.

The Mariona's association with crossroads and journeys was invoked by the agrarian Radical forces of revolt in the 1830s Rebecca Rising, where the men dressed as women to lay siege to the toll gates and other injustices of a 'colonial' regime.

When Welsh settlers emigrated to Patagonia in 1865, it is reputed that a Mariona effigy travelled with them 'for luck', (although this was frowned upon by the nonconformist iconoclasts), and that this figurine later became syncretised with Native Indian and also Spanish Catholic iconography.

Richard Roberts, M.A.

ymosod ar y tollbyrth ac anghyfiawnderau eraill y drefn 'drefedigaethol'.

Pan aeth y Cymry allan i sefydlu y 'Wladfa' ym Mhatagonia yn 1865, mae stori yn dweud i ddelw fechan o'r Fariona gael ei chymeryd ar y llong, y Mimosa, 'er lwc'. Mae'n anodd credu y byddai'r Capelwyr pybyr yn eu mysg yn hapus â hyn; serch hynny, dywed y stori fod y ddelw wedi ei syncreteiddio dros amser efo symboliaeth yr Indiaid Brodorol yn ogystal ac eiconograffi yr Eglwys Catholig Sbaenaidd.

Richard Roberts, M.A.

Notes

1 This practice may have led, at a later period, to the celebrated 'Welsh lovespoon' of tradition, now much favoured as a tourist collectable. The use of spoons at festive and feasting occasions also equates 'love' and 'food' in a Mediterranean way that may appear uncharacteristic of Welsh dietary sensiblities until recently.

2 A possible reference to Cernunnos, god of nature, 'the Horned One' of Celtic mythology.

3 In the Welsh language the word for ladder (*ysgol*) is also the word for school.

Nodiadau

1 Mae'n bosib i'r ymarfer yma arwain yn nes ymlaen at y 'llwyau caru' traddodiadol, nawr yn boblogaidd iawn ymysg twristiaid. Mae'r defnydd a wnaed o lwyau yn ystod gwyliau a gwledda yn cysylltu 'cariad' a 'bwyd' mewn ffordd sydd yn ymddangos yn ddieithr i synwyddusrwydd ac arferion bwyta y Cymry hyd yn ddiweddar.

2 Medr hyn fod yn gyfeiriad at Cernunnos, duw natur y Celtiaid, a welwyd fel arfer efo cyrn carw ar ei ben.

3 Mae 'ysgol' yn y Gymreig wrth gwrs yn golygau ysgol addysg hefyd.

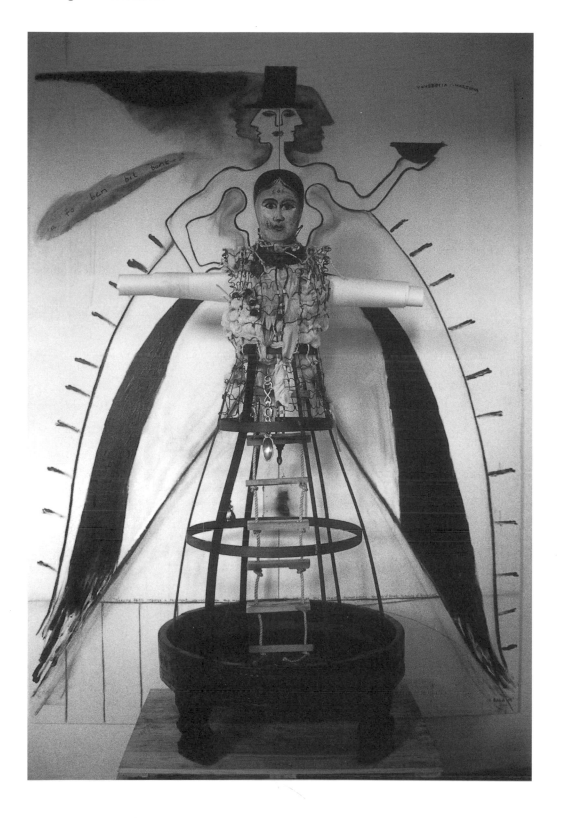

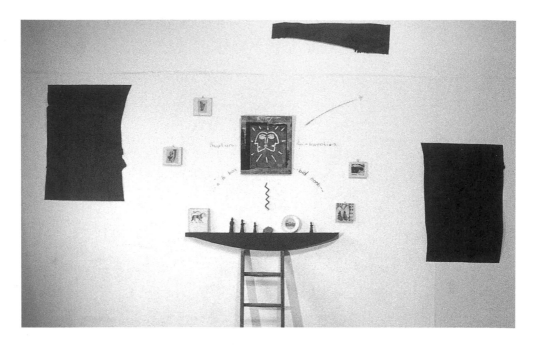

Salem (capel/ysgol) 1999 mixed media assemblage
276x430x54cm
photo: the artist; collection: the artist

Salem (capel/ysgol) 1999 cydosodiad, cyfryngau cymysg
276x430x54cm
llun: yr artist; casgliad: yr artist

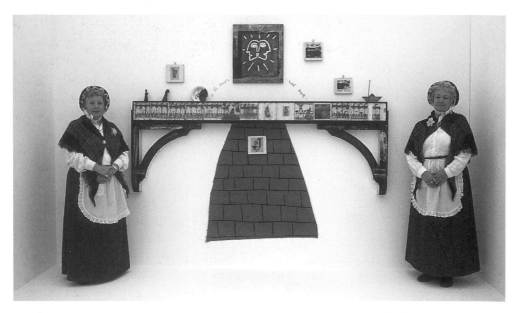

Truly Imagined (the Welsh Costume)
National Eisteddfod of Wales, Bro Ogwr 1998
mixed media assemblage 210x218x15cm
photo: Marian Delyth; collection: the artist

Gwir Ddychmygol (y Wisg Gymreig)
Eisteddfod Genedlaethol Cymru, Bro Ogwr 1998
cydosodiad, cyfryngau cymysg 210x218x15cm
llun: Marian Delyth; casgliad: yr artist

DOMESTIC DEITIES

Iwan Bala's recent assemblages

Shelagh Hourahane

A young girl sits uncomfortably on a pile of stones. The landscape setting is that of upland Meirionnydd. The woman, holding a basket full of daffodils, is dressed in archaic clothes, recognisable to those who are familiar, as Welsh traditional costume. The image is printed on a post card, with greetings from Wales. In his essay, 'Not Built but Truly Born', Jonah Jones describes the day when he installed his sculpture which commemorates Bob Tai'r Felin, the ballad singer from the Bala area. During that day he visited two local farmhouses and in them he noticed unusual decorations displayed in pride of place on the walls. In one house there hung a polished brass spring balance, while in the kitchen belonging to Twm Williams of Pentrefelin, he saw a gleaming chromium plated hub-cap. The sight of these things led him to meditate on the role and meaning of such things, displayed in a resplendent manner. Certainly, he concludes, they are symbols of a devotion to cleanliness and energetic work. Each appeared meaningless and redundant and yet, "I feel it occupies a place comparable to the ikons that once occupied (still do, I believe) a central place in Russian homes. They are a sort of touchstone, a sign manual that life goes on and is upheld." There is a problem though in that "...their emptiness of meaning too is a sign. If their burnished brightness asserts firm domestic rule, their lack of content betrays an atrophy of part of the human spirit. For all through the ages and among all peoples, small images have been made and have held the devotion of households, the *lares* or household gods of the Latins... The *canopas* of the Incas are evidence too, outside of our own Mediterranean complex of civilisations."[1]

DUWIAU TEULUAIDD

cydosodiadau diweddar Iwan Bala

Shelagh Hourahane

Eistedda merch ifanc yn anghyfforddus ar dwr o gerrig. Y dirwedd sy'n gefndir iddi yw mynydd-dir Meirionnydd. Mae'r ferch, sy'n dal basged yn llawn o gennin Pedr, yn gwisgo dillad hynafol, gwisg y byddai'r cyfarwydd yn ei hadnabod fel gwisg draddodiadol Gymreig. Argraffwyd y ddelwedd ar gerdyn post, gyda chyfarchion o Gymru. Yn ei draethawd, 'Not Built but Truly Born', disgrifia Jonah Jones y diwrnod pan osododd ei gerflun i goffáu Bob Tai'r Felin, y canwr baledi o ardal Y Bala. Yn ystod y dydd ymwelodd â dau ffermdy lleol a sylwodd ynddynt ar yr addurniadau anarferol gai'r lle blaenaf ar y muriau. Mewn un tŷ, crogai clorian sbring prês wedi ei loywi, tra yng nghegin Twm Williams, Pentrefelin, gwelodd gap olwyn cromiwm yn ei ddisgleirdeb. Roedd gweld y pethau hyn wedi ei arwain i fyfyrio ar swyddogaeth ac ystyr pethau o'r fath oedd yn cael eu harddangos yn eu hysblander. Yn sicr, meddai, maent yn symbolau o ddefosiwn i lanweithdra a llafur egnïol. Ymddangosai y naill beth a'r llall yn ddiystyr a diwerth, ac eto, "Teimlaf eu bod yn cael lle anrhydeddus, safle y gellid ei gymharu â'r lle canolog roddid i'r icon ar un amser (a hyd heddiw, mi gredaf) ar aelwyd yn Rwsia. Maent yn rhyw fath ar feini prawf, sy'n arwyddo bod bywyd yn mynd yn ei flaen ac yn cael ei gynnal." Ond mae yna broblem, oherwydd bod "eu gwacter ystyr hefyd yn arwydd. Os yw eu disgleirdeb caboledig yn dystiolaeth i ddefod deuluol ddisyflyd, mae eu diffyg cynnwys yn bradychu cyflwr crebachlyd yr ysbryd dynol. Oherwydd drwy'r oesau bu holl ddynolryw yn gwneud delwau fu'n wrthrych defosiwn teuluoedd cyfan, *lares* neu dduwiau teuluaidd y Lladiniaid... Mae *canopas* yr Incas yn dystiolaeth

I have pursued the previous images at length because they do seem to offer a perspective from which Iwan Bala's recent art work can be viewed. They help to put it in a context outside of the carefully staged environment of gallery installations in which his work will be seen. It is the context of a persistent history of domestic display and of the tradition of affirmation of values through shared images and texts. His recent assemblages, such as *Salem (Capel/Ysgol)*, *Field Notes* and *Truly Imagined (the Welsh Costume)* are devices in which the ordering of images and the content of ritual are dragged together in a nervous and even explosive partnership. Iwan Bala has himself referred to the impact made on him by the work of certain contemporary Cuban artists, by the ritual altars of the Afro-Cuban Santeria magical-religious tradition and of the links between these things. His wall pieces mingle the form of an altar with that of the domestic hearth and they bring together images associated with his personal vocabulary and others, which symbolise an invented or imagined Wales. *Truly Imagined (the Welsh Costume)* (pl. 14) is an assemblage of images which are arranged around a mantel shelf, suggesting the fireplace focus of many a traditional home. It has been photographed flanked by the comfortable figures of two women, who wear the same archaic dress that is featured in the postcard described above. The whole ensemble can therefore be interpreted as making a sardonic reference to the tourism-inspired habit of framing Welshness in the image of a backward looking rural and feminine culture. It also reiterates, in another form, Jonah Jones's observations on the tradition of an iconic display of objects and images at the centre of domestic life, and on the possibility that they have lost the meaning attached to such ritual objects.

For more than ten years Iwan Bala's work has developed from a position that was very personal and quite introspective, to one which

o hyn hefyd, y tu allan i gymhlethdod ein gwareiddiadau Canoldirol ni."[1]

Euthum ar drywydd y delwau hyn i'r fath raddau, gan yr ymddengys eu bod yn cynnig persbectif arbennig i edrych ar waith diweddar Iwan Bala. Maent o gymorth i roi'r gwaith yn ei gyd-destun, y tu allan i amgylchfyd bwriadol-ofalus mewnosodiadau mewn orielau, yr amgylchfyd lle gwelir ei waith. A'r cyd-destun yw'r traddodiad parhaus o arddangos teuluaidd, a'r traddodiad o ategu gwerthoedd trwy rannu delweddau a thestunau. Dyfeisiau yw ei gydosodiadau diweddar, megis *Salem (Capel/Ysgol)*, *Nodiadau Maes* a *Gwir Ddychmygol (y Wisg Gymreig)*, lle mae trefn y delweddau a chynnwys y defodau yn cael eu llusgo at ei gilydd mewn partneriaeth nerfus, a ffrwydrol hyd yn oed. Cyfeiriodd Iwan Bala ei hun at y dylanwadau arno gan waith rhai artistiaid cyfoes o Giwba, gan allorau defodol traddodiad dewinol-grefyddol y Santeria Affro-Giwbaidd, ac at y cysylltiad rhwng y pethau hyn. Mae ei weithiau ar gyfer muriau yn cymysgu ffurf yr allor â ffurf yr aelwyd deuluol ac yn cydblethu delweddau sy'n gysylltiedig â'i eiriau ef ei hun ac eraill sy'n symbol o Gymru gafodd ei dyfeisio neu ei dychmygu. Cydosodiad delweddau yw *Gwir Ddychmygol (y Wisg Gymreig)* (pl. 14), delweddau sy'n cael eu gosod o gwmpas silff ben tân, rhywbeth sy'n awgrymu gymaint canolbwynt yw'r aelwyd mewn llawer cartref traddodiadol. Fe'i ffotograffwyd gyda ffigyrau cyff-orddus y ddwy wraig o bobtu iddo, gyda'r gwragedd yn gwisgo yr un wisg hynafol ag a welwyd ar y cerdyn post a ddisgrifiwyd uchod. Felly, gellir dehongli'r holl *ensemble* fel cyfeiriad coeglyd at arfer twristiaidd o osod Cymreictod ar lun a delw rhyw ddiwylliant gorffennol-hiraethus, gwledig a benywaidd. Mae hefyd yn ategu, mewn ffurf arall, sylwadau Jonah Jones ar y traddodiad o arddangos gwrthrychau a delweddau yn iconaidd yng nghanol y bywyd teuluol, ac ar y posibilrwydd iddynt golli gafael ar ystyr y gwrthrychau defodol hyn.

is presentational, theatrical and has a wider Welsh and, at times, a universal significance. In his symbolic landscapes of the 80s distraught male figures struggled and took desperate flight in flimsy boats. They marked his first steps in dealing with the upheaval felt by a modern Welshman when his roots in a rural culture and a mythic past were confronted by a multicultural, urban and evolving society. His pictures gained in dignity when he painted monumental symbolic landscapes based on his experiences of visiting the ruins of Masvingo in Zimbabwe. He found that certain symbols could be used to refer to a specific culture and to universal experiences. He gave us glimpses of an impressive but ambivalent architecture: Zimbabwe's ancient sites or Wales' modern structures? He appropriated the ladder or *ysgol*, the double-headed Janus, the cauldron of re birth, the strips of terraced houses, the slumbering female landscape, the serpentine rivers and the rows of stick figures that speckle the land like conifers. They all became an integral part of his visual vocabulary. He realised the power of words and used them in his paintings, with

Dros ddeng mlynedd a mwy datblygodd gwaith Iwan Bala o safbwynt hynod bersonol a lled fewnblyg, i safbwynt perfformiadol, theatrig a safbwynt y mae iddo arwyddocad Cymreig ac, o bryd i'w gilydd, byd-eang. Yn ei dirluniau symbolaidd o'r wythdegau gwelir ffigyrau gwrywaidd llawn trallod yn bustachu a rhyfygu dianc mewn cychod tila. Y gweithiau hyn oedd ei ymgais gynnar i ddelio â'r chwyldro ddoi i ran y Cymro modern pan ddoi'r gwreiddiau oedd yn ddwfn mewn diwylliant gwledig a gorffennol mytholegol, i wrthdrawiad â'r gymdeithas drefol, aml-ddiwylliannol oedd yn datblygu'n gyson. Rhoddwyd urddas ychwanegol i'w luniau pan baentiodd dirluniau symbolaidd coffaol, wedi eu seilio ar ei brofiadau yng nghanol adfeilion Masvingo yn Zimbabwe. Darganfu y gellid defnyddio rhai symbolau arbennig i gyfeirio at ddiwylliant penodol ac at brofiadau byd-eang. Rhoes i ni gipolwg ar bensaernïaeth drawiadol ond amwys: ai safleoedd hynafol Zimbabwe ynteu adeiladau'r Gymru fodern? Meddiannodd yr ysgol, y lanws dauwynebog, y crochan ail-eni, y stribedi o dai teras, y dirwedd fenywaidd gysglyd, yr afonydd dolennog a'r rhesi o ffigyrau

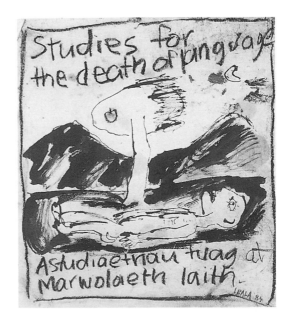

Studies for the death of language 1986
ink and oil on paper 30x27cm
photo: Pat Aithie
collection: the artist

Astudiaethau tuag at marwolaeth iaith 1986
inc ac olew ar bapur 30x27cm
llun: Pat Aithie
casgliad: yr artist

Great Spirit 1998
charcoal and gouache on paper 34x43cm
photo: the artist
private collection

Mae'r Ysbryd Mawr 1998
golosg a gouache ar bapur 34x43cm
llun: yr artist
casgliad preifat

double meanings and in several languages. He rediscovered the myths of drowned lands, of shapes shifted and passed from generation to generation to have their forms renewed and their meanings altered. He used them all to invent a Wales which slipped between the past, the present and the future and offered an increasingly sophisticated manner of using visual art to challenge preconceptions and to enter into debate.

It was inevitable that he should have joined the Beca Group during the period of this development between the late 1980s and the present. Beca offered a stimulating association with the only group of Welsh artists to believe that art has a role to play in politics, through reinterpretation of history, comments on contemporary issues and by helping to empower other people to express their feelings and their hopes. Beca was well known for organising 'anarchic' events and for its interventionist activities, which challenged the complacency of gallery art. However, times have changed and things seem to have moved on. It remains to be seen how the same artists will respond to the altered atmosphere of post-Assembly Wales. Iwan Bala dwelt on the new Wales in the exhibition and series of works titled *Flags for the Assembly (1998)*. In *Great Spirit*, a giant twin-headed figure strides across a landscape, from

coesau matshis sy'n britho'r tir fel conwydd. Daethant oll yn rhan annatod o'i eirfa weledol. Sylweddolodd beth oedd grym geiriau a defnyddiodd hwy yn ei baentiadau, gydag ystyron deublyg ac mewn amryw ieithoedd. Ail-ddarganfu chwedlau am diroedd a foddwyd, a siapiau a symudwyd ac a drosglwyddwyd o genhedlaeth i genhedlaeth er mwyn adnewyddu eu ffurfiau a newid eu hystyron. Defnyddiodd y rhain i gyd i ddyfeisio Cymru fyddai'n llithro rhwng y gorffennol, y presennol a'r dyfodol, a chynigiodd ddull cynyddol soffistigedig o ddefnyddio celfyddyd weledol i herio rhagdybiaethau ac i sbarduno trafodaeth.

Roedd hi'n anorfod y byddai'n ymuno â Grŵp Beca yn y cyfnod hwn yn ei ddatblygiad, rhwng diwedd yr wythdegau a'r presennol. Cynigiai Beca gyswllt cyffrous â'r unig grŵp o artistiaid Cymreig a gredai fod gan gelfyddyd rôl i'w chwarae mewn gwleidyddiaeth – wrth ail-ddehongli hanes, wrth gynnig sylwadau ar faterion y dydd ac wrth gynorthwyo i alluogi eraill i fynegi eu teimladau a'u dyheadau. Roedd Beca yn enwog am drefnu digwyddiadau 'anarchaidd' ac am ei weithgareddau ymyraethol, oedd yn herio hunanfodlonrwydd celfyddyd oriel. Fodd bynnag daeth tro ar fyd ac, yn ôl pob golwg, mae pethau'n wahanol erbyn hyn. Cawn weld eto sut y bydd yr un artistiaid yn ymateb i awyrgylch newydd y Gymru ôl-Gynulliad. Ymdriniodd Iwan

symbolic shadow into a spacious light. A tiny aeroplane jets into the air and a text proclaims that, "Mae'r ysbryd mawr yn cerdded drwy y tir" (A great spirit walks through the land). The theme of reinvention dominates the various paintings titled *Flags for the Assembly* and the now familiar Bala symbols; the boat, ladder, brick pylon, stone tower and bridge appear to be held in a state of precarious balance and imminent change. A tiny figurine in Welsh female costume is pasted onto the swelling, tussocky landscape in *Flag for the Assembly III (reinvention)*. She is isolated, but shares a space with the faint images of the Janus head, a walking male figure and a stag sinking below a lake. A cauldron, signifying rebirth sits firmly in centre place and emits the words "ail-ddyfeisio" (reinvention). In all, it is an image that suggests the displacement or fading importance of certain aspects of the past, but with an uncertain future.

Iwan Bala's recent wall pieces may be interpreted as a summation of at least fifteen years of work. The familiar images and symbols all appear in them, but there is a note of pessimism or uncertainty there as well. He exhibits them with alternative arrangements of the parts, perhaps indicating a wariness in making a definitive statement. Ed Thomas, the playwright, who has collaborated with Iwan Bala in the past, has suggested that the time may have come when,

Bala â'r Gymru newydd yn yr arddangosfa a'r gyfres o weithiau yn dwyn y teitl *Baneri i'r Cynulliad (1998)*. Yn *Mae'r Ysbryd Mawr*, gwelir ffigwr cawraidd dau-wynebog yn brasgamu ar draws y dirwedd, o gysgod symbolaidd i ehangder goleuni. Mae awyren jet fechan yn codi i'r awyr ac fe ddywed y geiriau, "Mae'r ysbryd mawr yn cerdded drwy y tir". Mae thema ail-ddyfeisio yn tra-arglwyddiaethu ar y paentiadau amrywiol sy'n cario'r teitl *Baneri i'r Cynulliad* ac fe ymddengys fod y symbolau sydd erbyn hyn mor nodweddiadol o waith Iwan Bala – y cwch, yr ysgol, y peilon brics, y twr cerrig a'r bont – fel petaent yn cael eu dal mewn stad o gydbwysedd simsan ac mewn newid oedd megis ar ddyfod. Mae model bach o wraig mewn gwisg Gymreig yn cael ei phastio ar dirwedd chwyddedig, twmpathog yn *Baner i'r Cynulliad III (ailddyfeisio)*. Mae hi ar ei phen ei hun, ond yn rhannu gofod gyda'r delweddau egwan o ben lanws, ffigwr gwrywaidd yn cerdded, a charw yn suddo i'r llyn. Mae crochan, sy'n dynodi ail-eni, yn eistedd ar ganol y llun ac yn cyhoeddi'r geiriau "ail-ddyfeisio". Yn ei gyfanrwydd, mae'n ddelwedd sy'n awgrymu dadleoliad neu wanychu pwysigrwydd rhai agweddau ar y gorffennol, ond gyda'r dyfodol yn ansicr.

Gellir dehongli mur weithiau diweddar Iwan Bala fel dod â gwaith cyfnod o bymtheng mlynedd o leiaf at ei gilydd. Gwelir yr holl ddelweddau a'r symbolau cyfarwydd ynddynt, ond mae ynddynt

Flag for the Assembly III (reinvention) 1998
mixed media on canvas 60x90cm
photo: Paul Beauchamp
private collection

Baner i'r Cynulliad III (ailddyfeisiad) 1998
cyfrwng cymysg ar gynfas 60x90cm
llun: Paul Beauchamp
casgliad preifat

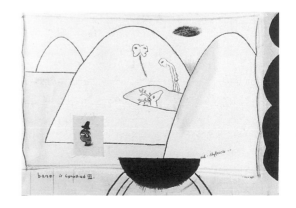

Patagonia 1999
mixed media assemblage 240x220x60cm
photo: the artist
collection: the artist

Patagonia 1999
cydosodiad, cyfryngau cymysg 240x220x60cm
llun: yr artist
casgliad: yr artist

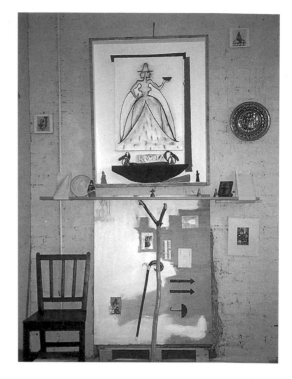

in his own work, he will look for themes beyond Wales. He says that the advent of the Assembly has taken away the main justification for focusing on Wales in his creative work. It is certainly a time in which many artists and writers must be re-considering past work and feeling their way towards new directions for the future. Iwan Bala's altar-like installation *Field Notes* (pl. 13) has an elegiac air. The Janus heads are skeletal, placed in a cage, afloat in a funereal boat on a seascape where 'Wales', the woman-land, drifts in the blue waves. The terraced houses are half hidden and tiny, helpless 'Welsh lady' figurines gesticulate upon the black and red altar top. The message of finality, of a packaged and departed life, is added with the rough altar base made from museum packing boxes and the selected words from James T. Clifford, "...perhaps there is no return for anyone to a native land, only field-notes for its reinvention."

Salem (Capel/Ysgol) is an on-going piece of work, which moves the form of a domestic

hefyd nodyn o ansicrwydd ac anobaith. Mae'n eu harddangos gan ail-drefnu'r rhannau, fel petai'n amharod i wneud datganiad terfynol. Awgrymodd Ed Thomas, y dramodydd, sydd wedi cydweithio ag Iwan Bala yn y gorffennol, fod yr amser wedi dod pan fyddai, yn ei waith ei hun, yn edrych y tu hwnt i Gymru am themâu. Dywed fod dyfodiad y Cynulliad wedi ei amddifadu o'i brif gyfiawnhad dros ganolbwyntio ar Gymru yn ei waith creadigol. Mae'n sicr yn gyfnod pan fydd llawer o artistiaid ac ysgrifenwyr yn ailystyried gwaith y gorffennol ac yn ymbalfalu am gyfeiriadau newydd i'r dyfodol. Mae naws galarnadol i'r gosodwaith 'alloraidd' *Nodiadau Maes* (pl. 13) gan Iwan Bala. Mae penau Ianws megis 'sgerbydau, yn cael eu rhoi mewn caetsh, yn hwylio mewn cwch angladdol ar y morlun, gyda 'Chymru' y wlad fenywaidd, yn drifftio ar y tonnau glas. Mae'r tai teras bron o'r golwg a gwelir y modelau bach diymadferth o'r 'wraig Gymreig' yn amneidio ar fwrdd coch a du yr allor. Ychwanegir neges o derfynoldeb, o

mantel further towards that of an altar. It is visually more impelling than *Truly Imagined (the Welsh Costume)* because the components each have a simple, clear character and are linked by a hierarchical arrangement. The ladder or *ysgol* rightly stands on the floor and appears to support the other things. In one version, a reproduction of *Salem*, a longstanding icon of the Welsh hearth, sits on the second rung. The mantelshelf is replaced by Iwan Bala's familiar boat, symbol of movement from one condition or life to another. 'Welsh lady' figurines and other things that signify domesticity stand on top. We look with interest at the 'gallery' of small pictures displayed around. They depict a harp, the daffodil and leek, a landscape and more women in tall black hats. The focal image shifts between that of the Janus head, also a component of *Truly Imagined (the Welsh Costume)* and the artist's new signifier of the Welsh conundrum, a twin profiled Welsh woman. The tiny plane takes off again and reminds us that Iwan Bala is concerned in his life and in his art, with the way in which our culture must be fed and reinvented through contacts with other cultures and other people. He has explained how the development of his aesthetic position and of his personal philosophy have been nurtured by contact with a variety of other cultures, through travel and through his involvement with the Artists' Project. In pursuing the modern and the international as well as a custodial standpoint for his own culture, it is likely that he would agree with Mahatma Gandhi who said,

> I do not want my house to be walled in on all sides and my windows to be stuffed. I want the culture of all lands to be blown about my house as freely as possible. But I refuse to be blown off my feet.[2]

Iwan Bala's wall pieces are not made to

fywyd wedi ei lapio a'i osod o'r naill du, gan y bocsus pacio o'r amgueddfa sydd wedi eu defnyddio i wneud gwaelod garw yr allor, a chan eiriau dethol James T. Clifford, "hwyrach nad oes droi'n ôl i unrhyw un i'w famwlad, dim ond nodiadau maes ar gyfer ei hailddyfeisio."

Gwaith sydd eto i'w gwblhau yw *Salem (Capel/Ysgol)*, gwaith sy'n gwthio ffurf y silff ben tân deuluol fwyfwy tuag at ffurf yr allor. Mae'n llawer mwy gweledol drawiadol na *Gwir Ddychmygol (y Wisg Gymreig)*, gan fod i bob un o'r gwahanol ddarnau ei gymeriad syml a chlir ei hun, gyda'r cyfan wedi eu cysylltu trwy drefn hierarchaidd. Gosodwyd yr 'ysgol' ar y llawr ac mae fel petai'n cynnal y pethau eraill. Mewn un fersiwn ceir atgynhyrchiad o'r llun *Salem* – icon traddodiadol yr aelwyd Gymreig – wedi ei osod ar ail ffon yr ysgol. Yn lle'r silff ben tân cawn gwch cyfarwydd Iwan Bala, symbol o symud o un cyflwr neu fywyd i un arall. Ar y pen uchaf saif y modelau bach o'r 'wraig Gymreig' a phethau eraill sy'n dynodi bywyd teuluol. Cawn edrych â diddordeb ar yr 'oriel' o ddarluniau bach sy'n cael eu harddangos o gwmpas – darluniau o delyn, cennin Pedr a'r cennin, tirwedd a mwy eto o ferched mewn hetiau uchel, du. Mae ffocws y ddelwedd yn symud, rhwng y ddelwedd o ben Ianws, sydd hefyd yn rhan o *Gwir Ddychmygol (y Wisg Gymreig)*, a'r hyn sydd i'r artist erbyn hyn yn dynodi y *conundrum* Cymreig, sef yr amlinell ddwbl o'r wraig Gymreig. Gwelir yr awyren fechan yn codi unwaith eto, a dyna'n hatgoffa o gonsyrn Iwan Bala, yn ei fywyd a'i waith, am y modd y mae'n rhaid meithrin ac ail-ddyfeisio ein diwylliant trwy gyswllt â phobloedd eraill ac â diwylliannau eraill. Esboniodd Iwan Bala sut y cyfoethogwyd datblygiad ei safbwynt esthetig a'i athroniaeth bersonol, trwy gyswllt ag amrywiaeth o ddiwylliannau, trwy deithio'n helaeth a thrwy weithio gyda'r Prosiect Artistiaid. Yn ei ymchwil am y cyfoes a'r rhyngwladol, ac yn ei safbwynt gwarcheidiol tuag at ei ddiwylliant ei hun, tybed na fyddai'n cytuno â'r hyn ddywedodd

reassert a cosy idea of what it is to be Welsh in the year 2000. They question the role of some of those things that have been held onto as Welsh and which may now have been lost or have changed their meaning for many of us. They take the thoughts expressed by Jonah Jones several decades ago a step further and debate the issue of what should be laid upon our metaphorical national altar or what displayed above the domestic hearth. They challenge the right of those who publish postcards to say that a woman in traditional costume holding daffodils represents Wales. When he does all this, Iwan, the artist from Bala, from the most cymric *bro* or part of Wales, puts his own past under scrutiny and sets a challenge for the future of his image making.

Mahatma Gandhi,

> Tydw i ddim am i nghartref fod wedi ei gau i mewn ar bob tu, gyda'r ffenestri ar glo. Rydw i am i ddiwylliant y byd cyfan gael ei chwythu i mewn mor ddirwystr â phosib. Ond rwy'n gwrthod gadael i ddim fy chwythu i oddi ar fy nhraed.[2]

Ni wnaed mur ddarnau Iwan Bala er mwyn ail-ddatgan syniad cysurus o ystyr bod yn Gymro yn y flwyddyn 2000. Yn hytrach, cwestiynant swyddogaeth rhai o'r pethau a gyfrifwyd yn Gymreig ond sydd bellach, o bosibl, wedi eu colli neu wedi newid eu hystyr i lawer ohonom. Ânt gam ymhellach na myfyrdodau Jonah Jones rai degawdau yn ôl, gan drafod holl gwestiwn yr hyn ddylid ei roi ar ein hallor drosiadol, genedlaethol neu'r hyn ddylid ei arddangos ar ein haelwydydd. Maent yn herio hawl y rhai sy'n cyhoeddi cardiau post i honni fod gwraig mewn gwisg draddodiadol yn cario cennin Pedr, yn cynrychioli Cymru. Pan wna hyn i gyd, mae Iwan, yr artist o'r Bala, o fro Gymreiciaf Cymru, yn rhoi ei orffennol ei hun dan y chwyddwydr ac yn gosod her ar gyfer dyfodol ei ddelweddu ei hun.

Notes

1 Jonah Jones, *The Gallipoli Diary*, Seren, Bridgend 1989, pp 79-80.

2 Mahatma Gandhi, quoted in *Our Creative Diversity* (Report of the World Commission on Culture and Development), UNESCO, Paris 1996, p 20.

Nodiadau

1 Jonah Jones, *The Gallipoli Diary*, Seren, Pen-y-bont ar Ogwr 1989, tud 79-80.

2 Mahatma Gandhi, wedi ei ddyfynnu yn *Our Creative Diversity* (Report of the World Commission on Culture and Development), UNESCO, Paris 1996, tud 20.

Shelagh Hourahane is a writer, artist, curator and lecturer.

Mae Shelagh Hourahane yn awdur, arlunydd, curadur a darlithydd.

Salem
(capel/ysgol)
1999
ail fersiwn
second version

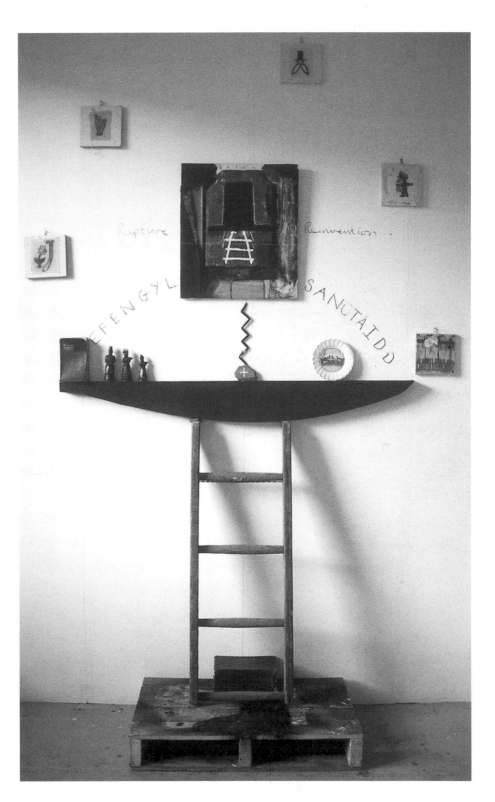

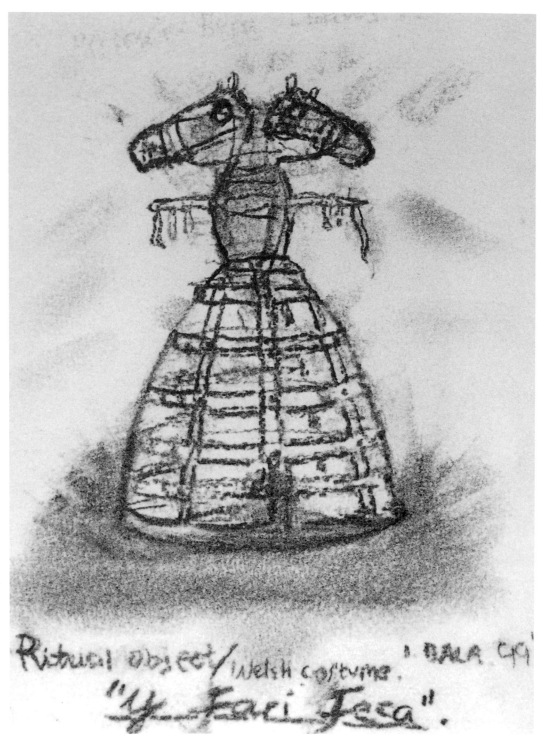

Plan drawing for ritual object (Mariona/Beca) 1999 Cynllun ddarluniad o greuryn defodol (Mariona/Beca) 1999

"Maps, personalities, history etc, all imagined"

some thoughts about Iwan Bala

Michael Tooby

I have always found one of the most moving elements of the story of the Rebecca Rising the very fact that men of agricultural or early industrial backgrounds dressed as women to make their cause. The contemporary statements in which they tongue-in-cheek announce various matters using character names, as if performers in street theatre, brings both a smile and a strangely painful pathos. Yet this extraordinary visual, literary moment is entirely absent, it seems, from the canon of images of Welsh history, existing only as texts. As if to affirm the primacy of words over images, we are left to imagine the roles these men played.

When Grwp Beca formed, one wonders how conscious was their reference to this aspect of the rising (as opposed to the general linkage with a celebrated aspect of Wales' radical past). Indeed, what strikes one, now that the group is itself bordering on the historic, is how it parallels Iwan Bala's own personal adoption of a surrogate identity in order to create himself as a certain kind of Welsh artist. It seems that the meaning of his career is embedded in the decision to adopt a persona, as if he felt that the times required new images, not only in artistic production, but also in the very identity of an artist.

A component of this new adopted image is diversity. One usually assumes that an interest in an artist's career comes through seeing their work with increasing frequency, leading to a pursuit of contextual ideas and greater information. In the case of Iwan Bala, I came to be interested in him through hearing him give a public lecture, through reading articles on him,

"Mapiau, personoliaethau, hanes ac yn y blaen, y cyfan wedi ei ddychmygu"

hel meddyliau am Iwan Bala.

Michael Tooby

Rydw i wedi teimlo erioed mai un o'r elfennau mwyaf gwefreiddiol yn hanes terfysg Rebeca yw'r ffaith fod dynion o gefndir amaethyddol neu ddiwydiannol cynnar wedi gwisgo fel merched er mwyn rhoi hwb i'w hachos. Daw gwên i'r wyneb ac fe deimlwn rhyw ddwyster od o boenus wrth ddarllen y datganiadau cyfoes lle maent yn cyhoeddi gwahanol faterion, gyda'u tafod yn eu boch, gan ddefnyddio enwau cymeriadau, fel petaent yn berfformwyr mewn theatr stryd. Ond nid oes le o gwbl i'r foment hynod weledol a llenyddol hon yng nghanon delweddau o hanes Cymru; bodola fel testun yn unig. Ac fel pe i gadarnhau goruchafiaeth geiriau ar ddelweddau, rhaid i ni ddychmygu'r rhannau chwaraewyd gan y dynion hyn.

Ni allwn lai na meddwl, pan ffurfiwyd Grŵp Beca, pa mor ymwybodol oeddynt o'r gyfeiriadaeth at yr agwedd hon o'r terfysg (o'i chyferbynnu â'r cysylltiad cyffredinol ag agwedd enwog o orffennol radical Cymru). Yn wir, yr hyn sy'n taro rhywun, o gofio fod y Grŵp ei hun erbyn hyn yn ymylu ar fod yn hanesyddol, yw sut mae hyn yn ymdebygu i Iwan Bala ei hun, a fabwysiadodd hunaniaeth fenthyg, er mwyn ei ail-greu ei hun fel math arbennig o artist Cymreig. Ymddengys bod ystyr ei yrfa wedi ei wreiddio yn ei benderfyniad i fabwysiadu 'persona', fel petai'n teimlo bod y cyfnod hwn yn galw am ddelweddau newydd, nid yn unig yng nghynnyrch yr artist ond hefyd yn ei hunaniaeth fel artist.

Un rhan o'r ddelwedd newydd hon a fabwysiadwyd yw amrywiaeth. Mae rhywun fel arfer yn cymryd yn ganiataol fod diddordeb yng ngyrfa artist yn tyfu o weld ei waith a'i weld yn

accompanied by reproductions of his work, followed by reading the anthology he edited, *Certain Welsh Artists*.[1] I have only seen one recent work by him in public exhibition.

However, I feel justified in addressing a context for his career, since this range is a characteristic of his artistic identity. He uses traditional materials – canvas, paper, paint – and sites – galleries, festivals – in making much of his work, but also involves himself in lecturing and writing (both in Welsh and in English) and projects formulated with other artists and groups. It is the way he is known through the range of work which is of contemporary relevance, and which relates to the history of artistic expression.

He has said of his own decision to become an artist: "I was not conscious of any one stimulant to make me choose a vocation in visual art. I was fortunate to have an enthusiastic art teacher in secondary school… I always remember drawing from a very young age on sheets of brown packing paper, stimulated by TV I guess – Dr Who and such like – also comic books – American ones mainly – Marvel and DC. I was briefly interested in football, not so much playing but creating teams drawn on paper – games played with action heroes. I spent hours in my room with this invented world – maps, personalities, history etc, all imagined. Hasn't changed much I suppose…".

In deciding to become an artist, Bala is conscious of being only a certain type of artist, one that creates new maps of new worlds, even new histories. Indeed, any artist who works between two languages is ever conscious of the indeterminacy of the very title of 'artist'. There is no Welsh title for the *Certain Welsh Artists* anthology. As Bala has commented to me, "Artist is quite often translated (or not translated) as 'artist' in Welsh. It can also be 'arlunydd', 'darlun' being picture, so that comes from 'darlun(ydd)' – picture maker. Then again, 'celfyddydwr' is sometimes used, 'celf' being 'art' and 'celfyddydwr' is

amlach, a hynny'n arwain at fynd ar drywydd y syniadau cyd-destunol ac at fwy o wybodaeth amdano. Yn achos Iwan Bala, tyfodd fy niddordeb ynddo wedi i mi ei glywed yn darlithio'n gyhoeddus, ac wedi i mi ddarllen erthyglau arno oedd yn cynnwys atgynyrchiadau o'i waith, ac yn olaf wedi i mi ddarllen detholiad a olygwyd ganddo, dan y teitl *Certain Welsh Artists*[1]. Dim ond un gwaith diweddar ganddo a welais mewn arddangosfa gyhoeddus.

Fodd bynnag, gallaf gyfiawnhau cynnig cyd-destun i'w yrfa gan fod yr amrediad hwn yn nodwedd o'i hunaniaeth artistig. I wneud y rhan fwyaf o'i waith, traddodiadol yw'r deunyddiau – cynfas, papur, paent – a safleoedd – orielau, gwyliau; ond mae hefyd yn brysur yn darlithio, yn ysgrifennu – yn Gymraeg a Saesneg, ac yn ymhel â phrosiectau ar gyfer artistiaid a grŵpiau eraill. Dyma sut yr adwaenir Iwan Bala drwy amrediad ei waith, gwaith sydd yn gyfoes berthnasol a gwaith sy'n cysylltu â hanes mynegiant artistig.

Dywed Iwan Bala am ei benderfyniad i fod yn artist: "'Doeddwn i ddim yn ymwybodol o unrhyw un peth oedd yn fy symbylu i ddewis gyrfa yn y celfyddydau gweledol. Roeddwn i'n ffodus i gael athro celf brwdfrydig yn yr ysgol uwchradd. Rwy'n dal i gofio mod i'n arlunio pan oeddwn i'n ifanc iawn, ar bapur brown, wedi fy symbylu gan deledu mae'n siŵr – Dr Who a phethau felly – hefyd llyfrau comics – rhai Americanaidd yn bennaf – Marvel a DC. Am gyfnod byr roedd gen i ddiddordeb mewn pel-droed, nid yn gymaint chwarae'r gêm ond creu timau a'u darlunio ar bapur – chwarae gemau ag arwyr gwneud. Treuliwn oriau yn fy ystafell yn y byd dychmygol hwn – mapiau, personoliaethau, hanes ac yn y blaen, y cyfan wedi ei ddychmygu. Tydi pethau ddim wedi newid llawer am wn i...".

Wrth benderfynu bod yn artist roedd Iwan Bala yn ymwybodol o fod yn deip arbennig o artist, yn artist oedd yn creu mapiau newydd o fydoedd newydd. Yn wir, mae unrhyw artist sy'n gweithio mewn dwy iaith yn ymwybodol o

someone involved with *celf*."

By comparison, when I had written about one of the artists featured in *Certain Welsh Artists*, Lois Williams, I commented in a section headed 'Artist/Arlunydd': "In fact, she only decided to be a sculptor, or, more properly, a 'visual artist', after she had also applied to universities to study music...".[2]

This became translated as "Fel mater o ffaith, penderfynnodd fod yn 'gerflunydd' neu, yn gywirach, yn 'arlunydd gweledol', ar ol iddi wneud ceisiadau I brifysgolion I astudio cerdd...", illustrating yet further possibilities of category.

This shifting concept in the imaging and labelling of the artist, this taking control of the world within which the artist operates, has been posited, particularly by Iwan Bala himself, as being a product of his certain Welsh background. This is, of course, true. Equally, we could note this same situation as being an opportunity created by, and a reflection of, international art practice over the last two decades. It is particularly resonant in the context of the debate about artistic identity within the 'local versus International', which has become a leading theme of the period. This phenomenon is interpreted in different ways in different regions and localities, and Bala's anthology represents a Welsh version.

In titling his anthology, Bala uses English with care. He wishes us to engage not with 'Welsh art' or even 'Welsh Contemporary art' but 'Certain Welsh Artists'. Where are the others? Where are the artists who are, say, English and now living in Wales? Or Welsh artists who do not relate to Bala and his colleagues' range of interests? By choosing to address a tendency, he alerts us to the way the terminologies, like the translations of the terms into different languages, must be handled with care. His various contributors circle around his proposed adoption of 'custodial aesthetics', and significantly,

amwysedd y term 'artist'. Nid oes deitl Cymraeg i'r detholiad *Certain Welsh Artists*. Fel y dywedodd Iwan Bala wrthyf: "Yn aml iawn cyfieithir (neu ni chyfieithir) *artist* fel 'artist' yn Gymraeg. Gall hefyd fod yn 'arlunydd', sy'n tarddu o 'darlun' a 'darlunydd', sef gwneuthurwr darluniau. Eto, defnyddir 'celfyddydwr' weithiau, gan fod 'celf' yn golygu *art*, a 'chelfyddydwr' yn golygu rhywun sy'n ymwneud â 'chelf'." Ceir enghraifft arall o'r un math o beth mewn nodyn a ysgrifenais am un o'r artistiaid a drafodir yn *Certain Welsh Artists*, sef Lois Williams. Dan y pennawd 'Artist/Arlunydd' ysgrifenais: "In fact, she only decided to be a sculptor, or, more properly, a 'visual artist', after she had also applied to universities to study music...".[2]

Cyfieithwyd hyn fel: "Fel mater o ffaith, penderfynodd fod yn 'gerflunydd' neu, yn gywirach, yn 'arlunydd gweledol', ar ôl iddi wneud ceisiadau i brifysgolion i astudio cerdd...". Dyna awgrymu'r posibilrwydd o greu categori arall eto fyth.

Mae'r symud tir hwn yn y ddelwedd o'r artist ac yn y label roddir arno, yn rhan o gynnyrch ei fagwraeth Gymreig, yn ôl Iwan Bala ei hun – math ar gymryd rheolaeth ar y byd y mae'r artist yn gweithio ynddo. Mae hyn wrth gwrs yn wir. Ar yr un pryd, mae sefyllfa debyg yn bodoli yn y cyfleoedd ddatblygodd ym maes y celfyddydau gweledol dros yr ugain mlynedd diwethaf. Mae hyn yn arbennig o amlwg yng nghyd-destun y drafodaeth ar hunaniaeth artistig, sef 'y lleol', o'i gyferbynnu â'r rhyngwladol', rhywbeth sydd wedi datblygu yn un o brif themâu ein cyfnod. Dehonglir y ffenomenon hon mewn ffyrdd gwahanol mewn gwahanol ardaloedd a rhanbarthau ac mae detholiad Iwan Bala yn cynrychioli fersiwn Gymreig.

Wrth ddewis teitl i'w ddetholiad defnyddia Iwan Bala yr iaith Saesneg yn ofalus. Mae am i ni gysylltu ag 'Artistiaid Cymreig Arbennig' ac nid â 'Chelfyddyd Gymreig' neu 'Gelfyddyd Gyfoes Gymreig'. Ble mae'r gweddill? Ble mae'r artistiaid

the first essay in the anthology is by a curator, David Alston. Alston writes "The art of looking which is in essence the art of making art is always inescapably contemporary. Art happens when somebody looks and responds to the artwork. The real history in art is the history of looking and how we look is always of our times. This act of looking places contemporary experience at the heart of our art museums, or should do so."

Bala points out in *Certain Welsh Artists* that he first came across the term 'custodial aesthetics' in an essay on African art by the American art critic Thomas McEvilley. He also notes that, in an optimistic way, Wales could look to Ireland as an exemplar to which it could now aspire.

Amongst Thomas McEvilley's other writing is an essay accompanying a fascinating exhibition in 1994 at the Irish Museum of Modern Art in Dublin. The exhibition, *From Beyond the Pale*, used a contentious term from Irish history in order to connect a range of Irish historical, Irish contemporary and international contemporary art. McEvilley urges caution in creating a false dichotomy where 'modernism' is presented as being internationalist and exclusive whilst 'postmodernism' is seen as a more inclusive and open field. He emphasised that the contemporary period is best characterised not by such confused cultural terms, but by the political term, 'post-colonial'.

What McEvilley notes in his Irish essay is that a simplistic base for cultural identity will not sustain a healthy cultural life in this era: "In the last decade or so a new (or newly re-encountered) function has come to the fore: the focusing of identity definitions, cross- and inter-culturally. In the post-colonial landscape, what art is doing in the world today is more to do with clarifying cultural identity than with aesthetic feeling, 'beauty', or the transcendental. The value of this emerging discourse is that

sydd, dyweder, yn Saeson, ond yn byw yng Nghymru? Neu'r artistiaid Cymreig nad ydynt yn rhannu yr un diddordebau ag Iwan Bala a'i gydweithwyr? Trwy ddewis rhoi sylw i duedd arbennig mae'n ein rhybuddio fod angen gofal wrth ymdrin â'r ieithwedd ac â'r cyfieithiad o'r termau i wahanol ieithoedd. Mae'r cyfranwyr i'r gyfrol yn troi o gwmpas ei fwriad i fabwysiadu 'estheteg warcheidiol' ac mae'n arwyddocaol mai eiddo'r curadur David Alston yw traethawd cyntaf y detholiad. Dywed Alston: "Mae celfydd-yd 'edrych', sydd yn ei hanfod yn gelfyddyd 'gwneud gwaith celf', bob amser yn anochel gyfoes. Fe ddigwydd celfyddyd pan fo rhywun yn edrych ar waith celf ac yn ymateb iddo. Y gwir hanes mewn celfyddyd yw hanes yr edrych, ac mae'r modd y byddwn yn edrych yn perthyn bob tro i'n hamserau. Mae'r weithred o edrych yn rhoi profiad cyfoes yng ngwreiddyn yr amgueddfa gelf, neu fe ddylai wneud hynny."

Eglura Iwan Bala yn *Certain Welsh Artists* iddo yn gyntaf ddarganfod y term 'estheteg warcheid-iol' mewn traethawd ar gelfyddyd Affricanaidd gan y beirniad celf Americanaidd, Thomas McEvilley. Dywed hefyd, y gallai Cymru edrych tuag Iwerddon fel esiampl y gellid ymgyrraedd ati.

Ymhlith gweithiau eraill Thomas McEvilley mae traethawd gyhoeddwyd i gydfynd ag ardd-angosfa gyfareddol yn yr Irish Museum of Modern Art yn Nulyn, ym 1994. Roedd yr ar-ddangosfa, *From Beyond the Pale*, yn defnyddio term cynhennus allan o hanes Iwerddon i gyd-gysylltu celfyddyd Wyddelig hanesyddol, celfy-ddyd Wyddelig gyfoes a chelfyddyd ryngwladol gyfoes. Rhybuddiodd McEvilley rhag y ddeuol-iaeth rhwng 'moderniaeth' fel rhywbeth rhyng-genedlaetholaidd a dethol, ac 'ôl-foderniaeth' fel rhywbeth llawer mwy agored. Pwysleisiodd ei bod yn haws disgrifio'r cyfnod cyfoes trwy ddefnyddio'r term politicaidd 'ôl-drefedigaethol' (*post-colonial*), yn hytrach na defnyddio termau diwylliannol amwys.

Yr hyn a ddywed McEvilley yn ei draethawd

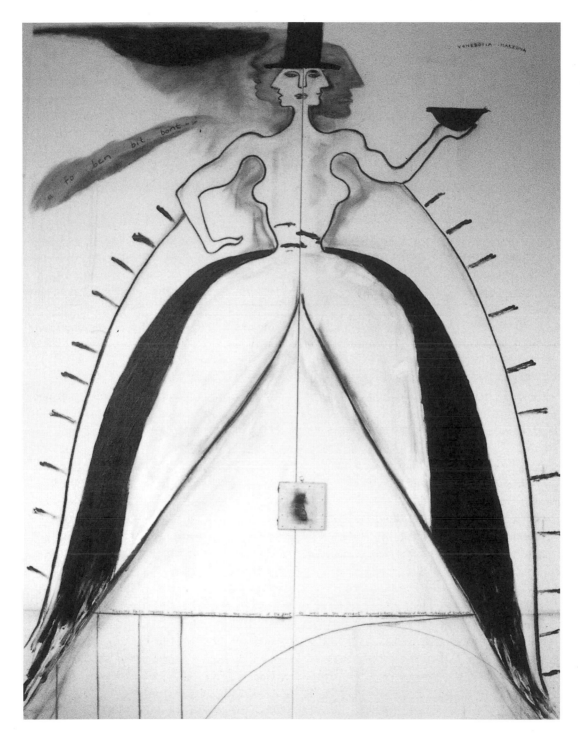

Venedotia Mariona 1999
oil and charcoal on canvas on board (diptych) 245x184cm
photo: the artist; collection: the artist

Venedotia Mariona 1999
olew a golosg ar gynfas ar fwrdd (deuddarn) 245x184cm
llun: yr artist ; casgliad: yr artist

contemporary art carried out in an atmosphere of global dialogue can accomplish things that a puristically maintained native (or aesthetic) traditional cannot."[3]

McEvilley, himself an example of an international figure, hopes that a new kind of intermingling, complex dialogues and exchanges, can now characterise interchange between cultures. An example of this exchange can be seen in Bala's references to the syncretism of recent Cuban art and its influence on his work.

A key element of the last two decades has been the role of artists themelves in curating and organising this set of complex dialogues and exchanges. These have often been in order to resist marginalisation. In the mid 1980s, for example, black artists in Britain such as Eddie Chambers, Shakka Dedi, Lubaina Himid and Maud Sulter, took up, in their very different ways, their own strategies for creating outlets for their own work and the work of artists they admired. Recognising that the mainstream art structures would not accommodate them, they created their own 'track record' of exhibitions, reviews and critical studies, as well as their own exhibiting and publishing structures.

This pattern could be traced in many other artists' groups in the U.K., Ireland, and around Europe and the rest of the world. The artist/curator movement frequently addresses identity in the post-colonial period. It is a far more widespread and diverse phenomenon than the singling out of the Damien Hirst-led *Freeze* show of 1988 and its successors in London over the past decade would tend to suggest. It has also been central to the practical tasks of renewing local art communities, in a way that the tired London-based journalist can sometimes find difficult to comprehend.

Equally important today, however, is to understand that in those centres which have led the debate over labelling the artist and their history and location, the issue has become so

Gwyddelig yw na ellir cynnal bywyd diwylliannol iach yn y byd sydd ohoni, ar seiliau gor-syml hunaniaeth ddiwylliannol: "Yn ystod y degawd diwethaf daeth swyddogaeth newydd, (neu un gafodd ei hail-ddarganfod o'r newydd) i'r amlwg: sef ffocysu ein diffiniadau o hunaniaeth – yn groes-ddiwylliannol ac yn rhyng-ddiwylliannol. Yn y byd ôl-drefedigaethol mae gan yr hyn mae celfyddyd yn ei gyflawni yn y byd heddiw fwy i'w wneud ag egluro hunaniaeth ddiwylliannol nag â theimladau esthetig, neu 'harddwch' neu'r trosgynnol. Gwerth y drafodaeth hon sy'n dod i'r golwg, yw y gall celfyddyd gyfoes sy'n dod i fod mewn awyrgylch o ddeialog byd-eang, gyflawni pethau na all traddodiad brodorol (neu esthetig) pur fyth mo'i gyflawni."[3]

Gobaith McEvilley, sydd ei hun yn enghraifft o ffigwr rhyngwladol, yw y bydd math newydd o ddeialog a rhannu, yn nodweddu'r cyfnewid rhwng diwylliannau o hwn ymlaen. Gwelir enghraifft o'r cyfnewid hyn yn y cyfeiriadau a wna Bala at gelf 'syncretic' ddiweddar o Giwba, a'i dylanwad ar ei waith.

Un elfen allweddol yn y ddwy ddegawd ddiwethaf fu swyddogaeth yr artistiaid eu hunain yn curadu ac yn trefnu'r gyfres hon o ddeialogau a chyfnewidiadau cymhleth. Gwnaed hyn yn aml er mwyn gwrthsefyll unrhyw duedd i'w gwthio i'r cyrion. Er enghraifft, yng nghanol yr wythdegau, lluniodd nifer o artistiaid du o Brydain – megis Eddie Chambers, Shakka Dedi, Lubaina Himid a Maud Sulter – eu trefniadaeth eu hunain ar gyfer marchnata eu gwaith eu hunain a gwaith artistiaid eraill a edmygent. Gan gydnabod na fyddai'r strwythurau celf prif ffrwd yn rhoi eu priod le iddynt, buont yn 'creu' eu traddodiad eu hunain o arddangosfeydd, adolygiadau ac astudiaethau beirniadol, yn ogystal â strwythurau arddangos a chyhoeddi.

Gellid olrhain y patrwm hwn mewn llawer o grŵpiau artistiaid yn y Deyrnas Unedig, yn Iwerddon a ledled Ewrop, a thrwy weddill y byd. Mae'r mudiad artist/guradur, wrth roi sylw i

wearily familiar that it needs to be addressed with ever greater freshness, sophistication and openness. On a recent visit to Dublin I noted on a gallery information sheet, at a show of leading young recent graduates from Irish art colleges, that, for example, one artist "has created a new take on the contemporary obsession with identity and individuality."[4]

This is important with regard to Bala's own work. While he operates as a writer/critic, he has also been active in group activity, and acting as a co-curator in international exchanges such as those initiated by the Artists' Project. He, like a number of other Welsh artists involved in this organisation, has made links with Polish, Palestinian, Israeli and Croatian artists. Events have been hosted in Cardiff, and artists from Wales have participated in events abroad. The artists involved have addressed a variety of imagery, and create diverse relationships. Some relationships have formalised, developing continuing networks around Europe and in New York. The artists embrace the concept of curating, as well as writing, teaching and advocacy, as part of their practice.

The term 'custodial aesthetics', as well as being one which leads to the espousal of positions, and the validation of tendentious approaches to presentation and debate, also

Myth 1992
Mixed media on
canvas 70x53cm
photo: the artist
collection: the artist

Myth 1992
Cyfrwng cymysg ar
gynfas 70x53cm
llun: yr artist
casgliad: yr artist

hunaniaeth yn y cyfnod ôl-drefedigaethol, yn ffenomenon llawer mwy cyffredin ac amrywiol nag sy'n amlwg o ddarllen hanes celf wythdegau a nawdegau'r ganrif hon, hanes sy'n aml yn rhoi sylw syrffedus i sioeau *Freeze* Damien Hirst yn Llundain, a'r rhai a'u dilynodd. Bu'r mudiad hefyd yn allweddol yn y dasg o adnewyddu cymunedau celf lleol, mewn dull y byddai'r gohebydd blinedig o Lundain yn aml yn ei gael yn anodd i'w amgyffred.

Ond yr un mor bwysig heddiw, fodd bynnag, mewn perthynas â'r canolfannau hynny sy'n rhoi pwys ar labelu'r artist a chroniclo ei hanes a'i darddiad, yw deall fod y pwnc erbyn hyn mor flinedig o gyfarwydd fel bod angen edrych arno gyda mwy fyth o ffresni, a gwneud hynny yn soffistigedig ac agored. Pan ar ymweliad diweddar â Dulyn, bum yn darllen taflen wybodaeth oriel, ar gyfer arddangosfa o waith graddedigion ifanc diweddar o golegau celf Iwerddon. Dywed y daflen, er enghraifft, fod un artist "wedi rhoi golwg newydd ar yr obsesiwn cyfoes gyda hunaniaeth ac unigoliaeth."[4]

Mae hyn yn bwysig mewn perthynas â gwaith Iwan Bala ei hun. Tra'n gweithredu fel awdur/beirniad, bu hefyd yn weithgar mewn gweithgarwch grŵp ac yn gweithredu fel cydguradur mewn cyfnewidiadau rhyngwladol megis y Prosiect Artistiaid. Fel nifer o'r artistiaid eraill fu'n ymwneud â'r prosiect hwn, sefydlodd Iwan Bala gyswllt ag artistiaid o Wlad Pwyl, Palesteina, Israel a Chroatia. Rhoes yr artistiaid hyn sylw i amrywiaeth o ddelweddau a sefydlwyd nifer o gysylltiadau amrywiol. Ffurfiolwyd rhai o'r cysylltiadau hyn a datblygwyd rhwydweithiau ar draws Ewrop. Fel rhan o ymarfer eu crefft, cofleidia'r artistiaid hyn y cysyniad o guradu, yn ogystal ag ysgrifennu, dysgu a chenhadu.

Mae'r term 'estheteg warcheidiol' yn arwain at fabwysiadu safbwynt arbennig ac at ddilysu ymdriniaethau unochrog ar weithiau a'r modd y cânt eu cyflwyno. Ond, yn fy marn i, mae hefyd yn golygu rhybuddio'r gwyliwr nad diduedd mo'r

Construct 1999
oil on canvas on board 122x245cm
photo: the artist
collection: the artist

Dyfeisiad/Adeiladwaith 1999
olew ar gynfas ar fwrdd 122x245cm
llun: yr artist
casgliad: yr artist

implies, in my view, being able to alert the viewer to the lack of neutrality within the issues involved. If we are labelling an art work, as say, 'Welsh', how does the custodian/aesthetician embed within this task the uncertainty, the contingency of such a term – as Bala does in the ambiguity of his anthology? This becomes particularly important in the wider historical context, where the strategies in 'custodial aesthetics' require nuanced historical perspectives for their exegesis. If we are asked to imagine new ways of drawing maps, imagining topography, discussing characters, how do we celebrate that complexity which is, after all, what we are recognising as being lost in simplistic descriptions?

If, for example, we wish to distinguish current practice from the dominant modernist history, how do we account for a white, middle class, classically trained, modernist artist like Barbara Hepworth? She, for instance, anxious to remain part of the internationalist constructivist sense of the democracy of abstract art, nevertheless addresses precisely those psycho-sexual archetypes and iconic uses of landscape which today so many artists are re-addressing, Iwan Bala included.

The value of the practice of Iwan Bala and the artists with which he associates is that precisely this debate is opened up in their work. The intrinsic content of his art, and his activity in other fields, alerts us to the duality at work in our understanding of art, between the experience of

pynciau hyn. Os byddwn yn labelu gwaith, dyweder fel gwaith 'Cymreig', sut y gall y curadur/esthetegwr gyfleu'r ansicrwydd a'r gwahanol bosibiliadau o ddefnyddio term o'r fath – fel y gwna Iwan Bala yn amwysedd ei ddetholiad? Mae hyn yn arbennig o bwysig yn y cyddestun hanesyddol ehangach, gan fod angen pob arlliw o bersbectif hanesyddol os am ddehongli'r 'estheteg warcheidiol'. Os gofynir i mi feddwl am ddulliau newydd o arlunio mapiau, neu ddychmygu tirwedd neu ddisgrifio cymeriadau, sut y gallwn ddathlu'r cymhlethdod sydd ynddynt – y cymhlethdod sy'n cael ei golli mewn disgrifiadau gor-syml?

Er enghraifft, petaem yn dymuno gwahaniaethu rhwng ymarfer cyfoes a hanes moderniaeth (sy'n cael y lle blaenaf), sut y gallwn ymdrin â rhywun fel Barbara Hepworth – artist modernaidd, gwyn ei chroen, dosbarth canol ac wedi ei hyfforddi yn glasurol? Mae hi yn awyddus i aros yn rhan o adain lluniadaeth ryng-genedlaethol celfyddyd haniaethol; ar yr un pryd mae'n rhoi sylw i'r union archdeipiau seico-rywiol hynny ac i'r defnydd iconaidd o dirwedd y mae cynifer o artistiaid yn rhoi sylw iddynt heddiw, gan gynnwys Iwan Bala.

Gwerth ymarfer celfyddydol Iwan Bala a'r artistiaid eraill y mae'n troi yn eu plith yw fod yr union drafodaeth hon yn codi o'u gwaith. Mae cynnwys cynhenid celfyddyd Iwan Bala, a'i weithgarwch mewn meysydd eraill, yn ein rhybuddio o'r ddeuoliaeth sy'n bodoli yn ein dealltwriaeth

Flag for the Assembly 1 1998
mixed media on canvas on board
68x138cm
photo: Paul Beauchamp
private collection

Baner i'r Cynulliad 1 1998
cyfrwng cymysg ar gynfas ar fwrdd
68x138cm
llun: Paul Beauchamp
casgliad preifat

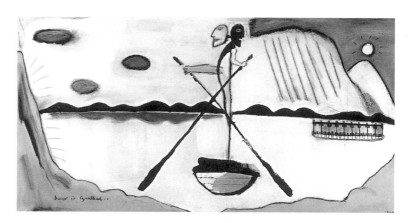

individual works, and how this experience is shaped by shifting contempoary contexts. Just as the proposition that there is a fixed canon of art is itself a culturally specific project, so the practice of artists can be celebratory, open and rich in how new iconography and new canons emerge. In his writing, Iwan Bala does not claim to represents a closed agenda, but one that seeks to provoke and engage – and we know from his art that this is indeed the case.

Notes

1 *Certain Welsh Artists: Custodial Aesthetics in Contemporary Welsh Art*, Ed, Iwan Bala. Seren,1999.

2 *O'r Canol/From the Interior:* Lois Williams, Oriel Mostyn/Wrexham Arts Centre, 1995.

3 *From Beyond the Pale,* Irish Museum of Modern Art,Dublin, 1994.

4 *Bright Young Things,* Gallery of Photography, Dublin, 1999.

Michael Tooby is a writer and curator. Formerly Curator, the Tate Gallery, St Ives, he is now Assistant Director (Arts and Sciences) at the National Museum and Gallery of Wales, Cardiff

Mae Michael Tooby yn awdur a churadur. Gynt yn Guradur, Oriel y Tate, St Ives, mae e nawr yn Gyfarwyddwr Cynorthwyol (Celf a Gwyddoniaeth) yn Amgueddfa ac Oriel Genedlaethol Cymru yng Nghaerdydd

o gelfyddyd, rhwng y profiad o edrych ar waith unigol a'r modd y mae'r profiad hwnnw yn cael ei ffurfio gan gyd-destunau cyfoes sy'n newid yn gyson. Yn union fel y mae'r gosodiad bod yna ganon sefydlog o gelfyddyd, ynddo'i hun yn brosiect diwylliannol penodol, felly hefyd gall gwaith artistiaid fod yn ddathliadol, yn agored ac yn gyfoethog wrth ddod ag eiconograffi newydd a chanonau newydd i'r golwg. Yn ei ysgrifennu nid yw Iwan Bala yn hawlio ei fod yn cynrychioli agenda gaëedig, ond yn hytrach agenda sy'n ceisio cynhyrfu'r darllenydd ac ennill ei sylw, a gwyddom oddi wrth ei gelfyddyd, mai dyna yn wir sy'n digwydd.

Nodiadau

1 *Certain Welsh Artists: Custodial Aesthetics in Contemporary Welsh Art,* Gol, Iwan Bala. Seren,1999.

2 *O'r Canol/From the Interior:* Lois Williams, Oriel Mostyn/Canolfan Gelfyddydau Wrecsam, 1995.

3 *From Beyond the Pale,* Amgueddfa Celfyddyd Fodern Iwerddon, Dulyn, 1994.

4 *Bright Young Things,* Oriel Ffotograffiaeth, Dulyn, 1999.

Lleu and Blodeuwedd 1985
charcoal on paper 35x25cm
photo: Pat Aithie
collection: the artist

Lleu a Blodeuwedd 1985
golosg ar bapur 35x25cm
llun: Pat Aithie
casgliad: yr artist

The Wealth of the World... Field Notes for Reinvention

Iwan Bala

It is not always a good thing to write too much about one's art, it can be over-explained, over-rationalised. Making field-notes is a useful activity however, in that they tell you where you are and how you got there. These bits of writing, these field-notes, are reassembled for my own benefit as much as the readers. Parts are from essays published previously in Planet *and parts are from a paper presented at the conference,* The Wealth of the World, *the National Museum and Gallery of Wales, May 1999*

In his book, *Picasso's Mask*,[1] André Malraux, the French novelist and philosopher, puts forward the idea of a 'Museum without Walls'. The book, a philosophical musing on art as much as a memoir of Picasso, relates the author's experience, summoned by Picasso's widow to select works from his collection of art destined for the Louvre. He remembers incidents of conversation with Picasso as he looks at certain pieces and as he examines the influences that Picasso discovered and appropriated. Malraux also lists the artworks and places in the world that he includes in his own Museum without Walls: He draws from a vast store of cultural influences, "a colliding of centuries", that questions our European Enlightenment ideas of a progressive cultural evolution. From Neo-Sumerian sculpture of 2150 B.C. in the Louvre to Velasquez' *Las Meninas* at the Prado, Manet's *Olympia* to a Mesopotamian fertility symbol, Apollinaire's collection of artefacts in his study to the Romanesque Cathedrals, the freedom from the European constraint of history as seen within African art, the harmony of Hindu art, wonderful pieces of Mesopotamian art. A great deal of this work made by artists unknown, some of whom are

> Those artists who specialised in the sacred and who rather than ignore 'nature', subordinated it or scorned

Cyfoeth y Byd... Nodiadau Maes ar Gyfer Ailddyfeisio

Iwan Bala

Nid yw bob amser yn beth doeth i'r artist ddweud gormod am ei waith ei hun; mae modd ei or-esbonio a'i or-resymoli. Fodd bynnag, gall gwneud nodiadau maes fod yn weithgaredd buddiol gan fod y rhain yn dweud wrth yr artist ble y mae, a sut y cyrhaeddodd yno. Mae'r darnau hyn o ysgrifennu yn cael eu crynhoi ynghyd er lles i mi yn gymaint ag i'r darllenydd. Mae rhannau ohonynt yn ddarnau o draethodau gyhoeddwyd yn gynharach yn Planet *a rhannau ohonynt o bapur gyflwynwyd i gynhadledd,* Cyfoeth y Byd, *Amgueddfa ac Oriel Cymru, Mai 1999*

Yn ei lyfr, *Picasso's Mask*,[1] mae André Malraux, y nofelydd a'r athronydd o Ffrainc, yn cyflwyno'r syniad o 'Amgueddfa heb Furiau'. Mae'r llyfr, sy'n fyfyrdod ar gelfyddyd yn gymaint ag ydyw, yn astudiaeth o Picasso, yn adrodd profiad yr awdur pan gafodd wŷs gan weddw Picasso i ddethol gweithiau o gasgliad lluniau ei chyn ŵr, casgliad oedd wedi ei fwriadu ar gyfer y Louvre. Wrth edrych ar rai darnau o'i waith ac wrth ystyried y dylanwadau a ddarganfuwyd ac a feddiannwyd gan Picasso, mae'n dwyn i gof ddarnau o sgyrsiau rhyngddo â Picasso. Mae Malraux hefyd yn rhestru'r gweithiau celf a'r lleoedd yn y byd y mae'n eu cynnwys yn ei 'Amgueddfa heb Furiau' ei hun. Mae'n tynnu ar storfa helaeth o ddylanwadau celfyddydol, "gwrthdrawiad canrifoedd" yn wir, a storfa sy'n cwestiynu ei syniadau goleuedig Ewropeaidd am esblygiad diwylliannol cynyddol. O gerflunwaith Neo-Swmeraidd 2150 C.C. yn y Louvre, i *Las Meninas* Velasquez yn y Prado, o *Olympia* Manet i symbol ffrwythlondeb Mesopotamaidd; o gasgliad Apollinaire o arteffactau yn ei fyfyrgell, i Eglwysi Cadeiriol Romanésg; rhyddid o hualau Ewropeaidd hanes fel sy'n amlwg mewn celfyddyd Affricanaidd; harmoni celfyddyd Hindŵaidd a darnau rhyfeddol o gelfyddyd Fesopotamaidd. Ac mae llawer o'r gwaith hwn wedi ei wneud gan artistiaid anhysbys, gyda llawer ohonynt yn

> Artistiaid a arbenigai yn y cysegredig

it, seemed to be dealing with a super world – a truer, more lasting, and particularly, a more significant world than that of outward appearances.[2]

Works of art like these gave Picasso his ideas, and whether consciously or not, and I suspect the latter, he in turn becomes our bridge to them. The universal artist, a collector of all the world's art, which goes through a process of metamorphoses in his hands, becoming something new. Picasso understood all too well the paradox in this, that these ideas and these themes always were and always would be 'new', that all he did was reinvent them for his own time. Seemingly disconnected elements from different periods and different cultures are conjoined, become simultaneous, within an artwork made in an immediate present.

This was so for Picasso, and the book informs us that Rembrandt copied Indian miniatures, Dürer carefully examined the Aztec statuettes he was shown in Antwerp, and in varying degrees it is the same for all artists irrespective of their stature. Ideas are raw materials that artists must collect in order to create anew, and it is also clear that the wider community, the state, call it what you will, must collect ideas from its art. Art is not an inanimate commodity, but a repository of information, connections and ideas. A collection of art and ideas in Wales, it follows, should have a specificity to Wales and its people and not be a copy of someone else's collection, for at the end of the day, and the politician needs to understand this, art is a reflection of a nation's psyche. That Malraux held a government position as Secretary for Cultural Affairs indicates that such an understanding can be achieved, albeit on rare occasions, and that (it goes without saying) in France.

André Breton, the foremost visionary of Surrealism, had a personal collection of objects

ac yn hytrach nag anwybyddu 'natur', a'i dirmygai ac a'i darostyngai; roedd fel petaent yn delio â byd gorwych – byd mwy gwir, mwy parhaol ac, yn bwysicach fyth, byd mwy arwyddocaol na byd yr ymddangosiadau allanol.[2]

Gweithiau celf fel y rhain roes ei syniadau i Picasso a pha un ai yn ymwybodol ai peidio, (a'r olaf mi gredaf), yn ei dro daw yntau yn bont rhyngom ni a nhw. Yr artist byd-eang, casglwr holl gelfyddyd y byd sydd, yn ei ddwylo, yn mynd trwy broses o drawsffurfiad, gan ddod yn rhywbeth newydd. Deallai Picasso yn rhy dda baradocs hyn, fod y syniadau hyn a'r themâu hyn wedi bod yn wastadol 'newydd' ac y byddent o hyd yn 'newydd', ac mai'r cyfan a wnaeth ef oedd eu hailddarganfod ar gyfer ei oes ei hun. Cyfunir elfennau ymddangosiadol digyswllt, o gyfnodau gwahanol a diwylliannau gwahanol, ac o'u cyfuno eu gwneud yn gyfamserol, fel rhan o waith celf a wnaed yn y presennol hwn.

Fel hyn yr oedd hi i Picasso a dywed y llyfr wrthym y byddai Rembrandt yn copïo miniaturau Indiaidd a bod Dürer wedi astudio'n ofalus y delwau bychain Astecaidd a ddangoswyd iddo yn Antwerp, ac i wahanol raddau mae yr un mor wir am bob artist beth bynnag fo'i statws. Syniadau yw'r deunydd crai y mae'n rhaid i'r artist eu casglu er mwyn creu o'r newydd, ac mae hefyd yn wir bod rhaid i'r gymuned ehangach, y wladwriaeth, – galwch hi beth fynnoch – gasglu syniadau o'i chelfyddyd. Nid rhywbeth difywyd yw celfyddyd, ond storfa o wybodaeth, a chysylltiadau a syniadau. Mae'n dilyn felly bod rhaid i gasgliad o gelfyddyd a syniadau yng Nghymru, fod yn berthnasol i Gymru a'i phobl ac nid yn gopi o gasgliad rhywun arall, oherwydd ar ddiwedd y dydd, a rhaid i'r gwleidyddwyr ddeall hyn, mae celfyddyd yn ddrych o enaid cenedl. Mae'r ffaith fod Malraux yn dal swydd lywodraethol fel Ysgrifennydd Materion Diwylliannol yn dangos fod modd cyrraedd dealltwriaeth o'r fath, er yn anfynych. Fel y gellid

and art exhibited at the Pompidou Centre in Paris, twenty-eight rooms filled with 530 works.

> Combining a powerful nesting instinct with a shaman's power to mediate between images, Breton collected agates and Ernst, Oceanic art and insects, Duchamp and Picasso, the art of the insane and works by his friends who aspired to that condition.

When forced into exile during the second world war, Breton encountered New World painters Matta, Arshile Gorky and Wifredo Lam, visited Haiti and rummaged in New York antique shops with Claude Levi-Strauss for Zuni artefacts and Hopi Kachina dolls. No ordinary greed impelled Breton to collect. In cultures which recognize the independent life of images, collectors risk 'possesion' by the very objects they own. Breton cultivated this risk. He hung paintings near his bed so as to glimpse them, upon waking, by the light of the unconscious. He wrote that he aquired works of art "hoping to appropriate as my own certain powers which electively, to my eyes, they harboured".

The Surrealists published a *Map of the world at the time of the Surrealists*, which magnified such promised lands as Mexico and Haiti, while erasing the U.S.A. and most of Europe. Breton organized exhibitions that consciously mingled objects from different cultures, native American art alongside paintings by French modernists and juxtaposed Pacific Island objects with works by Man Ray. A single man's property and vision, including collaborations with figures ranging from Dali to Trotsky.

Accordingly, as people of our times of mass information, we are all collectors, even if unconsciously, of artwork from the past and present, and not only of art but ideas and experiences that influences or strikes chords within us. This Museum without Walls truly contains the Wealth of the World in a way that no real

disgwyl, yn Ffrainc y digwyddodd hyn.

Arddangoswyd casgliad personol o wrthrychau a chelfyddyd André Breton, gweledydd mwyaf blaenllaw Swrrealaeth, yng Nghanolfan Pompidou ym Mharis – 28 o ystafelloedd wedi eu llenwi â 530 o weithiau.

> Gan gyfuno greddf gasglu gref gyda phŵer siaman i gyfryngu rhwng delweddau, casglodd Breton agatau ac Ernst, celfyddyd a thrychfilod Ynysoedd y De, Duchamp a Picasso, celfyddyd y gwallgof a gweithiau gan gyfeillion oedd yn ymgyrraedd at y cyflwr hwnnw.

Pan orfodwyd Breton i alltudiaeth yn ystod yr ail ryfel byd, daeth ar draws arlunwyr y Byd Newydd – Matta, Arshile Gorky a Wifredo Lam, ymwelodd â Haiti a, gyda Claude Levi-Strauss, bu'n chwilota mewn siopau hen bethau yn Efrog Newydd am arteffactau Zwnïaidd a doliau Hopi Kachina. Nid rhyw drachwant cyffredin oedd yn gorfodi Breton i gasglu. Mewn diwylliannau sy'n cydnabod einioes annibynnol delweddau, mae casglwyr mewn perygl o gael eu meddiannu gan yr union wrthrychau eu hunain. Meithrinodd Breton y perygl hwn. Byddai'n hongian paent iadau wrth droed ei wely er mwyn cael cipolwg arnynt wrth ddeffro, yng ngoleuni'r anymwybod. Yn ei eiriau ei hun dywed iddo gasglu gweithiau celf, "gan obeithio meddiannu i mi fy hun, y pwerau arbennig oedd, i'm llygaid i, yn llochesu ynddynt."

Cyhoeddodd y Swrrealwyr *Fap o'r byd yng nghyfnod y Swrrealwyr*, map oedd yn mawrhau gwledydd yr addewid megis Mecsico a Haiti, tra'n dileu U.D.A. a'r rhan fwyaf o Ewrop. Trefnodd Breton arddangosfeydd oedd yn fwriadol yn cymysgu gwrthrychau o ddiwylliannau gwahanol, celfyddyd frodorol Americanaidd ochr yn ochr â phaentiadau gan fodernwyr Ffrainc, a gwrthrychau o Ynysoedd y Môr Tawel wedi eu cymysgu â gweithiau gan Man Ray. Gweledigaeth ac eiddo un dyn, gan gynnwys

Lleu and Gwydion 1986
charcoal on paper 35x24cm
photo: Pat Aithie
collection: the artist

Lleu a Gwydion 1986
golosg ar bapur 35x24cm
llun: Pat Aithie
casgliad: yr artist

museum of bricks and mortar ever could. All they contain is the material manifestations of the artists' collection of influences and ideas. Malraux suggests that we (as artists) do not appropriate this collection, rather that it appropriates us.

> The Museum Without Walls is by definition a place of the mind. We don't live in it; it lives in us.[3]

This becomes apparent in the way these ideas and influences crop up in an artist's work, it is seldom done directly or consciously. We may become aware of our references some time after the event of its making rather than before or during.

Where, when and how do we begin collecting? For all of us, it is dependent on the situation we find ourselves in and also on the person we are, on the background we come from and on the influences and experiences that continue to shape and modify us. As the (Welsh) theoretician Raymond Williams said:

> I think that every artist who reflects on his experience and development becomes deeply aware of the extent to which these factors of formation and alignment in his own very specific history have been decisive to a sense of what he is and what he is then free to do.[4]

These formative influences, and the experiences and ideas that follow from them are the raw materials that the artist collects and out of them fashions new things, the end product sifted out of the collected items in the museum of the mind.

I live in Grangetown, the river Taff passes close by on its last lurch to the sea, within sight is the new Rugby Millennium Stadium, ten minutes' walk brings you to the site of the new Assembly building. Of my forty-three years, half have been spent in Cardiff. In the shop on the

cydweithrediad gyda chymeriadau yn amrywio o Dali i Trotsky.

O ganlyniad, fel pobl sy'n perthyn i oes gwybodaeth dorfol, rydym i gyd yn gasglwyr, hyd yn oed os yn ddiarwybod felly – yn gasglwyr gwaith celf o'r gorffennol a'r presennol, ac nid yn unig yn gasglwyr celf ond hefyd yn gasglwyr syniadau a phrofiadau sydd yn dylanwadu arnom neu'n taro tant o'n mewn. Mae'r 'Amgueddfa heb Furiau' hon yn gwirioneddol gynnwys Cyfoeth y Byd mewn ffordd na allai amgueddfa real o frics a morter fyth ei wneud. Beth sy'n gynwysedig ynddyn nhw yw amlygiadau materol o gasgliad yr artistiaid o ddylanwadau a syniadau. Awgryma Malraux nad ydym ni (fel artistiaid) yn meddiannu'r casgliad, ond mai'r casgliad sydd yn hytrach yn ein meddiannu ni.

> Yn ei hanfod, lle yn y meddwl yw Amgueddfa heb Furiau. Nid ni sy'n byw yn y lle; mae'r lle yn byw ynom ni.[3]

Daw hyn yn amlwg yn y modd y mae syniadau a dylanwadau yn ymddangos mewn gwaith artist; anaml y bydd yn cael ei wneud yn uniongyrchol neu'n ymwybodol. Hwyrach y deuwn yn ymwybodol o'r gyfeiriadaeth rywdro ar ôl gwneud y gwaith, yn hytrach na chyn ei wneud neu wrth ei wneud.

Ymhle, pa bryd a sut y dechreuwn gasglu? I bob un ohonom, mae'n dibynnu ar y sefyllfa y cawn ein hunain ynddi a hefyd ar sut berson ydym ni, ar y cefndir y daethom ohono ac ar y dylanwadau a'r profiadau sy'n parhau i'n mowldio a'n newid. Fel y byddai'r damcaniaethwr o Gymro, Raymond Williams yn ei ddweud:

> Credaf fod pob artist sy'n myfyrio ar ei brofiad a'i ddatblygiad yn dod yn waelodol ymwybodol o'r graddau y bu i'r ffactorau hyn o ffurfiant a chyfliniad, yn ei hanes penodol ef ei hun, fod yn dyngedfennol yn y syniad o'r hyn ydyw ac o'r hyn y mae felly, yn rhydd i'w wneud.[4]

corner, the young men converse in Urdu. The children who play in the street wear saris, the games they play are western ones. My wife was born in Cardiff, but her family is from Greece. Our children speak Welsh. I am, in John Cowper Powys' words, an "obstinate Cymric" from the north, living as far south as you can possibly get in Wales, a minority amongst minorities, all of us constituent parts of today's Wales.

Like Mr Khan who lives two doors down, I know the people that came before me. On a Sunday, my parents, a 150 miles north have just come home from chapel, something both have done for seventy years and more. They will sit to watch a Welsh-language programme on S4C, they will phone us to inquire about the children, they will go to my sister's house in the same street. Their lives are lived through the medium of the Welsh language, and are centred around a particular Welsh culture, and so it has been for generations. Village affairs, chapel affairs, family affairs, the interconnectedness of people; an almost tribal existence that is, with my genera-tion, irrevocably and unavoidably changing totally. This 'core' identity is being undermined by a more 'global' culture. It never seemed nec-essary for my father to define his identity, I seem to be doing it constantly. The older I get, the more these formative influences impinge on my imagination, my consciousness of 'passing things on' perhaps awakened by having three children of my own.

I first left home in Bala to attend University in Aberystwyth to study · at the Faculty of Economics (which I was eminently unsuited to) and Social Studies, before following my pre-ferred path in art a year later doing a Foundation course in Chester. At Aberystwyth I lived in a completely Welsh-speaking, highly-politicised student hall of residence, a ferment of political and cultural activity, a place where the language and its culture was central to everything. To come to art college in Cardiff was

Y dylanwadau ffurfiannol hyn, a'r syniadau sy'n deillio ohonynt, yw'r deunydd crai y mae'r artist yn ei gasglu ac ohonynt bydd yn llunio pethau newydd; dyma'r cynnyrch terfynol wedi iddo gael ei nithio o'r pethau gasglwyd yn amgueddfa'r meddwl.

Rwy'n byw yn Grangetown lle mae'r Afon Taf yn llifo heibio ar ei thaith olaf i'r môr; rwy'n gallu gweld Stadiwm Rygbi'r Mileniwm a daw taith gerdded deg munud â mi at safle adeilad newydd y Cynulliad. Rwy'n dair a deugain oed a threuli-ais hanner fy hoedl yng Nghaerdydd. Yn y siop ar y gornel, Urdu yw iaith yr hogiau ifanc. Mae'r plant sy'n chwarae yn y stryd yn gwisgo saris, ond gorllewinol yw'r gemau a chwaraeant. Ganwyd fy ngwraig yng Nghaerdydd ond daw ei theulu o Wlad Groeg. Mae ein plant yn siarad Cymraeg. Yng ngeiriau John Cowper Powys, Cymro styfnig (obstinate Cymric) o'r gogledd ydw i, yn byw mor bell i'r de ag y mae modd gwneud yng Nghymru, lleiafrif ymhlith lleiafrifoedd a phob un ohonom yn rhan han-fodol o Gymru heddiw.

Fel Mr Khan sy'n byw ddau ddrws i ffwrdd, rwy'n adnabod y bobl ddaeth o'm blaen. Ar y Sul, bydd fy rhieni, gant a hanner o filltiroedd i'r gogledd, newydd ddod adref o'r capel, rhywbeth y bu'r ddau yn ei wneud ers dros saith deg o flyn-yddoedd. Byddant yn eistedd i wylio rhaglen Gymraeg ar S4C; rhoddant ganiad i holi am y plant; ânt i dŷ fy chwaer yn yr un stryd. Maent yn byw eu bywyd trwy gyfrwng yr iaith Gymraeg ac yn troi yng nghanol diwylliant Cymraeg arbennig, ac felly y bu am gened-laethau. Materion pentref, materion capel, mate-rion teulu, perthynas pobl â'i gilydd; bodolaeth sydd bron â bod yn llwythol, ond sydd yn newid yn gyfangwbl yn fy nghenhedlaeth i, a'r newid hwnnw yn anochel a di-droi'n-ôl. Tanseilir yr hunaniaeth 'graidd' hon gan ddiwylliant mwy byd-eang. Nid ymddangosai'n angenrheidiol i 'nhad ddiffinio ei hunaniaeth; rydw i fel petawn i'n gwneud hynny yn gyson. Wrth fynd yn hŷn,

a total antithesis. There was hardly another Welsh speaker at the college, the tutors were sceptical or unaware that in Wales there was a separate culture, and more than that, the art colleges of the time (1973) were embroiled in the concerns of late modernism, particularly American inspired 'internationalism'. To be interested in, or involved in the specifics of a small culture was not considered a valid activity. I parted company with the course after the second year.

For me, a collection of influences started with an eclectic selection of well known artists from the Western canon, as well as a smattering of Welsh artists, or any who could conceivably be connected to Wales. Augustus John, as much for his links to Bala where I lived, for his romantic bohemianism, his peculiar self-destructiveness as for his draughtsmanship. Gaudier-Brzeska, a great modernist killed in the trenches, who had lived in Claude Road, Cardiff for a short while, a street that I lived in as a student. Chagall, Roualt, Dubuffet, later Miró and Tapies from Catalunia. Philip Guston's late cartoon inspired figuration, "Pictures should tell stories" he said, "it is what makes me want to paint. To see in a painting, what one has always wanted to see but hasn't until now, for the first time". Guston made one of the best stabs at defining the nature of art when he said "I think that probably the most potent desire for a painter, an image-maker, is to see it. To see what the mind can think and imagine, to realise it for oneself, through oneself, as concretely as possible. I think that's the most powerful and at the same time the most archaic urge that has endured for about 25,000 years."[5] Words like that are an inspiration, most of all because of recognition: "yes" you think, "that's right, that's just it." I slowly began to enjoy the works of Joseph Beuys and always unavoidably, constantly if not consciously, Picasso.

As a sculpture student in Cardiff in the

mwyaf yn y byd y bydd y dylanwadau ffurfiannol hyn yn tresmasu ar fy nychymyg. Hwyrach bod fy ymwybyddiaeth o fod yn 'pasio pethau 'mlaen' yn cael ei ddeffro, o fod â thri o blant fy hun.

Gadewais fy nghartref yn Y Bala am y tro cyntaf i fynd i'r Brifysgol yn Aberystwyth i astudio yn y Gyfadran Economeg (rhywbeth yr oeddwn i'n gwbl anaddas i'w wneud) ac Astudiaethau Cymdeithasol, cyn dilyn llwybr amgenach, flwyddyn yn ddiweddarach, mewn celf, gan ddilyn cwrs Sylfaenol yng Nghaer. Yn Aberystwyth roeddwn yn byw mewn neuadd breswyl gwbl Gymraeg ei hiaith a hynod wleid-yddol – berw o weithgaredd gwleidyddol a diwylliannol a man lle'r oedd y Gymraeg a'i diwylliant yn ganolog i bopeth. Roedd dod i goleg celf yng Nghaerdydd yn wrthgyferbyniad llwyr. Prin bod siaradwr Cymraeg arall yn y coleg, gyda'r tiwtoriaid yn llawn amheuon neu heb sylweddoli fod yna ddiwylliant ar wahân yng Nghymru, ac yn fwy na hynny, roedd colegau celf y cyfnod hwnnw (1973) wedi eu drysu gan ofalon moderniaeth ddiweddar, ac yn arbennig felly 'ryng-genedlaetholdeb' oedd wedi ei ysbry-doli yn America. Nid oedd diddori neu ymwneud â nodweddion diwylliant bychan yn cael ei ystyried yn weithgaredd o unrhyw bwys. Gadewais y cwrs ar ôl yr ail flwyddyn.

I mi, dechreuodd y casgliad o ddylanwadau gyda detholiad eclectig o artistiaid enwog o'r canon Gorllewinol, yn ogystal â llond dwrn o artistiaid Cymreig neu unrhyw artistiaid yn wir oedd â chysylltiad o unrhyw fath â Chymru: Augustus John, yn gymaint am ei gysylltiadau â'r Bala lle roeddwn i'n byw, ag am ei fohemiaeth ramantus; yn gymaint am ei hunan-ddinistrio hynod ag am ei ddawn dylunio; Gaudier-Brzeska, modernydd o bwys a laddwyd yn y ffosydd ac a fu am gyfnod byr yn byw yn Ffordd Claude, Caerdydd, stryd y bûm innau'n byw ynddi fel myfyriwr; Chagall, Roualt a Dubuffet ac yn ddi-weddarach Miró a Tapies o Gatalonia; ffigyrau diweddar Philip Guston oedd wedi eu hysbrydoli

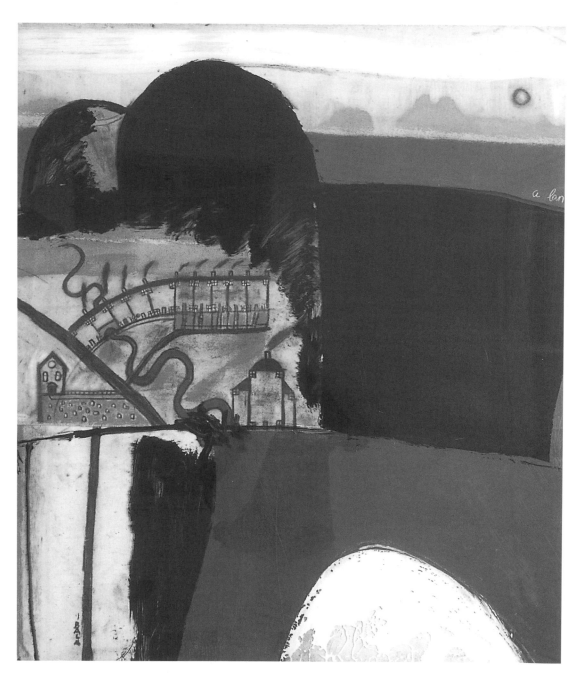

A Land 1995
pastel and charcoal on canvas, emulsion on persepx 93x65cm
photo: Pat Aithie
private collection

Tir 1995
pastel a golosg ar gynfas, emylsiwn ar berspecs 93x65cm
llun: Pat Aithie
casgliad preifat

1970s I was interested in the work of minimalist American sculptors like Carl Andre and Richard Nonas and the great Brancusi, an influential precursor to both. Many years later, I was surprised to meet Nonas in Cardiff, at the *Site-ations '94* event hosted by the Artists' Project. We talked a great deal about Welsh history and myth, in particular the Madog story connecting Wales and the U.S., and following these conversations he elected to call his piece, (a series of large wooden tree trunks arranged in a line), *Mandan*, the name of the so-called 'Welsh-speaking Indians' from the story.

Memories come back; seeing Rodin's *Gates of Hell* in Paris and the paintings of Munch on a school trip to London. Other influences came from naive or folk artists' work which I first encountered in art galleries on a trip to the Mid West of the USA in 1980 to visit family in Iowa and Wyoming. (They had emigrated there in 1911, a Welsh Diaspora still closely linked through family, to the 'old country'.) This developed into a wider interest in the untutored and intuitive, in 'outsider' art and in the art of children. My appreciation of all these artists' work was not on a formal basis, rather an intuitive one. They inspired in me what I can only describe as a consuming desire, a hunger to be a participant rather than an onlooker.

Most of the knowledge garnered on these artists came from personal study and mainly from books. Like many artists, I became an autodidact. Very little had been taught about Welsh art or artists in school, even less at art college. The belief was that any self-respecting artist from Wales had buggered off to London long ago, and had then somehow become English. Artists, and not only art, need to be collected into the consciousness of a nation, and then we might have seen, not the barren landscape we imagined but the reality of a country where many artists were, and had been consistently working. The fault lay in a lack

gan gartwnau. "Mae lluniau yn dweud storïau," meddai "a dyna sy'n gwneud i mi fod eisiau paentio. I weld mewn llun, rywbeth y mae rhywun wedi methu ei weld ar hyd yr amser, hyd at nawr a hynny am y tro cyntaf." Guston roes un o'r cynigion gorau ar ddiffinio natur celfyddyd pan ddywedodd, "Credaf mai'r awydd grymusaf i baentiwr, person sy'n creu delweddau, yw gweld y ddelwedd ei hun. I weld yr hyn y mae'r ymennydd yn gallu ei feddwl a'i ddychmygu, i'w ddarganfod drosto'i hun a thrwyddo'i hun, mor ddiriaethol ag sydd modd. Credaf mai dyna yw'r dyhead mwyaf grymus ac, ar yr un pryd, y dyhead mwyaf hynafol sydd wedi goroesi 25,000 o flynyddoedd."[5] Mae geiriau fel yna yn ysbrydoliaeth i rywun, yn fwyaf arbennig oherwydd yr adnabyddiaeth, "ie", fe deimlwch, "mae hynna yn iawn, dyna'r union beth." Yn raddol dechreuais fwynhau gweithiau Joseph Beuys, ac yn anocheladwy bob tro, yn gyson onid yn ymwybodol, Picasso.

Fel myfyriwr cerfluniaeth yng Nghaerdydd yn y 1970au roedd gen i ddiddordeb yng ngwaith cerflunwyr *minimalist* fel Carl Andre a Richard Nonas a'r enwog Brancusi, rhagflaenydd dylanwadol i'r ddau. Llawer blwyddyn yn ddiweddarach, syndod i mi oedd cyfarfod Nonas yng Nghaerdydd, mewn digwyddiad yn rhaglen *Lle-olion '94*, wedi ei noddi gan y Prosiect Artistiaid. Buom yn sgwrsio llawer am hanes a mytholeg Cymru, yn arbennig stori Madog yn cysylltu Cymru ar U.D.A., ac o ganlyniad i'r sgyrsiau hyn dewisodd alw ei waith, (cyfres o foncyffion mawr wedi eu gosod mewn rhes), yn *Mandan*, enw'r Indiaid 'honedig Gymraeg eu hiaith' o'r stori.

Daw atgofion yn ôl; gweld *Llidiardau'r Uffern*, Rodin ym Mharis a phaentiadau Munch ar drip ysgol i Lundain. Daeth dylanwadau eraill o weithiau arlunwyr naïf neu arlunwyr gwerinol y deuthum ar eu traws am y tro cyntaf, mewn orielau celf pan oeddwn ar daith i Orllewin Canol U.D.A. ym 1980, i ymweld â'r

of writing on art in Wales as much as the colo-
nialist denigration of native talents, which
ensured that art and artists were never 'col-
lected' into the cultural discourse in Wales, they
did not become part of 'y Pethe', the things of
concern. As Peter Lord, whose *The Aesthetics of
Relevance*, was one of the first books to highlight
this issue as recently as 1992, says, "Absence of
proof is no proof of absence."

Opportunities for viewing art were also
rare, though my parents had always encouraged
educational jaunts to great cathedrals and
castles and occasionally to the Walker Art
Gallery in Liverpool. I have a memory of visiting
the new Coventry Cathedral with my mother,
on a Women's Institute bus trip and being
impressed then by Sutherland's *Christ in Majesty*
and Epstein's *St Michael and the Devil*. At school
in Bala we were lucky to have an inspirational
art teacher in the form of Glyn Baines, but we
lacked that sense of our own art history (other-
wise Ceri Richards might have been a more
important formative influence; he should have
been). As it was, in my early twenties, I discov-
ered the work of David Jones through his own
writing, *In Parenthesis* and *The Anathemata*, and
then through links with Capel y Ffin where he
had lived and worked alongside Eric Gill. I was
drawn to David Jones because his imagination
was trained on the same things that interested
me, Wales, the Matter of Britain, mythology, the
layers of meaning, memory and make-believe
within the artists' mind and out there some-
where, connecting us to the roots of a collective
unconsciousness in this landscape. He had
immersed himself in the cultural heritage of
Romano-Celtic Britain, a historic and part
mythic period that has fundamental bearing on
Welsh history and myth, and on our relationship
to the rest of the British Isles to this day. This
was an art of ideas coming from his own collec-
tion of read and imagined historic concepts, not
just an art of representation. Like David Jones, I

teulu yn Iowa a Wyoming. (Roeddynt wedi
ymfudo yno ym 1911, alltudion Cymreig oedd â
chysylltiadau agos â'r 'hen wlad' drwy'r teulu).
Datblygodd hyn yn ddiddordeb ehangach yn y
'greddfol' a'r 'naturiol', yng nghelf 'y cyrion' ac
mewn celf gan blant. Nid rhywbeth ffurfiol oedd
fy ngwerthfawrogiad o waith yr holl artistiaid
hyn, ond yn hytrach rywbeth greddfol. Taniodd y
gweithiau hyn ynof ryw ddyhead ysol; roeddwn
i'n newynu am fod yn gyfranogwr yn hytrach nag
yn edrychwr.

Daeth y rhan fwyaf o'r wybodaeth a gesglais
am yr artistiaid hyn o astudiaeth bersonol ac yn
bennaf o lyfrau. Fel llawer o artistiaid, deuthum
yn berson hunan ddysgedig. Ychydig iawn a
ddysgid am gelfyddyd neu artistiaid Cymreig yn
yr ysgol, a llai fyth yn y coleg celf. Y gred oedd
fod unrhyw artist o Gymru feddai ar hunan-
barch wedi ei heglu hi am Lundain ers tro byd,
ac wedi datblygu rywsut i fod yn Sais. Rhaid
casglu artistiaid – ac nid celf yn unig – i mewn i
ymwybyddiaeth cenedl. Hwyrach y byddem
wedyn yn gallu gweld, nid y tirlun llwm yr
oeddwn wedi ei ddychmygu, ond yn hytrach
realiti gwlad lle 'roedd, a lle bu, artistiaid lawer
yn gweithio'n gyson. Roedd y gwendid i'w weld
yn y diffyg ysgrifennu am gelf yng Nghymru, yn
gymaint ag yn y difrïo trefedigaethol ar dalentau
brodorol; golygodd hyn na 'chasglwyd' celf ac
artistiaid i'r trafodaethau diwylliannol yng
Nghymru; ni ddaethant yn rhan o'r 'Pethe', y
pethau oedd o bwys. Fel y dywed Peter Lord,
sydd â'i lyfr *The Aesthetics of Relevance*, yn un o'r
llyfrau cyntaf i roi sylw i'r mater hwn, mor ddi-
weddar â 1992: "Absence of proof is no proof
of absence."

Roedd cyfleoedd i edrych ar gelf hefyd yn
brin, er bod fy rhieni yn gyson gefnogol i dripiau
addysgol i eglwysi cadeiriol neu gastelli enwog
ac o bryd i'w gilydd i'r Walker Art Gallery yn
Lerpwl. Mae gen i gof ymweld ag Eglwys
Gadeiriol Coventry efo mam, ar drip bws
Sefydliad y Merched, a rhyfeddu at *Grist Mewn*

also found source material in *The Mabinogi*[6] and formed my own collection from its fertile fantasia. From the late 70s onwards, I worked on paintings and drawings that attempted to make contemporary currency out of the myths and fables of another age. Lleu, Blodeuwedd and Bran. A series of paintings in the mid 80s called *Llongau Madog (Madog's Ships)*, were based on the legend of the landing in the Americas by Prince Madog of Gwynedd in the twelfth century.[7] Their aim was to make comment on rural depopulation, of moving or being pushed off the land, the decline of a way of life in the search for the 'new'. A large drawing, *Cwch Ymadael*, from this series is now in the collection of Y Tabernacl, The Museum of Modern Art, Wales.

I believe I learnt more in practical terms from my contemporaries at college than I did

Gogoniant, Sutherland a *Mihangel Sant a'r Diafol*, Epstein. Yn yr ysgol yn Y Bala roeddem yn ffodus fod gennym athro celf ysbrydoledig yn Glyn Baines, ond roeddem yn ddiffygiol mewn ymwybyddiaeth o hanes ein celf ein hunain (petai pethau wedi bod yn wahanol byddai Ceri Richards wedi gallu bod yn ddylanwad ffurfiannol pwysicach, fel y dylasai fod). Ond dyna fo, yn fy ugeiniau cynnar, darganfûm waith David Jones drwy ei ysgrifennu ef ei hun, *In Parenthesis* a *The Anathemata*, ac wedi hynny trwy gysylltiadau â Chapel y Ffin lle bu'n byw ac yn gweithio gyda Eric Gill. Cawn fy nenu at David Jones oherwydd bod ei ddychymyg wedi ei anelu at y pethau hynny a'm diddorai innau – Cymru, Mater Prydain, mytholeg a'r haenau o ystyr, cof a lledrith ym meddwl yr artist ac allan yna yn rhywle, yn ein cydio wrth wreiddiau anymwybod cyffredinol yn ein tirlun. Roedd

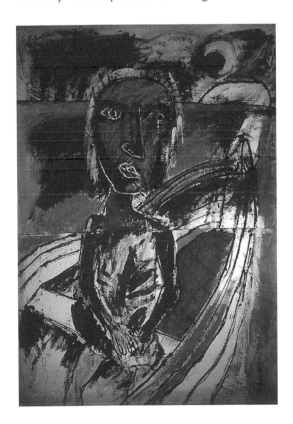

The Leaving Boat 1989 (Madog's Ships series)
Mixed media on canvas 213x124cm
photo: the artist
collection: Y Tabernacl, Museum of Modern Art, Wales, Machynlleth

Cwch Ymadael 1989 (cyfres Llongau Madog)
Cyfrwng cymysg ar gynfas 213x124cm
llun: yr artist
casgliad: Y Tabernacl, Amgueddfa Celfyddyd Fodern, Cymru, Machynlleth

from the course itself, and then by meeting and exhibiting alongside more established artists, painters like Tony Goble who shared my interest in the elements of 'fantasy' that inform the day to day... and being Welsh. I also gained a lot through acquaintance with writers and poets like Twm Miall, Iwan Llwyd and later, the playwright Ed Thomas, with whom I collaborated on *Flowers of the Dead Red Sea* in 1991 and *Hiraeth* in 1993.

In 1985 I was invited to joined Grwp Beca, established by Paul and Peter Davies a decade before, (and later joined by Ivor Davies and Dennis Bowen), to make art that articulated that politicised Welsh awareness I had come across in Aberystwyth, and in Bala before that. Beca took its name from the Rebecca Rising of 1843, a violent reaction to the collecting of tolls on the highways in Wales, and of the general injustices of a colonial regime. The men incidentally dressed in disguise as women for

wedi ymdrwytho yn nhreftadaeth ddiwylliannol Prydain Frythonaidd-Geltaidd, cyfnod hanesyddol a rhannol fytholegol sy'n greiddiol berthnasol i hanes a mytholeg Cymru, ac i'n perthynas â gweddill Ynysoedd Prydain hyd y dydd heddiw. Celfyddyd syniadau oedd hyn, yn deillio o'i gasgliad ei hun o gysyniadau hanesyddol a ddarllenasai neu a ddychmygasai, ac nid dim ond celfyddyd gynrychioliadol. Megis David Jones, darganfyddais innau ddeunydd crai yn *Y Mabinogi*[6] a lluniais fy nghasgliad fy hunan o'i ffantasia doreithiog. O ddiwedd y saithdegau ymlaen, gweithiais ar baentiadau a lluniau oedd yn ceisio rhoi cylchrediad cyfoes i fythau a chwedlau oes a fu – Lleu, Blodeuwedd a Bendigeidfran. Seiliwyd cyfres o baentiadau yng nghanol yr wythdegau, dan y teitl *Llongau Madog*, ar chwedl y tywysog Madog o Wynedd yn glanio yn America yn y ddeuddegfed ganrif.[7] Eu bwriad oedd cynnig sylw ar ddiboblogi gwledig, o ymadael neu o gael eich gwthio oddi

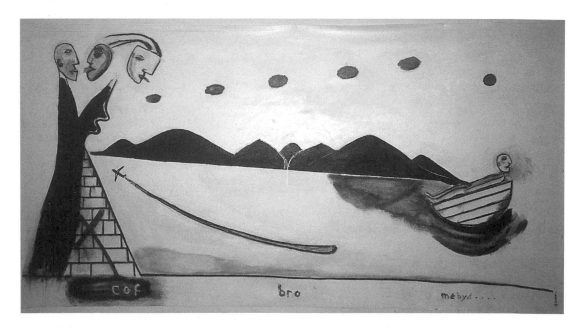

Memory, Locality, Childhood 1997
Oil on canvas 80x124cm
photo: the artist
collection: the artist

<div align="right">

Cof, Bro, Mebyd 1997
Olew ar gynfas 80x124cm
llun: yr artist
casgliad: yr artist

</div>

these raids, faces blacked up, which earned them the title, 'hosts of Rebecca'. But it is to a more recent event of colonialism that we must look for the sparking off of the politicisation of the 1960s and 70s, an event much depicted in the artwork of Beca members, notably in a painting by Ivor Davies of 1993 and an installation piece by Tim Davies of 1997.

The event, in 1963, was the drowning of the village and valley of Capel Celyn near Bala by Liverpool Corporation. An act of colonial imposition, ignoring the wishes of the Welsh population, to provide water for the conurbation across the border. The village and surrounding farms were evacuated and the Tryweryn river dammed. Though only one of many reservoirs built in Wales since the Victorians, this spawned outrage and organised protests that escalated both into constructive peaceful movements like the Welsh Language Society, and into potentially violent resistance by the Free Wales Army, M.A.C and later to the burning of English holiday cottages by Meibion Glyndwr. In 1969, the year of the Investiture of Charles as Prince of Wales, John Jenkins, formerly a British army N.C.O., was charged with a variety of offences involving explosives, and was sentenced to ten years imprisonment where he suffered much intimidation. The flooding of Tryweryn, though I have only a child's memory of it, had added poignancy for me as a child of the area, friends at school were direct victims of the upheaval caused. It would seem also that this 'drowning' is a contemporary event that strikes a chord in the collective memory. It has resonance for anyone who has read early Welsh poetry and myth, which attaches great relevance to magical lakes and the other world that lies beneath their surface, to the drowning of land, as in *Cantre'r Gwaelod* and in the story of Llyn Tegid in Bala, the other lake that I grew up with as a child.

Grwp Beca proved that we as artists could

ar y tir — machlud ffordd o fyw mewn ymchwil am y 'newydd'. Mae darlun mawr — *Cwch Ymadael* — o'r gyfres hon yn awr yng nghasgliad Y Tabernacl, Amgueddfa Celfyddyd Fodern Cymru, Machynlleth.

Credaf i mi ddysgu mwy yn ymarferol oddi wrth fy nghydoeswyr yn y coleg nag o'r cwrs ei hun, ac wedi hynny trwy gyfarfod â phaentwyr oedd wedi hen ymsefydlu, ac arddangos fy ngwaith ochr yn ochr â nhw — paentwyr megis Tony Goble a rannai fy niddordeb mewn elfennau 'ffantasi' sy'n ysbrydoli'r dydd i ddydd... ac mewn bod yn Gymro. Dysgais lawer hefyd o ddod i adnabod ysgrifenwyr a beirdd fel Twm Miall, Iwan Llwyd ac, yn ddiweddarach Ed Thomas, y bûm yn cydweithio ag ef ar *Flowers of the Dead Red Sea* ym 1991 a *Hiraeth* ym 1993.

Ym 1985 cefais wahoddiad i ymuno â Grŵp Beca, a sefydlwyd ddeng mlynedd cyn hynny gan Paul a Peter Davies, (gydag Ivor Davies a Dennis Bowen yn ymuno â nhw yn ddiweddarach). Bwriad sefydlu Grŵp Beca oedd gwneud celf roddai fynegiant i'r ymwybyddiaeth Gymreig oedd wedi ei pholiticeiddio — ymwybyddiaeth y deuthum yn gyfarwydd â hi yn Aberystwyth, ac yn Y Bala cyn hynny. Daeth yr enw Beca o wrthryfel Rebecca ym 1843, sef ymateb ffyrnig i gasglu tollau ar briffyrdd Cymru ac i anghyfiawnderau cyffredinol cyfundrefn drefedigaethol. Gyda llaw, arferai'r dynion wisgo dillad merched a byddai eu hwynebau wedi'u duo, ac fe'i gelwid yn 'merched Becca'. Ond rhaid edrych i ddigwyddiad mwy diweddar yn hanes trefedigaethu i ddarganfod yr hyn daniodd y politiceiddio yn y 60au a'r 70au, digwyddiad a gafodd ei ddarlunio yng ngwaith celf aelodau Grŵp Beca, yn benodol mewn paentiad gan Ivor Davies ym 1993 ac mewn gwaith safle gan Tim Davies ym 1997.

Y digwyddiad, ym 1963, oedd boddi pentref a dyffryn Capel Celyn ger Y Bala gan Gorfforaeth Lerpwl, gweithred o orfodaeth drefedigaethol oedd yn anwybyddu dymuniadau

legitimately address issues of our Welshness in our work. It proved also that social circumstances throw up artists with the necessary imagination and cultural consciousness to address issues that are to do with identity and its complex and ambiguous nature, to challenge the confusing factors and antagonisms of their times. The artists involved also brought with them a language of formal innovation. Working collaboratively, working with debris, mud and refuse on his *Maps of Wales*, writing and lecturing, Paul Davies was an inspirational force in contemporary Welsh art before his untimely death in 1993, aged 46. He believed that art could change things. He left a fine collection of ideas for those who follow him, and a body of work that should one day form the core of a collection of indigenous art in a (state funded) Welsh Museum of Modern Art.

Ivor Davies figured significantly in the Destruction in Art movement of the 1960s in London and Edinburgh, organising performances that involved controlled explosions, self destructing assemblages, a stage act. These influences filtered into the processes of Beca's working methods, and for me, became first hand contact with the idealism and dynamics of the 1960s art world. He may now be content with the medium of paint (and red coloured earth pigments from Eppynt) on canvas, but still destroys, erases with drill and sanding disc, rubs out within the process of making images.

Art as the expression of a people

A visit to the Basque country in 1989 proved a revelation. There I saw the work of Agustín Ibarrola, an unfamiliar name over here, but respected as an 'elder' artist in Euskadi, an artist who has the stature of a national institution, his work inexorably tied to a national consciousness. Painted sculptures, made from welded steel and railway sleepers, are located in

poblogaeth Cymru, er mwyn darparu dŵr ar gyfer y glymdref dros y ffin. Cafodd y pentref a'r ffermydd cyfagos eu gwacáu a chronnwyd dŵr Tryweryn. Ac er nad oedd hwn ond un o nifer o gronfeydd dŵr a adeiladwyd yng Nghymru ers cyfnod Fictoria, rhoes fod i ddicter a phrotestiadau ffurfiol a ddatblygodd, ar y naill law yn fudiadau heddychlon megis Cymdeithas yr Iaith Gymraeg ac, ar y llaw arall yn wrthsafiad allasai fod yn dreisgar, gan Fyddin Rhyddid Cymru a M.A.C., ac yn ddiweddarach a arweiniodd at losgi tai haf Saeson gan Feibion Glyndŵr. Ym 1969, blwyddyn arwisgo Charles yn Dywysog Cymru, cyhuddwyd John Jenkins, cyn aelod o'r fyddin Brydeinig, o nifer o droseddau yn ymwneud â ffrwydron ac fe'i dedfrydwyd i ddeng mlynedd o garchar, lle cafodd ei fygwth yn gyson. Roedd boddi Tryweryn, er mai cof plentyn sydd gen i o'r amgylchiad, yn ychwanegol i mi fel plentyn o'r ardal, gan fod ffrindiau ysgol i mi yn anffodusion uniongyrchol i'r chwyldro a achoswyd. Mae'n debyg hefyd fod y 'boddi' hwn yn ddigwyddiad cyfoes sy'n taro tant yng nghof y genedl. Mae iddo atsain i unrhyw un sydd wedi darllen barddoniaeth gynnar Gymraeg a'r mythau sy'n rhoi perthnasedd mawr i lynnoedd lledrithiol o'r byd arall oedd yn cuddio dan wyneb y dŵr, ac i foddi tir, megis yn *Cantre'r Gwaelod* ac yn stori Llyn Tegid, Y Bala – y llyn arall lle treuliais fy mhlentyndod.

Profodd Grŵp Beca y gallem ni fel artistiaid roi sylw cyfreithlon yn ein gwaith i faterion ein Cymreictod. Profodd hefyd fod amgylchiadau cymdeithasol yn cynhyrchu artistiaid oedd yn meddu ar y dychymyg a'r ymwybyddiaeth gymdeithasol angenrheidiol i roi sylw i faterion yn ymwneud â hunaniaeth a'i natur ddrys, ac i herio ffactorau dryslyd a gelyniaethus eu hoes. Roedd meddylfryd yr artistiaid dan sylw yn un o dorri tir newydd a gwneud hynny'n ffurfiol. Gan weithio'n gydweithredol, gweithio â rwbel, mwd a sbwriel ar ei *Fap o Gymru*, ysgrifennu a darlithio, roedd Paul Davies yn rym ysbrydoledig mewn

public spaces, graphic painting installations evoking workers' solidarity, Basque independence of spirit, imbued with authenticity, hang in galleries. In a pine forest near his studio and home on the outskirts of Guernica are the ghostly presence of his primitive painted silhouettes of marching men and watchful totemic eyes. Spindly ladders made from the branches of these straight growing pines are left leaning against the trees where the artist used them, signifying paradoxically, both presence and absence. Whilst we walked the paths through this vast forest shouting through cupped hands, "Ibarrola... Ibarrola" (his wife had informed us he was working up there), he vanished from sight. It all reminded me of the surmised ancestry of my own people, as pre-Celtic Iberians, who vanished into the mountains and forests to

celfyddyd gyfoes Gymreig, cyn ei farw annhymig ym 1993, yn 46 mlwydd oed. Credai y gallai celfyddyd newid pethau. Gadawodd ar ôl gasgliad gwerthfawr o syniadau ar gyfer y rhai fyddai'n ei ddilyn, a chorff o waith a ddylai ryw ddydd fod yn graidd i gasgliad o gelfyddyd frodorol mewn Amgueddfa Gelfyddyd Fodern Cymru (dan nawdd y wladwriaeth).

Roedd i Ivor Davies ran sylweddol yn y mudiad Dinistr Celfyddyd yn y 1960au yn Llundain a Chaeredin, yn trefnu perfformiadau oedd yn cynnwys ffrwydriadau dan reolaeth, cydosodiadau hunan ddinistriol, a pherfformiadau llwyfan. Treiddiodd y dylanwadau hyn i ddulliau gweithio Beca, ac i mi, roeddynt yn gyswllt uniongyrchol â delfrydiaeth a deinameg byd celfyddyd y 1960au. Dichon fod Ivor Davies erbyn hyn yn fodlon ar baent (a phriddliw coch

Agustín Ibarrola
Forest near Guernica
photo: Iwan Bala 1989

<div align="right">

Agustín Ibarrola
Coedwig ger Guernica
llun: Iwan Bala 1989

</div>

emerge again and again through history, avoiding successive waves of conquerors, from the blond Celts, to the Romans, Vikings, Saxons, Normans. Was this why we seemed to have an affinity with the non-Celtic Basques, whose origins and language are a mystery? Many years later I learnt from the American critic Robert C. Morgan that painted trees were a phenomenon that occurred wherever there were Basque settlements in the U.S. The work of Ibarrola seemed, along with the clandestine, satirical and inventive political art that proliferated on the walls of Pamplona and Bilbao, to be a national expression. Seeing the work was like knowing the people, a feeling that this art accurately reflected the expression of this nation, that it was connected to its community. I duly collected that idea into my Museum without Walls.

Graffiti, Pamplona 1989

o Fynydd Epynt) ar gynfas fel cyfrwng, ond mae'n dal i ddinistrio, i ddileu â'r dril a'r sandiwr disg ac i rwbio allan, fel rhan o'r broses o greu delweddau.

Celfyddyd fel mynegiant cenedl

Profodd ymweliad â Gwlad y Basg ym 1989 yn agoriad llygad i mi; yno gwelais waith Agustín Ibarrola, enw anghyfarwydd i mi, ond un oedd yn fawr ei barch fel 'henadur' o artist yn Euskadi, ac artist oedd yn meddu ar statws sefydliad cenedlaethol, gyda'i waith ynghlwm yn ddiwrthdro wrth ymwybyddiaeth genedlaethol. Mewn mannau cyhoeddus fe welwch y cerfluniau paentiedig, wedi eu gwneud o ddur wedi ei weldio, a thrawstiau rheilffordd; yn yr orielau cewch y gosodweithiau paentiedig gafaelgar sy'n dwyn i gof gydsafiad gweithwyr ac annibyniaeth ysbryd y Basgiaid, a'r cyfan yn llawn dilysrwydd. Yn y goedwig binwydd ger ei stiwdio ar gyrion Guernica mae presenoldeb rhithiol ei amlinellau paentiedig cyntefig o ddynion yn ymdeithio ac o lygaid totemaidd gwyliadwrus. Mae'r ysgolion coesfain a wnaed o ganghennau'r pinwydd hirsyth wedi eu gadael i bwyso yn erbyn y coed, yn yr union fan lle'i defnyddid gan yr artist, gan ddynodi'n baradocsaidd, ei bresenoldeb a'i absenoldeb. Tra cerddem y llwybrau drwy'r fforest enfawr, gan weiddi trwy gwpan ein dwylo, "Ibarrola... Ibarrola" (dywedasai ei wraig wrthym ei fod yn gweithio yno), diflannodd o'r golwg. Roedd hyn i gyd yn f'atgoffa i o hynafiaid tybiedig fy mhobl fy hun, fel Iberiaid cyn-Geltaidd, a ddiflannodd i'r mynyddoedd a'r coedwigoedd, i ail-ymddangos dro ar ôl tro drwy hanes, gan osgoi ton ar ôl ton o goncwerwyr, o'r Celtiaid penfelyn, i'r Rhufeiniaid, y Llychlynwyr, y Sacsoniaid a'r Normaniaid. Ai dyna paham yr ymddengys bod cydnawsedd rhyngom â'r Basgiaid ang-Ngheltaidd, pobl sydd â'u hiaith a'u tarddiad yn ddirgelwch? Flynyddoedd lawer yn ddiweddarach dysgais

Los Gigantes 1989
Ink on paper 35x24cm
photo: Pat Aithie
collection: the artist

Y Cewri 1989
Inc ar bapur 35x24cm
llun: Pat Aithie
casgliad: yr artist

Graffiti, Pamplona 1989

My bookshelves at home are full of cata-
logues, magazines and books that deal with
these issues in the art of other countries, if not
my own. This quote, randomly selected, comes
from a catalogue of New Croatian Art touring
South America; Professor Mimi Marinovic of the
University of Chile says,

> Culture makes the nation. The arts
> are part of a single symbolic expres-
> sive logic that is in the closest possi-
> ble connection with the identity of a
> nation.... The critical, self-critical con-
> sciousness of the artist who deserves
> the name contributes to the giving
> shape to identity. It is capable of
> opposing the challenge of foreign and
> universal models of rhetoric, so char-
> acteristic of our age in which recipro-
> cal communications are constantly on
> the rise. It creatively alters these
> models or, in contact with them,
> creates new views of tradition, thus
> enriching them.[8]

oddi wrth y beirniad Americanaidd Robert C.
Morgan fod coed paentiedig yn ffenomenon gyf-
fredin ble bynnag y byddai Basgiaid wedi sefydlu
yn America. Ymddangosai gwaith Ibarrola megis
mynegiant cenedlaethol, ochr yn ochr â'r gelfydd-
yd wleidyddol, guddiedig, ddychanol a dyfeisgar
oedd yn llenwi muriau Pamplona a Bilbao.
Roedd gweld y gwaith fel dod i adnabod y bobl,
a chael y teimlad fod y gelfyddyd hon yn
adlewyrchiad cywir o fynegiant y genedl hon, a'i
bod yn gysylltiedig â'i chymuned. Ar unwaith,
cesglais y syniad yma ar gyfer fy Amgueddfa heb
Furiau fy hun.

Mae'r silffoedd llyfrau yn fy nghartref yn
llawn o gatalogau, cylchgronau a llyfrau sy'n
delio â'r materion hyn yng nghelfyddyd
gwledydd eraill, os nad yn fy ngwlad fy hun.
Mae'r dyfyniad canlynol, ddewiswyd ar
ddamwain, wedi ei godi o gatalog o Gelfyddyd
Croataidd Newydd sy'n teithio De America.
Dyma ddywed Yr Athro Mimi Marinovic o
Brifysgol Chile:

Art and the spirit

In 1990, I spent four months as Artist in Residence at the National Gallery of Zimbabwe. During my stay in that country, I experienced what can only be described as the spiritual elements of creativity, gazing at the dry stone ruins of Great Zimbabwe and seeing the San bushmen's rock paintings in the arid landscape, some dating back two thousand years, all made with a sure hand gesture in fragile pigment, yet still there. In the best of the contemporary stone sculpture, that of Bernard Matamera, (with whom I shared many a meal and conversation while living and working at Tengenege sculpture village in the bush north of Harare), of Nicholas Mukomberanwa, the brothers Takawira and the younger Tapfuma Gutsa, there was a spirit presence that had long since deserted western sculpture. For the first

Diwylliant sy'n gwneud cenedl. Mae'r celfyddydau yn rhan o resymeg unigol symbolaidd a mynegiannol sydd yn cysylltu yn y modd agosaf posibl â hunaniaeth cenedl... Mae ymwybyddiaeth feirniadol, hunan-feirniadol artist sy'n werth ei enw yn cyfrannu tuag at roi siâp i'r hunaniaeth honno. Gall wrthsefyll her modelau estron a bydeang o rethreg, sydd mor nodweddiadol o'n hamser ni gyda'i gynnydd cyson mewn cyfathrebu dwyochrog. Mae celfyddyd yn greadigol newid y modelau hyn neu, mewn cysylltiad â nhw, yn rhoi golwg newydd ar draddodiad, ac felly yn eu cyfoethogi.[8]

Celfyddyd a'r ysbryd

Ym 1990, treuliais bedwar mis fel Artist Preswyl yn Oriel Genedlaethol Zimbabwe. Yn ystod fy arhosiad yn y wlad honno, profais

Great Zimbabwe Ruins

Adfeilion Zimbabwe Fawr

time I began to appreciate the gravitas inherent in great works of art, something simply there, like a force of nature. In formal terms, this sculpture shares a common language with Brancusi, Epstein and Moore, yet it is rooted in Shona consciousness; in religion, myth and culture.

Hiraeth

For two years after Africa, my work dealt with the sense of dislocation that I experienced on my return from Zimbabwe to Cardiff. I felt as if I was living in limbo, between two worlds. Paradoxically I had felt 'at home' in Zimbabwe, and somehow not 'at home' on my return, restless, dissatisfied. I completed a series of images that were in effect, deliberate palimpsests, several layers of drawing, painting and mixed media collage, superimposed by a final layer of drawing done with oil paint on the inside of the glass fronting the work, separated by a gap. The sense of limbo created by two incomplete worlds' of experience was there in the small gap between the drawings. This work was exhibited as *Hiraeth* at Oriel, Cardiff, and on a subsequent tour in 1993-94. Fintan O'Toole, in his catalogue essay, says of the work;

> ...the paintings are images of a cultural process that is essential to small, unfixed countries, the process of reinventing the memories, of giving a validity to the writing on the manuscript by knowing that something lies behind it, even if that something can never be reclaimed.[9]

One of those paintings *Raise High your Ruins* (pl. 2) was recently purchased for The National Museum and Gallery of Wales by the Derek Williams Trust; it takes its imagery from the central stone tower of Great Zimbabwe, whose purpose and history is lost to us, yet which in 1980, became a symbol for the new state of Zimbabwe.

rywbeth na allwn ond ei ddisgrifio fel elfennau ysbrydol creadigedd, wrth syllu ar adfeilion waliau sychion Zimbabwe Fawr a gweld paentiadau prysgoedwyr San ar greigiau'r dirwedd cras, rhai'n dyddio'n ôl ddwy fil o flynyddoedd, a phob un wedi ei wneud â chyffyrddiad deheuig mewn lliwiau brau, ond maent yno o hyd. Yng ngoreuon y cerfluniau cerrig cyfoes roedd yna bresenoldeb ysbrydol oedd wedi hen ymadael â cherflunwaith Gorllewinol – gwaith Bernard Matamera (y cefais lawer pryd bwyd a sgwrs yn ei gwmni pan oeddwn i'n byw ac yn gweithio ym mhentref cerfluniau Tengenege, yn y diffeithwch i'r gogledd o Harare); gwaith Nicholas Mukomberanwa, y brodyr Takawira a Tapfuma Gutsa yr ieuengaf. Am y tro cyntaf erioed dechreuais werthfawrogi'r *gravitas*, y presenoldeb hwnnw sy'n gynhenid i weithiau mawr celfyddyd, rhywbeth oedd yno, megis grym natur. O'i roi yn ffurfiol, mae i'r cerflunwaith hwn iaith sy'n gyffredin i weithiau Brancusi, Epstein a Moore; serch hynny, mae wedi ei wreiddio yn ymwybyddiaeth y Shona, mewn crefydd, myth a diwylliant.

Hiraeth

Am ddwy flynedd ar ôl Affrica, roedd fy ngwaith yn ymwneud â theimlad o ddadleoli ddaeth i'm rhan wedi i mi ddychwelyd o Zimbabwe i Gaerdydd. Teimlwn fel petawn yn byw mewn rhyw limbo, rhwng dau fyd. Yn eironig iawn roeddwn i wedi teimlo'n gartrefol yn Zimbabwe, ond nid yn gartrefol ar ôl dychwelyd; roeddwn i'n anniddig ac anfodlon. Cwblheais gyfres o ddelweddau a oedd mewn gwirionedd, yn balimpsestau bwriadol – sawl haen o arlunio, o baentio a gludwaith amlgyfrwng, wedi ei arosod â haen derfynol o arlunio â phaent olew ar y tu mewn i ddarn o wydr, a hwnnw'n cael ei roi fel wyneb i'r gwaith, gyda bwlch yn eu gwahanu. Roedd yr ymdeimlad o limbo grëwyd gan ddau fyd anorffenedig o

The *Hiraeth* exhibition also formed part of my final presentation for a Masters Degree done at Howard Gardens, Cardiff, a personal vindication after my unhappy first encounter with the college. As a by-product of my studies, I began to enjoy writing and reading on a much more varied range of topics. Ideas were collected in earnest. However, the main enquiry remained a concern with connecting my interest in Welsh identity with a deepening awareness of the postcolonial critique that was appearing in an increasing amount of writing (its impetus coming from artists in Africa and Latin America), and the way that postmodernism seemed to be opening avenues for art that dealt with these issues. It no longer seemed necessary to propagate the 'universalism' that late modernism had demanded. A 'universalism' that was in fact an intellectual ideology based on a very narrow and Euro-American view of the world. I became engrossed in a world of theory which only became focused through cross referencing Post-modern theories with those two Welsh cultural polymaths (who became my intellectual touchstones), Raymond Williams and Gwyn Alf Williams, into a context that would serve an artist in Wales.

The Artists' Project

At about the same time however I was becoming more involved with international artists and events working with the Artists' Project/Prosiect Artistiaid in Cardiff. This artist-run organisation which, along with Sean O'Reilly and Paul Beauchamp, I helped initiate in 1992, brought contact with international artists and ideas closer to home. Affiliation with the Artists' Museum in Lodz, Poland, joined us to a network of artist-run 'offices', an 'international provisional artists' community'. I quote from their own description:

The International Artists' Museum is

brofiad i'w weld yno yn y bwlch rhwng y darluniau. Arddangoswyd y gwaith hwn fel *Hiraeth* yn Oriel, Caerdydd ac wedi hynny ar daith ym 1993/94. Yn ei draethawd yn y catalog, dywed Fintan O'Toole am y gwaith:

> ...mae'r peintiadau yn ddelweddau o broses ddiwylliannol sydd yn hanfodol i wledydd bychain, ansefydlog, y broses o ail-ddyfeisio atgofion, o ddilysu'r ysgrifen ar y llawysgrif drwy wybod bod rhywbeth y tu ôl iddo, hyd yn oed oni fedrir adhawlio'r rhywbeth hwnnw byth.[9]

Yn ddiweddar, prynwyd un o'r peintiadau hynny, *Dyrchefwch eich Adfeilion* (pl 2), ar gyfer Amgueddfa ac Oriel Genedlaethol Cymru gan Gymynrodd Derek Williams; daw ei ddelweddaeth o dwr cerrig canolog Zimbabwe Fawr, na wyddom ddim am ei bwrpas na'i hanes, ond a ddaeth ym 1980, yn symbol i wladwriaeth newydd Zimbabwe.

Roedd yr arddangosfa *Hiraeth* hefyd yn rhan o'm cyflwyniad terfynol ar gyfer Gradd Meistr, wnaed yn Howard Gardens, Caerdydd, cyfiawnhad personol i mi ar ôl fy nghyswllt cyntaf anhapus â'r coleg. Yn sgìl fy astudiaethau, dechreuais fwynhau ysgrifennu a darllen ar amrediad llawer ehangach o bynciau. Cesglais syniadau o ddifrif. Fodd bynnag, roedd fy mhrif ymchwil o hyd yn ymwneud â cheisio cysylltu fy niddordeb mewn hunaniaeth Gymreig ag ymwybyddiaeth, oedd yn dyfnhau, o'r drafodaeth ôl-drefedigaethol a ymddangosai yn gynyddol mewn ysgrifennu (yn cael ei symbylu gan artistiaid yn Affrica ac America Ladin), a'r modd y mae ôl-foderniaeth fel petai'n agor drysau i gelfyddyd oedd yn ymwneud â'r pynciau hyn. Erbyn hyn nid ymddangosai'n angenrheidiol i ledaenu'r 'rhyng-genedholdeb' yr oedd moderniaeth ddiweddar am fynnu ei gael. Mewn gwirionedd roedd y 'rhyng-genedholdeb' hwn yn ideoleg ddeallusol oedd wedi ei seilio ar olwg gul iawn, ac Ewro-Americanaidd, ar y byd.

no walled-in museum. It is a world-wide channel of communication linking artists and intellectuals from a variety of domains through a growing global network of autonomous, locally run art centres, interactive but funded independently.

Events (site-specific multimedia work made over seven to fourteen days) were hosted by the Artists' Project in Cardiff, notably *Site-ations* in 1994 and 1996. The Project invited artists from Wales to participated in events abroad, in Berlin, the Negev desert, Poland and Croatia, thus enlarging our community and our own experience as artists. A memory that stays in my mind is of the artist Ryszard Wasko, founder of the Artists' Museum, typing out a letter formally welcoming us to the fraternity, on a battered old portable, cigar in mouth, glass of vodka at hand, on a cold and dreary day in Lodz. I learned of his Archive of Contemporary Thought which preceded the Artists' Museum, set up in a spare back room of his flat; a collection of documents, plans and ideas, sent by artists from all over the world, for artworks to be donated to Poland in the days of Solidarity. This illustrated an alternative means of collecting to the traditional museum practice, indeed it questions the role of those institutions by creating a collection based on artists' ideas, to be shared within a global community structured on shared values. Values such as these had been initiated by artists like Kandinski, Alfred Kupka, Sol Le Witt, John Cage, Alexander Calder, Joseph Beuys and movements such as Constructivism in Eastern Europe and Fluxus in the US.

The Artists' Project's wish, an ambitious one, would be to make Wales a centre where these ideas of art are involved in the process of self-definition, not only for and in Wales, but as a model for the rest of Europe. That rather than being way behind we could be way ahead.

Ymgollais mewn byd o theori ac ni ddaeth y cyfan yn eglur nes i mi, gyda'r ddau bolymath diwylliannol Cymreig – Raymond Williams a Gwyn Alf Williams (dau ddaeth yn feini prawf deallusol i mi) – osod y theorïau ôl-fodernaidd mewn cyd-destun fyddai o werth i artist yng Nghymru.

Prosiect Artistiaid

Tua'r un cyfnod fodd bynnag, roeddwn yn ymwneud fwyfwy ag artistiaid a digwyddiadau rhyngwladol, gan weithio gyda'r Prosiect Artistiaid yng Nghaerdydd. Gyda chymorth Sean O'Reilly a Paul Beauchamp roeddwn wedi helpu i sefydlu'r prosiect hwn oedd yn cael ei redeg gan artistiaid, a bu'n gyfrwng i ddod â chysylltiad ag artistiaid a syniadau rhyngwladol yn nes adref. Trwy gyswllt â'r Amgueddfa Artistiaid yn Lodz, Gwlad Pwyl, cawsom ymuno â rhwydwaith o 'swyddfeydd' oedd dan reolaeth artistiaid, math ar 'gymuned o artistiaid answyddogol rhyngwladol'. Dyma eu disgrifiad eu hunain o'r sefydliad:

> Nid amgueddfa o fewn muriau yw amgueddfa yr Artistiaid Rhyngwladol. Mae'n sianel gyfathrebu byd-eang sy'n cysylltu artistiaid a deallusion o amrywiaeth o feysydd trwy rwydwaith byd-eang o ganolfannau celf annibynnol, canolfannau sydd dan reolaeth lleol, sy'n rhyngweithiol ond sydd hefyd yn cael eu hariannu'n annibynnol.

Trefnwyd nifer o ddigwyddiadau gan y Prosiect Artistiaid yng Nghaerdydd ac, yn benodol, *Lle-olion* ym 1994 a 1996; (roedd y digwyddiadau'n cynnwys gwaith aml-gyfrwng ar gyfer safleoedd neilltuol a wnaed tros gyfnod o saith i bedwar diwrnod ar ddeg). Roedd y Prosiect yn gwahodd artistiaid o Gymru i gymryd rhan mewn digwyddiadau tramor, yn Berlin, diffeithiwch Negev, Gwlad Pwyl a Croatia, a thrwy hynny ehangu ein cymuned a'n

Whereas we artists have the imagination to cope with that concept, the funding bodies unfortunately might not. Will they 'buy' the idea, will they be collectors?

I might, with this opportunity, have entertained the same nomadic lifestyle as those 'international' artists who travel from event to event, but, by now a married man with a young family, I had become more aware of 'home' and more tied to it through the responsibilities of parenthood. If 'home' had ever been an abstract concept, it was now most definitely a real one. This situation seems to make reflection on the ongoing parallel, and at times contradictory concepts of globalization and roots, the world and the home, inevitable.

Researching into these apparent inconsistencies led to an increasing interest in the work of artists from other cultures in the developing

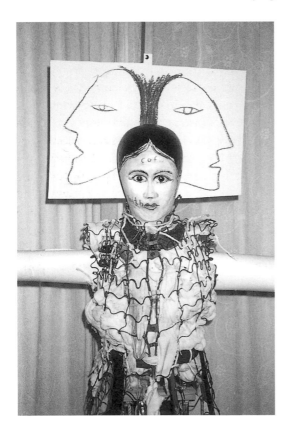

profiad personol fel artistiaid. Un digwyddiad sy'n aros yn y cof yw gwylio'r artist Ryszard Wasko, sefydlydd Amgueddfa Artistiaid, yn teipio llythyr ffurfiol yn ein croesawu i'w frawdoliaeth – ar hen beiriant tolciog, sigâr yn ei geg, gwydraid o vodka yn ei law, a hithau'n ddiwrnod oer a diflas yn Lodz. Dysgais am ei Archif Myfyrdod Cyfoes, a ragflaenodd ei Amgueddfa'r Artistiaid, archif a sefydlodd mewn 'stafell gefn yn ei fflat – casgliad o ddogfennau, cynlluniau a syniadau anfonwyd gan artistiaid o bob rhan o'r byd, ar gyfer gweithiau celf i'w rhoddi'n anrheg i Wlad Pwyl yng nghyfnod Solidarity. Roedd hon yn enghraifft o gasglu mewn dull gwahanol i ddulliau arferol amgueddfeydd; yn wir mae'n cwestiynu swyddogaeth y sefydliadau hynny, trwy greu casgliad sydd wedi ei seilio ar syniadau artistiaid, i'w rhannu rhwng cymuned fydeang sy'n gyfrannog o'r un gwerthoedd. Rhoddwyd cychwyn ar werthoedd fel hyn gan artistiaid fel Kandinski, Alfred Kupka, Sol Le Witt, John Cage, Alexander Calder, Joseph Beuys a mudiadau megis *Constructivism* yn Nwyrain Ewrop a *Fluxus* yn U.D.A.

Dymuniad y Priosect Artistiaid, ac mae'n un uchelgeisiol, yw gwneud Cymru yn ganolfan lle mae'r syniadau hyn am gelfyddyd yn dod yn rhan o'r broses o hunan-ddiffinio, nid yn unig ar gyfer ac yng Nghymru, ond fel model ar gyfer gweddill Ewrop, h.y. yn hytrach na'n bod yn bell ar ôl, ein bod ymhell ar y blaen. A thra bod gennym ni artistiaid y dychymyg i ddygymod â'r cysyniad, yn anffodus nid yw'n debygol y bydd hyn yn wir am y cyrff noddi. A fyddant yn barod i 'brynu'r' syniad; a fyddant am fod yn gasglwyr?

Gyda'r cyfle hwn, fe allwn fod wedi ystyried mabwysiadu ffordd o fyw nomadig, fel yr artistiaid 'rhyngwladol' hyn a deithiai o ddigwyddiad i ddigwyddiad, ond, gan fy mod i erbyn hyn yn ŵr priod gyda theulu ifanc, roeddwn i wedi dod yn fwy ymwybodol o'r 'cartref'; roedd y cwlwm teuluol yn gryfach gan fod gennyf gyfrifoldeb rhiant. Os bu 'cartref' erioed yn

world who might have more in common with my own point of view here in Wales. These were artists who we might say, deal with the relevance of the concept of home, of roots, within the wider world. Art that tended to reject the formal skills and technique once avidly taught by the west, to delve more effectively into unconscious language, coupled with a conscious grappling with the issues of post-colonial identity, with the political and socio-historic, appealed to me.

Santeria Aesthetics

I was drawn in particular to the work of the Cuban artist, José Bedia. His stark, yet telling drawing and installation work (seen only in reproduction) immediately introduces a view of culture from a different perspective. He views Cuba as a syncretic culture, a human cross-roads of cultural references. Bold figures evoking African deities and spirits leap mountains and cross bridges, dragging boats, trains and trucks into the new world of North America. He explores the notion of trans-nationalism. Culture that is not isolated or drowned by incursions from elsewhere, but which transforms itself through appropriation and absorption. Even in reproduction, his installations and canvases exude a certain aura, almost a religious significance through its symbolism. It was only recently, on a visit to Cuba in 1998, that I gained a better understanding of this subject. As one of the 'unofficial' artists, a generation who emerged in Cuba in the 80s, he no longer lives there, (I was contacted recently by one of his contemporaries, Raul Speek, who has lived in Solva, Pembrokeshire for the last three years) yet I discovered the strong roots of his and several other artists' work in the Afro/Cuban Santeria tradition. I found that as a practitioner of the Palo Monte religion, Bedia's works quite often incorporated elements of

gysyniad haniaethol, erbyn hyn roedd yn gwbl real. Mae'r sefyllfa fel petai'n fy ngorfodi i fyfyrio ar gysyniadau cyfredol megis 'lledaenu ar draws y byd' a 'gwreiddiau' – y byd a'r cartref, cysyniadau sy'n gyfochrog ac eto'n groes i'w gilydd.

Arweiniodd ymchwil i'r anghysonderau ymddangosiadol hyn at ddiddordeb cynyddol yng ngweithiau artistiaid o ddiwylliannau eraill yn y gwledydd sy'n datblygu, artistiaid allai fod â mwy yn gyffredin rhyngddynt â'm safbwynt personol i yma yng Nghymru. Artistiaid yw'r rhain sydd, fel petai, yn delio â pherthnasedd y cysyniad o gartref ac o wreiddiau, oddi mewn i'r byd ehangach. Roedd celfyddyd a dueddai i ymwrthod â'r sgiliau a'r dechneg ffurfiol a ddysgid yn frwd unwaith gan y gorllewin, yn apelio ataf; roedd hon yn gelfyddyd oedd am durio'n fwy effeithiol i iaith yr anymwybod ac ar yr un pryd am fynd i'r afael â materion hunaniaeth ôl-drefedigaethol ac â'r gwleidyddol a'r hanesyddol-gymdeithasol.

Estheteg Santeria

Cawn fy nhynnu yn arbennig at waith José Bedia, artist o Giwba. Mae ei ddarluniau a'i waith mewnosodiadol yn drawiadol, ar unwaith yn cynnig golwg ar ddiwylliant o bersbectif gwahanol. Mae'n ystyried Ciwba fel diwylliant syncretaidd, croesffordd ddynol o gyfeiriadaeth ddiwylliannol. Ffigurau hyderus, sy'n dwyn i gof dduwiau ac ysbrydoedd Affricanaidd, yn llamu dros fynyddoedd ac yn croesi pontydd, yn llusgo cychod, trenau a loriau i fyd newydd Gogledd America. Mae'n ymchwilio i'r syniad o drawsgenedlaetholdeb, diwylliant nad yw wedi ei ynysu neu ei foddi gan gyrchoedd o'r tu allan, ond sy'n trawsnewid ei hun trwy feddiannu ac amsugno. Hyd yn oed mewn atgynyrchiadau, mae rhyw rin yn diferu o'i waith safle a'i gynfasau; bron fod yna arwyddocâd crefyddol yn ei symboliaeth. Dim ond yn ddiweddar, ar ymweliad â Chiwba ym 1998, y cefais well

magical and ritualistic significance within them. Another artist, Juan Francisco Elso (1956-88), in his effigy/image *Por America* (1986), a carved wooden figure of José Marti, Cuban national hero, intellectual and writer, is 'charged' with a coating of mud mixed with the artist's own blood and that of his wife, the Mexican artist Magali Lara. Other pieces are 'charged' with elements that give them power: a stone from the Andes, a conch shell from Africa, soil from various places, seeds. There is in this work an added dimension to the visual, formal aesthetic. The work seems driven by a hidden meaning. On study it becomes clear that these artists, some of whom are initiates into Santeria in one or other of its many guises, actually employed magical distillations of herbs and roots hidden within the work. Bedia distinguishes a real, working altar which he had made and ritually sanctified with chicken blood in his studio, and a 'clean' copy of it commissioned by a North American gallery.

These artists' work ceases to be mere illustrations of ideas and become potent, transformative 'altars'. One common factor in a sometimes loosely connected generation of artists from Cuba is the required research that all have done, consciously or unconsciously in ethnography. They have, in varying degrees, learnt about the practice of Santeria, though many were born into it, and the symbolism and history of that Yoruba past and continuing tradition in Latin America. Bedia says that his interest in the religion was, "First of all as a recognition of my national identity and a search for strong roots in Cuban life that would explain things about Cuba".[10] Bedia's research was an anthropological discovery of the Cuban people, his community. Lydia Cabrera's study of the culture of African descendants in Cuba, begun in the 1930s has had considerable influence. Bedia's research also included the culture of the indigenous Amerindian culture, one that could also be said

dealltwriaeth o'r pwnc hwn. Fel un o'r artistiaid 'answyddogol' cenhedlaeth a ddaeth yn amlwg yng Nghiwba yn yr wythdegau, nid yw'n byw yno mwyach, ond darganfyddais wreiddiau cryf ei waith ef, a gwaith artistiaid eraill, yn y traddodiad Santeria Affro-Giwbaidd. (Yn ddiweddar daeth un o'i gyfoeswyr, Raul Speek, i gysylltiad â mi; bu'n byw yn Solfach, Sir Benfro am y tair blynedd diwethaf). Fel dilynwr crefydd Palo Monte, mae gweithiau Bedia yn aml yn ymgorffori elfennau sydd o arwyddocâd lledrithiol a defodol. Artist arall yw Juan Fransisco Elso (1956-88); yn ei gerf ddelw *Por America* (1986), mae ffigwr pren cerfiedig o José Marti, arwr cenedlaethol Ciwba, gŵr deallus ac awdur, yn cael ei 'danio' â gorchudd o fwd wedi ei gymysgu â gwaed yr artist ei hun, a gwaed ei wraig, yr artist Magali Lara o Fecsico. Mae darnau eraill yn cael eu 'tanio' ag elfennau sy'n rhoi pwer iddynt – carreg o'r Andes, cragen dro o Affrica, pridd o nifer o leoedd, hadau. Mae yn y gwaith hwn ddimensiwn sy'n ychwanegol at yr esthetig, ffurfiol gweledol. Mae fel petai ystyr cudd yn ei yrru. O astudio'r peth, daw'n amlwg fod yr artistiaid hyn (rhai ohonynt wedi eu derbyn i Santeria, yn y naill neu'r llall o'i amryw ffurfiau), yn defnyddio distyllion lledrithiol o lysiau a gwreiddiau yn guddiedig yn eu gwaith. Mae Bedia yn gwahaniaethu rhwng allor real a gwirioneddol a wnaethai ef ei hun yn ei stiwdio, a'i sancteiddio'n ddefodol â gwaed cyw iâr, a chopi 'glân' ohoni a gomisiynwyd gan oriel yng Ngogledd America.

Mae gwaith yr artistiaid hyn yn peidio â bod yn ddarluniau o syniadau yn unig, ac yn tyfu i fod yn 'allorau' trawsffurfiol grymus. Un peth sy'n gyffredin i genhedlaeth o artistiaid cymharol ddigyswllt o Ciwba, yw'r ymchwil y bu'n rhaid iddynt ei wneud, yn ymwybodol neu'n anymwybodol, i ethnograffeg. I wahanol raddau, maent wedi dysgu am yr ymarfer o Santeria, er bod llawer wedi eu geni iddo, ac am symboliaeth a hanes y gorffennol Yoruba hwnnw a'r

to be symbolically and materially syncretised into his work as it is into contemporary Cuba. This interest in indigenous culture led to a residency with the Dakota Sioux in 1985. There is a vast store of collected knowledge informing his formally quite stark installations and drawings.

Some of the artists, like Bedia, have become initiates, whilst others remain secular but aware of the magic they can tap into for their work. Raquelin Mendieta, tellingly talks of her own work thus: "Spirituality and art are one and the same. Works of art are prayers on the altar of life."

All artists must feel at some time or other, that their art seems not to come directly from them, it is either attributed to 'luck' or 'accident', 'fortune' or 'inspiration'. To face an empty white canvas or a block of wood or stone, alone and with no ideas, is a daunting experience. Sculptors in Zimbabwe believe the final form is already within the stone, their job is only to release this *Mashave*, this wandering spirit trapped inside. In the case of the Cuban artists, a particular order of acknowledgment is given to the *orishas*, the messengers who commune with the one god, Olodumare. This is the reason Bedia had a working altar, venerating a particular *Orisha* connected with creativity, in his studio. I am almost tempted to suggest that artists in Wales should begin to acknowledge the influence and inspiration of Taliesin and Ceridwen as guiding spirits, and have altars to these beneficent deities in the corner of the studio somewhere.

Taking inspiration from the symbology of other cultures has its problems. José Bedia gains status and value as an international artist through manipulating the signs of Lakota (Amerindian) ledger book drawings, Afro-Cuban palo monte or Australian Aboriginal dot paintings in a way that a Lakota or Afro-Cuban or Australian artist cannot – at least not without being labelled 'ethnic' rather than international.

traddodiad parhaus yn America Ladin. Dywed Bedia mai ei ddiddordeb ef yn y grefydd oedd: "Yn gyntaf fel cydnabyddiaeth o'm hunaniaeth genedlaethol ac mewn ymchwil am wreiddiau cryfion ym mywyd Ciwba fyddai'n esbonio pethau am Giwba."[10] Roedd ymchwil Bedia yn ddarganfyddiad anthropolegol o genedl Ciwba, ei gymuned. Cafodd astudiaeth Lydia Cabrera o ddiwylliant disgynyddion Affricanaidd yng Nghiwba, a ddechreuwyd yn y 1930au, ddylanwad sylweddol. Roedd ymchwil Bedia hefyd yn cynnwys diwylliant yr Amerindiaid brodorol, diwylliant y gellid dweud ei fod wedi ei syncreteiddio yn symbolaidd ac yn faterol i'w waith, fel ag y mae i Ciwba gyfoes. Arweiniodd y diddordeb hwn mewn diwylliant brodorol i breswyliad gyda Sioux y Lakota ym 1985. Mae yna stôr enfawr o wybodaeth a gasglwyd ganddo sy'n ysbrydoli ei weithiau safleol a'i ddarluniau scematig a ffurfiol.

Daeth rhai artistiaid, megis Bedia, yn 'gyflawn aelodau', tra bod eraill wedi aros yn seciwlar er yn ymwybodol o'r lledrith y gallent dynnu arno ar gyfer eu gwaith. Fel hyn y dywed Raquelin Mendieta, wrth sôn yn rymus iawn am ei gwaith ei hun: "Yr un peth yw ysbrydolrwydd a chelfyddyd. Mae gweithiau celf yn weddïau ar allor bywyd."

Rhaid bod pob artist yn teimlo, ryw dro neu'i gilydd, nad yw ei gelfyddyd fel petai'n dod yn uniongyrchol ohono ef ei hun; caiff ei briodoli i 'lwc' neu 'ddamwain', 'ffawd' neu 'ysbrydoliaeth'. Mae gorfod wynebu cynfas gwyn gwag neu floc o bren neu garreg, yn unig a heb syniad yn y byd, yn brofiad brawychus. Cred cerflunwyr yn Zimbabwe fod y ffurf derfynol eisoes oddi mewn i'r garreg; eu swyddogaeth hwy yw gollwng yn rhydd y *Mashave*, yr enaid crwydrol hwn sydd wedi ei garcharu o'i mewn. Yn achos yr artistiaid Ciwbaidd, ceir trefn arbennig i gydnabod yr *Orishas*, y negeseuwyr sy'n cymuno â'r un duw, Olodumare. Dyna pam yr oedd gan Bedia allor 'go iawn' yn ei stiwdio, i anrhydeddu

It is worth bearing in mind the view held by artist and writer Santo De Monte (when reviewing the work of Dutch artist Hans Rikken)...

> What we find fascinating in an alien culture may be an unconscious projection of something latent or submerged in one's own. We might, for instance, rethink Picasso's manipulation of African aesthetics as a detour 'back' to an archaic Iberian past – he had, after all, been witness to the discovery of Iberian sculpture in the early 1900s. The northern European sensibility has never wholly relinquished its attachments to a paganism whose divinities were deeply implicated in nature.
>
> If Rikken taps into the natural, elemental components of Afro-Cuban culture, it may well derive from a similar perhaps unconscious nostalgia for a European 'primitivism' or mythic past. The mute Cuban influence enables the northerner to rediscover or rearticulate his own selfhood.[11]

We must always be aware of the degree of our influence by other symbologies. For me, the work of these artists served more as a validation of a cause, this 'custodial aesthetic' which allowed me to reinvent an iconography using components, fragments of traditions, tropes, clichés, myths, stories from my own culture.

My paintings, assemblages, wall pieces, these manifestations of ideas are, like most artists' work, personal statements. More importantly, they are about a community that I feel I belong to. This community is formed by what Raymond Williams called "structures of feeling", by shared assumptions and a common bank of memory and culture. I therefore feel an affinity to those artists who make work in similar circumstances and with similar structures of feelings elsewhere in the world.

Orisha arbennig, oedd yn gysylltiedig â chreadigedd. Mae bron yn demtasiwn i mi awgrymu y dylai artistiaid Cymru ddechrau cydnabod dylanwad ac ysbrydoliaeth Taliesin a Ceridwen fel ysbryd i'w harwain, a chael allor i'r duwiau daionus hyn, rywle mewn cornel o'u stiwdio.

Mae derbyn ysbrydoliaeth o symboleg diwylliannau eraill yn sïwr o greu problemau. Cwyd José Bedia mewn statws a gwerth fel artist rhyngwladol trwy iddo drin yn ddeheuig, arwyddion darluniau llyfrau cyfrifon Lakota (Amerindiaidd), palo monte Affro-Giwbaidd neu ddarluniau dot brodorol o Awstralia, a gwneud hynny mewn dull na allai artist Lakota neu Affro-Giwbaidd neu Awstralaidd ei wneud – o leiaf heb gael ei labelu yn 'ethnig' yn hytrach nag yn rhyngwladol.

Mae'n werth dwyn i gof farn yr artist a'r awdur Santo De Monte (wrth adolygu gwaith Hans Rikken o'r Iseldiroedd):

> Hwyrach mai tafluniad anymwybodol o rywbeth cuddiedig neu suddedig yn ein diwylliant ein hunain yw'r hyn sy'n ein cyfareddu mewn diwylliant estron. Fe allem, er enghraifft, ailystyried ymdriniaeth Picasso o estheteg Affricanaidd fel mynd allan o'i ffordd ac 'yn ôl' i orffennol Iberaidd hynafol – wedi'r cwbl, fe fu yn dyst i ddarganfod cerfluniaeth Iberaidd yn y 1900au cynnar.
>
> Nid yw'r teimladrwydd gogledd Ewropeaidd wedi gollwng gafael yn llwyr ar ei ymlyniad at baganiaeth oedd a'i duwiau yn agos iawn at fyd natur.
>
> Os yw Rikken yn tynnu ar agweddau naturiol, elfennol diwylliant Affro-Giwbaidd, dichon ei fod yn deillio o hiraeth – hiraeth anymwybodol o bosib, am gyntefigiaeth Ewropeaidd neu orffennol mytholegol. Mae'r dylanwad Ciwbaidd mud yn galluogi'r gogleddwr i ail-ddarganfod neu ailfynegi ei hunaniaeth ei hun.[11]

"What does heritage have to do with my art?" is a rhetorical question asked by North American Indian artist Kay Walking Stick, "it is who I am. Art is a portrait of the artist, at least of the artist's thought processes, sense of self, sense of place in the world. If you see art as that, then my identity as an Indian artist is crucial."

My community encompasses those who share a sense of artistic purpose. Those whose art is more than art for art's sake, who use art as a language (which it is), as a language should be used. That is, as a medium to say things, a medium for message and memory. Art with content and relevance for (or which at least is about) the communities to which the artist belongs. This should not confine the work to its own community however, unlike a spoken language, visual art need have no borders, such work is accessible to a wider audience. As David Alston, former Keeper of Art at the National Museum and Galleries of Wales says in his essay for the book *Certain Welsh Artists*:

> It appears to me that in matters of style and content in present day Wales an artist can now work both indigenously and internationally.[12]

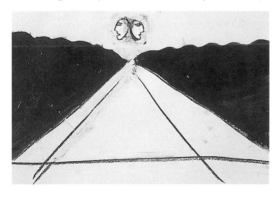

Janus of the Crossroads 1999
charcoal and ink on paper
24x34cm
photo: Pat Aithie
collection: the artist

Ianws y Groesffordd 1999
golosg, inc ar bapur
24x34cm
llun: Pat Aithie
casgliad: yr artist

Rhaid i ni fod o hyd yn ymwybodol o faint y dylanwad sydd arnom gan symbolegau eraill. I mi, roedd gwaith yr artistiaid hyn yn fwy buddiol fel rhywbeth i ddilysu achos – yr 'estheteg gwarcheidiol' hwn a ganiatâi i mi ail-ddarganfod eiconograffi gan ddefnyddio rhannau a thameidiau o draddodiadau, trosiadau, ystrydebau, chwedlau a storïau o'm diwylliant i fy hun.

Fel y rhan fwyaf o waith artistiaid, mae fy mhaentiadau, cydosodiadau a'm mur ddarnau innau – yr amlygiadau hyn o syniadau – yn ddatganiadau personol. Ac yn bwysicach na hynny, mae a wnelont â chymuned y teimlaf fy mod yn perthyn iddi. Ffurfir y gymuned hon gan yr hyn a eilw Raymond Williams yn "lefelau o deimladau", gan ragdybiaethau cyffredin a chronfa gyffredin o gof a diwylliant. Rwyf felly'n teimlo'r cyswllt rhyngof â'r artistiaid hynny sy'n creu gwaith mewn amgylchiadau tebyg, a chyda lefelau tebyg o deimladau, mewn rhannau eraill o'r byd.

"Beth sydd â wnelo treftadaeth â'm celfyddyd i?" Dyna gwestiwn rhethregol ofynnwyd gan yr artist o Indiad Gogledd-America, Kay Walking Stick. "Dyna sy'n fy ngwneud i pwy ydw i. Portread o'r artist yw celfyddyd, o leiaf o brosesau meddwl yr artist, o'i ymdeimlad o'i hunan ac o'i ymdeimlad o le yn y byd. Os dyna yw celfyddyd i chi, yna mae fy hunaniaeth fel artist o Indiad yn allweddol."

Mae fy nghymuned yn cwmpasu'r rhai sy'n rhannu teimlad o bwrpas artistig. Y rhai hynny y mae eu celfyddyd yn fwy na 'chelfyddyd er mwyn celfyddyd', y rhai hynny sy'n defnyddio celfyddyd fel iaith (a dyna ydyw), fel y dylid defnyddio iaith, hynny ydyw, fel cyfrwng i ddweud pethau. Fel cyfrwng i neges a chof. Celfyddyd felly, gyda chynnwys a pherthnasedd i'r cymunedau y perthyn yr artistiaid iddynt, neu o leiaf am y cymunedau hynny. Ond ni ddylai hyn gyfyngu'r gwaith i'w gymuned ei hun; yn wahanol i'r iaith lafar, ni raid i gelfyddyd weledol wrth ffiniau; dylai'r gwaith fod o fewn cyrraedd

Work

I came to realise that what I enjoyed most, and had the best facility for, was not purely 'painting' in the real sense of the word but drawing. Making marks to impart a message in a very basic and direct way, though the message itself remains complex. Immediacy bred from impatience, gestural lines with a spontaneous yet controlled calligraphic signature. My interest was not for tonalities, subtleties and hues or purely formal relationships with material and technique, certainly not with any decorative effects. I began to see much so called serious art as little more than surface decoration, whilst a great deal of what is thought of as art by the general public is really more to do with skill in conjuring with paint, a craft in my mind and not art at all. This is not to suggest that craft is a lesser thing, but it is a different thing.

There is always an assumption that drawing is a preparatory act, preparatory to painting. Yet drawing can be seen as an end result in itself. I see my way of working as being a mixture of both drawing and painting, or rather that I am drawing with paint. The definition between drawing and painting is always a shifting and subjective one, but some artists' work can be seen to be about 'paint' in a very definite way, whereas for me, it's more about materials that make marks efficiently, and have a certain logic within the context of the work. Charcoal and pastel are beautiful to use on raw canvas, emulsions are fast, quick drying, liquid. Oils have their own life, they invest a 'finish', they seem to lead you more into the work. I feel that I work in collaboration with oil-paints, rather than employing them. I use a mixture of materials at the same time, often as they come to hand in the studio.

I usually begin with charcoal, chalks and pastels, they are primal, earthy mark-making media. Paradoxically, these elements, ephemeral and unstable as they are, have left their traces in

cynulleidfa ehangach. Fel y dywed David Alston, cyn Geidwad Celf yn Amgueddfa ac Orielau Cenedlaethol Cymru, yn ei draethawd yn y gyfrol *Certain Welsh Artists* (1999): "Ymddengys i mi y gall artist yn y Gymru gyfoes weithio yn gynhenid ac yn rhyngwladol, o ran arddull a chynnwys."[12]

Gwaith

Deuthum i sylweddoli mai'r hyn a fwynhawn fwyaf, a'r hyn ddeuai hawsaf i mi, oedd nid 'paentio' yng ngwir ystyr y gair ond darlunio – gwneud marciau i gyflwyno neges mewn dull sylfaenol ac uniongyrchol, er bod y neges ei hun yn aros yn gymhleth. Uniongyrchedd wedi ei feithrin gan ddiffyg amynedd, llinellau amneidiol gyda'r llofnod caligraffig yn ddigymell ac eto dan reolaeth. Nid oedd ddiddordeb gennyf mewn 'sgafnder a graddliw ac eiliw, nac mewn perthynas gyfyngedig ffurfiol â deunydd a thechneg, yn sicr nid mewn unrhyw effeithiau addurnol. Dechreuais weld llawer o'r hyn a elwir yn gelfyddyd 'o ddifrif' fel dim mwy nag addurn ar yr wyneb, tra bod a wnelo llawer o'r hyn a ystyrir gan y cyhoedd yn gelfyddyd, fwy â medrusrwydd wrth drin paent, hynny ydyw, crefft yn fy nhyb i ac nid celfyddyd o gwbl. Nid awgrymu yr wyf fod crefft yn rhywbeth israddol, ond y mae yn rhywbeth gwahanol.

Mae yna dybiaeth o hyd fod darlunio (drawing) yn weithred o baratoi – paratoi ar gyfer paentio. Ond gellir ystyried darlunio fel gweithred derfynol ynddi'i hun. Byddaf yn ystyried fy null i o weithio fel cymysgedd o ddarlunio a phaentio, neu'n hytrach fy mod yn darlunio â phaent. Mae'r gwahaniaeth rhwng darlunio a phaentio yn un symudol a goddrychol, ond mae a wnelo gwaith rhai artistiaid â 'phaent' mewn ffordd gwbl benodol. I mi, fodd bynnag, mae'n fwy am ddeunyddiau sy'n gwneud marciau yn effeithiol ac sy'n rhyw lun ar resymegol yng nghyd-destun y gwaith. Mae

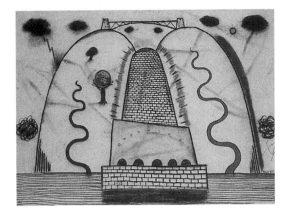

Omphalos 1997
pastel and charcoal on unprimed canvas 73.5x91.5cm
photo: the artist
private collection

Omphalos 1997
pastel a golosg ar gynfas amrwd 73.5x91.5cm
llun: yr artist
casgliad preifat

the rock 'paintings' of the San of Southern Africa for two thousand years. Like human life itself, they always leave a stain, a trace, a residue, a memory. Quite often the painting begins as a means of erasure, some areas of pastel or charcoal that are mistakes are 'Tippexed' out. Intuition then leads the way, accidents become guidelines for developing in a new direction. Then colour is added for emphasis, or for symbolic reasons. The canvas sometimes seems to cry out for a dash of red which I usually draw on, using

golosg a phastel yn hyfryd i'w defnyddio ar gynfas amrwd, mae emylsiwn yn gyflym, yn sychu'n sydyn, yn wlyb. Mae i baentiadau olew eu bywyd eu hun, rhoddant deimlad 'gorffenedig' i waith; maent fel petaent yn eich arwain fwy i mewn i'r gwaith. Teimlaf fy mod yn gweithio mewn cydweithrediad â phaentiau olew, yn hytrach na'm bod yn eu defnyddio. Byddaf yn defnyddio cymysgedd o ddeunyddiau ar yr un pryd, yn aml iawn fel y maent wrth law yn y stiwdio.

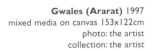

Gwales (Ararat) 1997
mixed media on canvas 153x122cm
photo: the artist
collection: the artist

Gwales (Ararat) 1997
cyfrwng cymysg ar gynfas 153x122cm
llun: yr artist
casgliad: yr artist

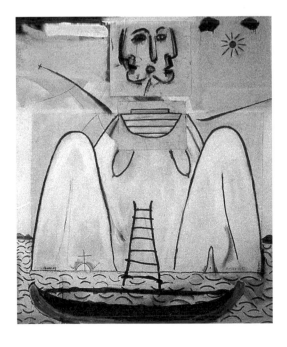

the paint tube much like a felt-pen, or splashing a streak of wet emulsion across. I still think of this as drawing; mark-making to impart a message rather than an involvement with colour tonalities or with purely formal and technical relationships with material. The process of making the work becomes ritualistic, a transformation of material into a language of archetypal symbols.

There is a point when a painting, no matter what it depicts, either becomes an illusion, a fakery as in trompe-l'oeil or it becomes a 'painting', independent of and obscuring its subject. I want to stop where the subject is still itself, independent of the painted object. This is probably why I think of these works as 'drawings' in paint. They are obviously not realistic depictions, they remain marks that tell us "this is a bridge" or "this is a boat", but stop short of being a picture of a boat becoming a painted object or a sleight of hand skill trying to convince you this really is a boat in a three dimensional space within the picture frame. In this way I hope to suggest that the painting is not the 'thing' in itself, but an idea, a thought made material. They allude to something external.

With the series of pastel and charcoal drawings on unprimed canvas, collectively called *Edge of Land* (pl. 4), (1995-96), I created drawings, imagined landscapes that yet bore resemblance to real places, that would work both individually and in a series of multiples, in a block. I made a repetitious statement using a language of symbols that originated in my own cultural background, or that has particular resonance in that culture. The series was exhibited in various large scale drawing installations which could also be broken up into its component parts, to sell (which it has proved to do), or to be reassembled in a different order. Thus, the installation was slowly distributed far and wide, in Wales and beyond. I imagine these as fragments, 'cultural artefacts' rather than simply

Byddaf yn dechrau fel arfer gyda golosg, sialc a phastel; maent yn gyfryngau cyntefig, priddlyd i wneud marciau â nhw. Yn baradocsaidd, gadawodd yr elfennau hyn, er mor ddarfodedig ac ansefydlog ydynt, eu holion, am ugain canrif a mwy, ym mhaentiadau'r San, ar y creigiau, yn Ne Affrica.

Fel einioes dyn ei hun, maent o hyd yn gadael staen, arlliw, gwaddod ac atgof. Yn aml iawn mae'r paentiad ei hun yn dechrau fel dull o ddileu; bydd rhai darnau o'r pastel neu'r golosg sy'n gamgymeriadau yn cael eu dileu, megis â Tippex. Bryd hynny bydd greddf yn arwain, a bydd camgymeriadau yn troi'n ganllawiau i ddatblygu i gyfeiriad newydd. Yna ychwanegir lliw er mwyn pwyslais, neu am resymau symbolaidd. Mae'r cynfas fel petai weithiau'n erfyn am jochied o goch, a byddaf fel arfer yn tynnu'r llinell ar draws y cynfas, gan ddefnyddio'r tiwb paent fel pin ffelt, neu'n sblasio rhesen o emylsiwn gwlyb ar draws y cynfas. Byddaf yn dal i ystyried hyn yn arlunio: gwneud marc er mwyn cyfleu neges yn hytrach nag ymwneud â gwahanol raddau lliw neu â pherthynas ffurfiol a thechnegol â'r deunydd. Daw'r broses o wneud y gwaith yn ddefodol, y deunydd yn trawsffurfio i fod yn iaith symbolau cynddelwaidd.

Mae yna bwynt pan fo paentiad, beth bynnag fo yn ei gyfleu, un ai yn datblygu rhith, yn dwyll megis mewn trompe-l'oeil, neu yn datblygu'n 'baentiad', yn annibynnol ar ei destun ac yn ei guddio. Rydw i am aros lle mae'r testun yn dal i fodoli, yn annibynnol ar y gwrthrych paentiedig. Mae'n debyg mai dyna pam y byddaf yn ystyried y gweithiau hyn fel 'darluniau' mewn paent. Mae'n amlwg nad disgrifiadau realistig ydynt; parhânt yn farciau sy'n dweud wrthym "dyma bont" neu "dyma gwch", ond ni fyddant yn mynd y cam pellach lle mae'r darlun o gwch yn datblygu'n wrthrych paentiedig, neu lle mae medrusrwydd deheuig yn ceisio'n argyhoeddi mai cwch yn wir yw hwn, mewn gofod tridimensiwn oddi mewn i'r ffrâm bictiwr. Yn y dull

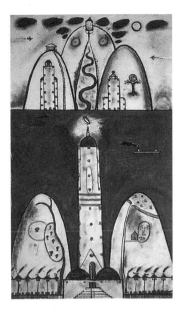

Isla Sofia 1996
pastel on canvas 99x59cm
photo: the artist
private collection

Ynys Soffia 1996
pastel ar gynfas 99x59cm
llun: yr artist
casgliad preifat

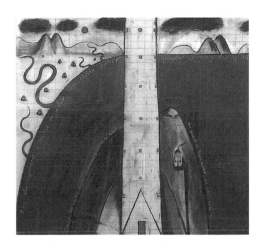

The Lowland Hundred 1996
pastel on canvas 100x100cm
photo: Pat Aithie
private collection

Cantre'r Gwaelod 1996
pastel ar gynfas 100x100cm
llun: Pat Aithie
casgliad preifat

framed drawings. They had to carry something exterior to themselves and they would have to be 'of' as much as 'about' the culture so that they could convey historical depth and, possibly even a spiritual dimension.

For the Welsh, the landscape has never been isolated from the story or history attached to it. Place names often allude to stories from the *Mabinogi*, to historic or mythic events. Features in the landscape are animated by narrative. Over centuries, recognisable repetitions of meaningful events occur in literature. The image

hwn rwy'n gobeithio awgrymu mai nid y 'peth' ei hun yw'r paentiad, ond y syniad neu'r myfyrdod sy'n troi'n faterol. Crybwyllant rywbeth allanol.

Gyda'r gyfres o ddarluniau pastel a golosg ar gynfas amrwd, dan y teitl cyfansawdd *Min y Tir* (pl. 4), 1995-96, roeddwn i'n creu tirluniau dychmygol oedd eto yn debyg i leoedd go iawn, ac roeddwn am iddynt welthio fel darnau unigol neu mewn cyfres luosog, mewn bloc. Roeddwn i'n ailadrodd fy hun gan ddefnyddio iaith symbolau oedd yn deillio o'm cefndir

Isla Maria 1996
pastel on canvas 33x40cm
photo: Pat Aithie
private collection

Ynys Maria 1996
pastel ar gynfas 33x40cm
llun: Pat Aithie
casgliad preifat

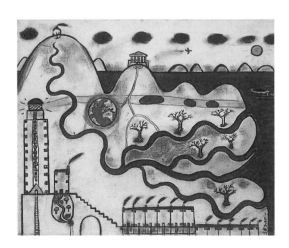

of the drowning or flooding of pasture land and settlements, as I have mentioned earlier, is one of these; events generally attached in folk memory to places you can visit today. This metaphor of the drowned land, church bells silenced by the sea, seems particularly apt for a culture continuously threatened with suffocation by alien incursions over the last millennium. There are examples in early Welsh poetry of a wish to see the land of Wales consumed by the sea rather than for it to suffer the ignominy of English rule. Not such a bad option if we remember that the Celtic paradise, land of the ever young, was not in the sky above, but beneath the waves. The 'drowned land' and the 'muffled bells' story however, signifies more than the mere loss of land – the land and the culture are inseparable – therefore what is being submerged here is the soul of a people and the silencing of a language.

The 'imagined landscape' of *Panorama (Edge of Land)*, refers to this culture. The blue of the rising water could be the blue of the Union Flag that has so infected our political thinking. The rows of uniform houses conveys the heedless population. These are not the picturesque landscapes, not the tourist view of Wales, this is the land with its history and myths attached to it. An attempt is made to link the viewer to something beyond the visual, strange yet familiar, the forms could be recognised in the mountains around Blaenau Ffestiniog, on the Llyn Peninsula and in the Brecon Beacons. This landscape always bears an uncanny resemblance to a pregnant woman. When I began this series, my wife Sophie was a month away from giving birth to our son Elis, very much 'the wealth of my world'. With other works like *Self in a Bearing Land* (1995), *Gwales (Ararat)* (1997), *Haunted by ancient gods (Figure in a Landscape)* (1997) (pl. 7) and *Land-mine* (1998) this graphic display of the feminine aspect of nature's creativity, poetically and mythically linked to the landscape and

diwylliannol i fy hun, neu yn arbennig o berthnasol i'r diwylliant hwnnw. Arddangoswyd y gyfres darluniau fel nifer o 'weithiau safle', y gellid hefyd eu datgymalu i'w gwahanol rannau, un ai i'w gwerthu (ac fe ddigwyddodd hynny), neu i'w hailosod mewn trefn wahanol. Felly tros gyfnod o amser, fe ddosbarthwyd y 'gweithiau safle' ar hyd ac ar led, trwy Gymru a thu hwnt. Byddaf yn dychmygu'r rhain fel dernynnau, fel 'creiriau diwylliannol' yn hytrach nag fel darluniau mewn ffrâm yn unig. Roedd rhaid iddynt feddu ar rywbeth ychwanegol; roedd rhaid iddynt fod o ddiwylliant yn gymaint ag am ddiwylliant, fel y gallent gyfleu dyfnder hanesyddol ac, o bosib ddimensiwn ysbrydol hyd yn oed.

I ni'r Cymry, dydy'r tirwedd ddim yn bodoli ar wahân i'r hanes neu'r chwedl sydd yn gysylltiedig â hi. Yn aml iawn mae enwau lleoedd yn cyfeirio at storïau o'r *Mabinogi*, neu at ddigwyddiadau hanesyddol neu chwedlonol. Bydd naratif yn rhoi bywyd i nodweddion y dirwedd. Mewn llenyddiaeth, bydd digwyddiadau o bwys yn cael eu hailadrodd, a'u hadnabod, dros ganrifoedd. Un o'r rhain, fel yr awgrymais yn gynharach, yw'r ddelwedd o dir neu o ddinas yn cael ei boddi neu ei gorlifo â llifogydd; digwyddiadau sy'n gysylltiedig yng nghof pobl â mannau y gellir ymweld â nhw heddiw. Ymddengys bod y trosiad hwn o dir wedi ei foddi, o glychau'r eglwys wedi eu tewi gan donnau'r môr, yn arbennig o addas i ddiwylliant fu yn gyson dan fygythiad cael ei foddi gan gyrchoedd estron dros y mileniwm diwethaf. Mae yna enghreifftiau mewn barddoniaeth gynnar Gymraeg o ddymuniad i weld tir Cymru yn cael ei lyncu gan y môr yn hytrach na gorfod dioddef gwarth bod dan reolaeth y Sais. Ac nid yw'n ddewis mor wael â hynny, os cofiwn fod y baradwys Geltaidd, tir y bythol ifanc, nid yn yr awyr uwchben ond dan donnau'r môr. Fodd bynnag, mae'r stori am 'dir wedi ei foddi' a 'chlychau mud' yn golygu mwy na cholli tir yn unig – mae'r tir a'r diwylliant yn anwahanadwy – felly yr hyn sy'n cael ei gladdu

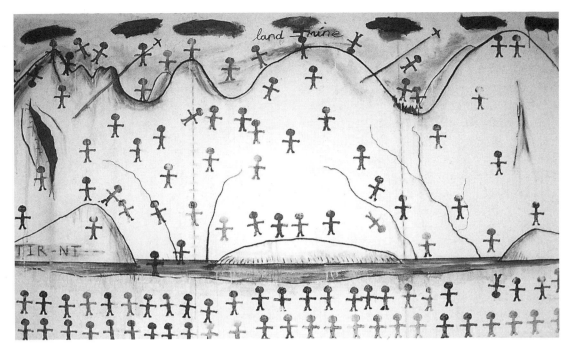

Land-mine 1998
mixed media on canvas on board 122x245cm
photo: the artist
collection: Imperial War Museum, London

<div align="right">

Tir-ni 1998
cyfrwng cymysg ar gynfas ar fwrdd 122x245cm
llun: yr artist
casgliad: Imperial War Museum, Llundain

</div>

matter of Wales, is made even clearer. It is also the place where conflict and negotiation, compromise and conciliation takes place with the warrior gods, the man-made phallic structures, towers built, stone upon stone, the building blocks of 'culture', not made of nature but placed upon her. Poetic Romanticism on the one hand, Marxist Materialism on the other. This is the *Land of My Fathers*, yet deep down it is the *Mother Country, y Famwlad*.

I have adapted, reused, 'shape-shifted' this symbolically loaded landscape because it refers perhaps to the hopes we have, fuelled by desire, for the birth of a brighter future, or in the ancient tradition, of rebirth. *Daw eto haul ar fryn*. I have narrowed down much of my visual language to the point where it approaches the archetypal, both timeless fertility symbol and schoolboy graffiti, a schematic repetition. The

yma yw ysbryd cenedl a sŵn ei hiaith.

Mae 'tirweddau dychmygol' *Panorama (Min y Tir)* yn cyfeirio at y diwylliant hwn. Gallasai'r glas yn y dwr sy'n codi fod yn las Jac yr Undeb sydd wedi heintio cymaint ar ein meddwl gwleidyddol. Mae'r rhesi o dai unffurf yn cyfleu'r boblogaeth ddifater. Nid dyma dirlun Cymru mewn darluniau na'r hyn a wêl yr ymwelydd; dyma dir sydd â'i hanes a'i chwedloniaeth yn rhan ohoni. Ceisir cysylltu'r gwyliwr â rhywbeth sydd tu hwnt i'r gweledol, yn ddieithr ac eto'n gyfarwydd; gellid adnabod y ffurfiau yn y mynyddoedd o gwmpas Blaenau Ffestiniog, ar Benrhyn Llŷn neu ar Fannau Brycheiniog. Mae'r dirwedd hon bob tro yn od o debyg i wraig feichiog. Pan ddechreuais ar y gyfres hon, dim ond mis oedd gan fy ngwraig Sophie hyd at enedigaeth ein mab Elis, 'cyfoeth y byd' yn wir. Gyda gweithiau eraill fel *Hunan mewn Tir Beichiog* (1995), *Gwales*

landscape drawings became larger and incorpo-rated more mixed media techniques, oil paint returned to the fore alongside charcoal, pastel and emulsions on large unprimed hanging can-vases (shown in the Artists' Project exhibition *Borders* (pl. 5) at the Museum of Modern Art in Zagreb and at Howard Gardens Gallery in Cardiff in 1997.

Offerings and Reinventions; Paintings and Assemblages

Land-mine/Tir-ni in 1998 was a response to a British Red Cross/European Humanitarian Office commission for an interactive work to be featured at the launch of their awareness raising campaign on land mines. I drew an empty landscape in the form of a reclining female figure, on a large canvas. From a drawing of a child made by my son Remi, I fashioned a small rubber stamp with which people in the crowd could literally return the children back into the landscape. Lines of demarcation, unnatural border lines emphasised the problems caused initially by colonialism in the areas of the world where land mines are used most frequently. The title has obviously a double meaning.

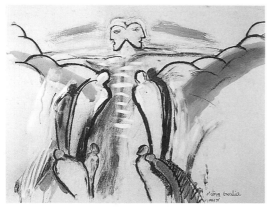

Mama Gwalia 1999
charcoal, ink, tea on paper
25x36cm
photo: Pat Aithie
collection: the artist

Mama Gwalia 1999
golosg, inc, te ar bapur
25x36cm
llun: Pat Aithie
casgliad: yr artist

(Ararat) (1997), *Yng Nghysgod hen Dduwiau (Ffigwr yn y dirwedd)* (pl. 7) (1997) a *Ein Tir* (1998) gwelir yn amlycach fyth y darlun byw o agwedd fenywaidd creadigedd natur, wedi ei gysylltu'n farddonol a chwedlonol â thirwedd a mater Cymru. Dyma hefyd y fan lle ceir gwrthdaro a thrafod, cyfaddawdu a chymodi â'r duwiau rhyfelgar, yr adeiladau ffalig o waith llaw dyn, y tyrau godwyd carreg wrth garreg, blociau adeiladu 'diwylliant', nid rhan o natur ond wedi eu gorfodi arni. Rhamantiaeth farddonol ar y naill law a materoliaeth Farcsaidd ar y llaw arall. *Gwlad fy nhadau* yw hon, ac eto yn ddwfn ynof, hi yw'r *Famwlad*.

Rydw i wedi addasu, ail-ddefnyddio a newid siâp y dirwedd hon sydd mor drwm gan symbol-aeth, a hynny oherwydd ei bod hwyrach yn cyfeirio at y gobeithion sydd ynom; gobeithion yw'r rhain am ddyfodol gwell, neu yn yr hen draddodiad, am aileni. "Daw eto haul ar fryn." Rydw i wedi naddu llawer o'm hiaith weledol i bwynt lle mae bron â bod yn gynddelwaidd – yn symbol tragwyddol o ffrwythlondeb ac yn graffiti hogyn ysgol, yn ailddweud mewn amlinell. Tyfodd y tirluniau yn fwy o faint ac ymgorfforent fwy o dechnegau aml-gyfrwng; daeth paent olew yn ôl i fri ochr yn ochr â siarcol, pastel ac emylsiwn ar gynfasau amrwd mawr (a ddangoswyd yn ar-ddangosfa y Prosiect Artistiaid, *Ffiniau* (pl. 5), yn Amgueddfa Celfyddyd Fodern Zagreb ac yn Oriel Gerddi Howard yng Nghaerdydd ym 1997.

Offrymau ac Ailddyfeisiadau; Paentiadau a Chydosodiadau

Roedd *Land-Mine/Tir-ni* ym 1998 yn ymateb i gomisiwn gan Y Groes Goch Brydeinig a Swyddfa Ddyngarol Ewrop i wneud gwaith rhyngweithiol i'w ddangos wrth lansio eu hym-gyrch i godi ymwybyddiaeth o ffrwydron tir. Darluniais dirwedd wag ar ffurf merch ar ei lle-dorwedd, ar gynfas mawr. Ac allan o ddarlun o blentyn wnaed gan fy mab Remi, lluniais stamp

Land-mine/Ein tir, made in 1999 after a period of reflection on this imagery becomes more to do with the notion of island Britain, where W stands for Wales, E for England and S for Scotland, places where once, a long time ago, the Welsh language was common currency. Welsh poetry was penned in the Old North kingdoms of Rheged and Gododdin, now lowland Scotland. The long poem, *Y Gododdin*, attributed to the poet Aneirin, famously commemorates and mourns the losses sustained against the Angles at Catraeth, (Catterick) around the year 600 by a war band of Britons from Manaw Gododdin which lay on the southern shores of the Firth of Forth. In the *Mabinogi*, put on paper much later, the kingdom of Bran the Blessed is known as the Island of the Mighty, and encompassed all of the land of Britain, a memory going back to Romano-British times. *Land-mine 2* is a reflection on this history, the *Matter of Britain*, this sense of being simultaneously 'apart' and 'a part of' that makes Welsh identity so complex. With this painting as in other works, the use of the colours red, white and blue, apart from the fact that I like those colours, is significant in a subliminal way. Such reflection at this time raises the issue of ancient and modern 'claims' to the land, unavoidably we are reminded of events in Kosovo, where there are no benevolent views of history.

Another deity materialises in the series of works titled *Haunted by ancient gods/ Yng nghysgod hen dduwiau*. Twin faced Janus floats above the landscape, signifying a view to the past and to the future simultaneously. This was the series of paintings that won the Gold Medal for Fine Art at the National Eisteddfod of Wales in 1997, with great appropriateness, in Bala. That presence continued, aptly enough, into the self explanatory series *Flags for the Assembly/Baneri i'r Cynulliad* (1998) and to the new work that heralds the new millennium, *Offerings and*

rwber y gallai pobl yn y dyrfa ei ddefnyddio i ddod â'r plant yn ôl i'r dirwedd, ac i wneud hynny'n llythrennol. Roedd llinellau terfyn a llinellau ffiniau annaturiol yn pwysleisio'r problemau achosid o'r dechrau gan drefedigaethu yn y rhannau hynny o'r byd lle defnyddir ffrwydron tir fynychaf. Mae ystyr ddwbl wrth gwrs i'r teitl.

Erbyn 1999, pan wneuthum *Land-Mine/Ein Tir 2*, roeddwn wedi cael cyfle i fyfyrio ar y ddelwedd hon ac mae a wnelo'r llun fwy â'r syniad o Ynys Prydain, lle mae'r W yn dynodi *Wales*, E yn dynodi *England* ac S yn dynodi *Scotland*, lleoedd lle 'roedd yr iaith Gymraeg mewn bri unwaith, amser maith yn ôl. Sgrifennwyd barddoniaeth Gymraeg yn Hen Deyrnasoedd Gogleddol Rheged a Gododdin – erbyn hyn iseldir yr Alban. Mae'r gerdd hir, *Y Gododdin*, a briodolir i Aneirin, yn gerdd enwog sy'n coffáu ac yn galaru am y colledion ddioddefwyd yn erbyn yr Eingl yng Nghatraeth, gan gadlu o Frythoniaid o Fanaw Gododdin, ardal ar lannau deheuol Aber Gweryd. Yn *Y Mabinogi*, a roddwyd ar gof a chadw gryn dipyn yn ddiweddarach, adwaenir Teyrnas Brân neu Fendigeidfran fel Ynys y Cewri, ac mae'n cwmpasu holl diroedd Prydain, sy'n dwyn i gof amserau Brythonaidd Rufeinig. Mae *Land-Mine/Ein Tir 2* yn adlewyrchiad o'r hanes hwn – *Mater Prydain*, yr ymdeimlad o fod ar wahân ac eto yn rhan o'r hyn sy'n gwneud hunaniaeth Gymreig mor gymhleth. Gyda'r paentiad hwn fel mewn gweithiau eraill, mae'r defnydd o'r lliwiau coch, gwyn a glas yn arwyddocaol mewn ffordd isganfyddol, ar wahân i'r ffaith fy mod yn hoff o'r lliwiau hynny. Mae myfyrdod o'r fath, ar yr amser arbennig hwn, yn codi mater 'hawl' hynafol a chyfoes i'r tir; yn ddiarwybod fe'n hatgoffir o'r hyn ddigwyddodd yn Kosovo, lle nad oes neb yn edrych yn haelfrydig ar hanes.

Daw duwdod arall i'r golwg yn y gyfres o weithiau sy'n dwyn y teitl *Yng nghysgod hen dduwiau*. Mae Ianws ddauwynebog yn cwhwfan uwchben y dirwedd, yn arwyddocáu golwg yn ôl

Reinventions (1999). The twin faced Romano-Celtic deity Janus floats above the landscape and its inhabitants, signified again by the rows of stylised houses whose existence is in effect, haunted by an underlying mythical dimension, though a partly forgotten one. The gods (shape-shifted by the early Christian church and again by Calvinistic Methodism and nonconformity, by 'old Iolo' and his Druidic reinventions, by utopian new Worldism, and so on to the present day) are the ancient Cymric gods, traces of whom remain in the collected tales of *The Mabinogi*, transformed into heroic mortals. Their supernatural origins betrayed by their extraordinary prowess and ability.

Recent work, exemplified by *Gwalia Reinvented (variations on a theme)* (pl. 9-12), is an attempt at reinventing outdated icons of cultural identity, believing the historian, the late Professor Gwyn Alf Williams' axiom that Wales' history is that of *Rupture and Reinvention*. Janus, gazes at the past and future simultaneously, scrutinising the past to prevent its closures from stifling the discourse of the future. Janus is the deity that gave its name to January, first month of a new year and in our case, a new century and new millennium, with Wales for the first time in 500 years having an element of political self-determination. The woman in the Welsh costume, so often in the past a symbol of placid and unthreatening domesticity is restored to a role of mother-goddess, giving birth to a future that is, for this parent of three children, a hopeful if uncertain one. Another symbol of the new year, the Mari Lwyd, a decorated horse's skull carried from house to house on New Years Eve in certain parts of south Wales, is also recruited into the pantheon of reinventions.

The Janus figure is significant in that it symbolises a position where both past and future are being scrutinised to provide relevance to the present. This is not simply an attempt to

i'r gorffennol ac ymlaen i'r dyfodol ar yr un pryd. Dyma'r gyfres o baentiadau enillodd Fedal Aur Celfyddyd Gain yn yr Eisteddfod Genedlaethol ym 1997, ac yn addas iawn, yn Y Bala yr oedd hynny. Parhaodd y presenoldeb yna, yn addas iawn, i'r gyfres hunan-esboniadol *Baneri i'r Cynulliad* (1998) ac i'r gwaith newydd sy'n cyhoeddi'r mileniwm newydd, *Offrymau ac Ail-ddyfeisiadau* (1999). Mae'r duw Brythonaidd-Geltaidd dauwynebog Ianws yn ymddangos uwchben y dirwedd a'r trigolion, yn cael eu dynodi eto gan res o dai, tai sydd â dimensiwn mytholegol, rhannol anghofiedig, yn cyniwair trwy eu bodolaeth. Y duwiau yw'r hen dduwiau Cymreig y mae olion ohonynt yn aros yng nghasgliad storïau'r *Mabinogi*, bellach wedi eu trawsnewid yn feidrolion arwrol. Bradychir eu tarddiad goruwchnaturiol gan eu dewrder a'u gallu anhygoel (yr un duwiau y rhoddwyd cyfeiriad newydd iddynt gan yr eglwys Gristionogol gynnar ac eto gan Fethodistiaeth Galfinaidd ac Anghydffurfiaeth, gan yr 'hen Iolo' a'i ail-ddyfeisiadau Derwyddol, gan y Byd Newydd iwtopaidd, ac yn y blaen hyd y dydd heddiw).

Mae gwaith diweddar, megis *Gwalia (Ailddyfeisiad) (amrywiad ar thema)* (pl. 9-12), yn ymgais i ail-ddyfeisio iconau hen ffasiwn a hunaniaeth ddiwylliannol, gan gredu gwireb yr hanesydd, y diweddar Athro Gwyn Alf Williams, sef bod hanes Cymru yn un o *Rwygo ac Ail-ddyfeisio*.

Mae Ianws yn syllu ar y gorffennol a'r dyfodol ar yr un pryd, gan archwilio'r gorffennol er mwyn atal pob diweddglo rhag mygu ohonynt bob trafodaeth ar y dyfodol. Hwn oedd y Ianws roes ei enw i fis Ionawr, mis cyntaf y flwyddyn ac yn ein hachos ni, mis cyntaf canrif newydd a mileniwm newydd, gyda Chymru am y tro cyntaf mewn 500 mlynedd yn meddu ar elfen o hunan-lywodraeth gwleidyddol. Adferwyd y wraig mewn gwisg Gymreig, fu mor aml yn y gorffennol yn symbol o fywyd teuluol

recreate a historic or mythic past, but also to capture the past's continuing psychological importance for the present.

In the recent painting *Dam/Pont* (pl. 9) of 1999, the Janus heads, developed from a drawing *Janus of the Crossroads*, seemed to float in front of a dam, which, as I worked on the painting, came to represent pent up emotions beginning to trickle through as well as alluding to the damming of the Tryweryn valley near Bala. A bridge below brought to mind the saying *a fo ben bid pont*, ("whosoever is leader must also be a bridge") which immediately to my mind, refers to the new Welsh Assembly. The lower bridge, made up of crosses shows the narrow majority of votes cast in favour. At the best of times, when a painting is developing well, when it seems to paint itself as Phillip Guston remarked, the appearance of things such as the crosses, the dam, are not premeditated, they did not exist in the preparatory sketch which the painting is based on. It's a matter of intuition and risk, the risk of drawing something imagined with oil and chancing the ruining of the painting, trusting your intuition. Using collage, attaching pieces of canvas with drawings on them are a means of minimizing that risk. I can move them around, spending hours shifting their positions slightly then perhaps the next day removing them altogether.

When it works, when it 'looks right' the tendency is to then see a 'meaning' in it, which makes the risk taken doubly satisfying, things tally, make sense for the moment. It's a mystery, how it occurs, as many painters have noted, but it must show the working of the subconscious coupled with conscious recognition and interpretation. Whilst working (well) on a painting there is an exhausting, constant and almost simultaneous fluctuation between both states of consciousness. No wonder artists often feel they are guided by external forces.

Thus, in *Dam/Pont* for example there is a gradual emergence of symbolic references to

digyffro ac anfygythiol, i rôl mam-dduwies, yn rhoi genedigaeth i ddyfodol sydd, i'r rhiant hwn i dri o blant, yn un gobeithiol os yn un ansicr. Hefyd caiff symbol arall o'r flwyddyn newydd, y Fari Lwyd, penglog ceffyl addurnedig gâi ei gario o dŷ i dŷ ar nos Galan mewn rhannau arbennig o dde Cymru, ei recriwtio i'r pantheon o ail-ddyfeisiadau.

Mae ffigwr Ianws yn arwyddocaol gan ei fod yn symboleiddio safle lle mae'r gorffennol a'r dyfodol yn cael eu harchwilio er mwyn rhoi perthnasedd i'r presennol. Nid ymgais yn unig i ail-greu gorffennol hanesyddol neu chwedlonol yw hyn, ond ymgais i ddal pwysigrwydd seicolegol parhaus y gorffennol ar gyfer y presennol.

Yn y paentiad diweddar *Dam/Pont* (pl. 9) (1999), mae pennau Ianws, a ddatblygwyd o'r darlun *Ianws y Groesffordd*, fel petaent yn hofran o flaen yr argae, ac fel roeddwn i'n gweithio ar y paentiad datblygodd yr argae i gynrychioli emosiynau oedd wedi eu caethiwo ond a oedd yn dechrau gollwng trwodd; cyfeiriai hefyd wrth gwrs at foddi cwm Tryweryn ger Y Bala. Daeth pont islaw â'r dywediad "a fo ben bid pont" i'm cof sydd, ar unwaith yn fy nhyb i, yn cyfeirio at y Cynulliad Cymreig newydd. Mae'r bont isaf, sydd wedi ei gwneud o groesau, yn dangos mor fychan oedd y mwyafrif pleidleisiau o'i blaid. Ar yr adegau gorau hynny, pan fo paentiad yn datblygu'n dda, pan fo fel petai yn "paentio ei hun" fel y dywedodd Phillip Guston, nid yw ymddangosiad pethau megis y croesau a'r argae yn rhywbeth bwriadol. Nid oedd sôn amdanynt yn y braslun wnaed ymlaen llaw ac a ddaeth yn sail i'r paentiad. Mae'n fater o reddf a menter, menter darlunio rhywbeth ddychmygwyd mewn olew a mentro siawns o ddifetha'r paentiad, gan ymddiried yn eich greddf. Mae defnyddio gludwaith yn ddull o weithio sy'n lleihau'r risg, gan ei fod yn golygu gludio darnau o gynfas sydd â darluniau arnynt. Gallaf eu symud o gwmpas, gan dreulio oriau yn eu symud y mymryn lleiaf, ac yna hwyrach y diwrnod wedyn eu symud oddi yno

history (arguably the crucial historic moment in modern history that led to political action and a consensus on the need of self-determination in Welsh politics) and to contemporary events. Some may also see a boat, a tent, a phoenix or butterfly, the Welsh landscape, contained in an essentially schematic, simple image that draws us along a road towards the future. The title is aimed at deflating any portentousness, a word which in Welsh and English is an explosive expletive.

At the National Eisteddod of Wales, Bro Ogwr in 1998, I exhibited a wall-piece, an assemblage made of salvaged timber, small drawings, Welsh lady figurines found at car boot sales and a drawing of twin-faced Janus in chalk on slate occupying the central location. Mounted on the wall it resembled a mantelpiece, drawing reference from the central location and importance that construct had for the traditional family. I equated the mantelpiece with a sort of domestic altar piece, furnished with its offerings; valued objects and family portraits, a form of ancestor worship perhaps. With the addition of a red canvas 'apron' where the fire would be, it began to resemble the costume of those eponymous 'Welsh ladies'. I called it *Truly Imagined (the Welsh costume)* (pl. 14), signifying perhaps, the imagined nature of our identity as much as the partly imagined costume. It was a popular piece, well received by an audience who saw in it the humour and the relevance. Whilst being recorded by photographer Marian Delyth, two ladies, ceremoniously dressed in the costume were persuaded to stand alongside it, bringing the piece into a formal and conceptual full circle. This work became the starting point of a new series of three dimensional wall-pieces, incorporating iconic drawn and painted images with carefully selected ephemera from car boot sales. Perhaps these tacky Welsh lady ornaments could be raised to the level of Catholic Madonnas in Cuban altar pieces. A mother goddess regaining her potency and

yn gyfan gwbl.

Pan fo'n gweithio, pan fydd yn 'edrych yn iawn', y duedd wedyn yw gweld 'ystyr' ynddo, ac yna bydd y risg yn rhoi boddhad mawr; ar y funud bydd popeth yn ei le a'r cyfan yn gwneud synnwyr. Mae sut mae hyn yn digwydd yn ddirgelwch, fel y dywedodd sawl paentiwr, ond rhaid ei fod yn dangos yr isymwybod ar waith ochr yn ochr ag adnabyddiaeth a dehongliad ymwybodol. Tra'n gweithio (yn dda) ar baentiad, fe fydd yna godi a gostwng llwyr a chyson a chyfamserol bron rhwng y ddau gyflwr o ymwybyddiaeth. Does ryfedd bod artistiaid yn teimlo'n aml fod pwerau allanol yn eu llywio. Felly, yn *Dam/Pont* er enghraifft, bydd cyfeiriadau symbolaidd at hanes ac at ddigwyddiadau cyfoes yn graddol ymddangos. (Gellir dadlau mai hwn oedd yr un foment hanesyddol dyngedfennol mewn hanes modern a arweiniodd at weithredu gwleidyddol ac at gonsensws ar yr angen am hunan-lywodraeth mewn gwleidyddiaeth Gymreig.) Bydd eraill yn debyg hefyd o weld cwch, tent, ffenics neu lôyn byw, y dirwedd Cymreig, wedi ei gynnwys mewn delwedd sydd yn ei hanfod yn amlinell syml sy'n ein tywys ar hyd ffordd tua'r dyfodol. Mae'r teitl wedi ei ddewis i ddileu unrhyw deimlad o ryfeddod; wedi'r cwbl mae'r gair yn rheg ffrwydrol yn y Gymraeg a'r Saesneg,

Yn Eisteddfod Genedlaethol Cymru, Bro Ogwr 1998, arddangosais waith ar gyfer wal, cydosodiad wnaed o goed a adenillwyd, darluniau bychain, modelau bach o wraig Gymreig a ddarganfyddais mewn sêl cist car, gyda darlun o Ianws ddauwynebog, mewn sialc ar lechen, yn ganolbwynt i'r cyfan. O'i osod ar y wal, ymdebygai i silff ben tân, gan dynnu ei gyfeiriadaeth o leoliad a phwysigrwydd canolog y lle tân i'r teulu traddodiadol. Roeddwn i'n cyffelybu'r silff i ryw fath o allor deuluaidd, wedi ei 'ddodrefnu' â'i offrymau – gwrthrychau gwerthfawr a phortreadau teuluol – rhyw fath o addoli cyndadau hwyrach. Ar ôl ychwanegu 'ffedog' o

making offerings to the future.

Continuing with this theme, I am, at the time of writing, pondering on the possibility of creating a three dimensional figuerine combining the attributes of the 'Welsh lady' with the Janus and the Mari Lwyd. Thus, *Mariona*, which I envisage, not as a sculpture as such, but as an evocation of a vaguely ritualistic object, one that might have been brought out at certain times of the year.

The overflowing of graphic work, text and drawing on paper or canvas, beyond the conventions of the media, into assemblages and three dimensional objects leads naturally to

gynfas coch lle'r arferai tân fod, dechreuodd ymdebygu i wisg y 'gwragedd Cymreig' eponymaidd. Fe'i gelwais yn *Gwir Ddychmygol (y Wisg Gymreig)* (pl. 14), gan arwyddocáu o bosibl, natur ddychmygol ein hunaniaeth yn gymaint â'r wisg a ddychmygwyd yn rhannol. Roedd yn ddarn poblogaidd a chafodd groeso gan gynulleidfa a welai ynddo yr hiwmor a'r perthnasedd. Tra roedd y ffotograffydd Marian Delyth yn recordio'r gwaith, perswadiwyd dwy foneddiges, oedd wedi eu gwisgo yn seremonïol yn y wisg, i sefyll wrth ochr y gwaith, a dyna gyfannu'r cylch syniadol yn grwn. Daeth y gwaith hwn yn fan cychwyn i gyfres newydd o ddarnau wal tri

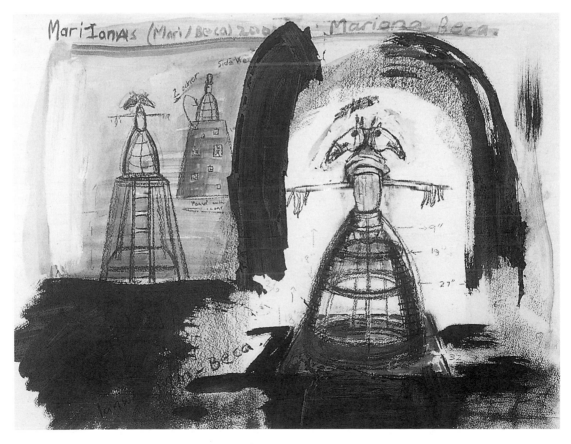

Mariona (preparatory drawing) 1999
mixed media on paper 56x76cm
photo: Pat Aithie
collection: the artist

Mariona (darluniad paratoadol) 1999
cyfrwng cymysg ar bapur 56x76cm
llun: Pat Aithie
casgliad: yr artist

installation. This provides the works ambience, articulated with objects, texts and other more traditional resources common to the practice of installation. I am less drawn to European installation art than to its Caribbean and Latin American counterpart which is geared more obviously towards the social, the cultural and political, and which is in a sense, more closely connected to the real through a continuous process of installation making, either that of the Catholic Church or in the Afro-Caribbean domestic altar pieces of the region. In my own assemblages, many of the symbols that had been used sequentially over the years reappear in three dimension, real ladders support mantle

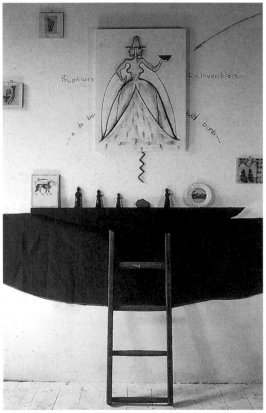

Salem
(detail, studio version)
1998
mixed media assemblage
photo: the artist
collection: the artist

Salem
(manylun, fersiwn stiwdio)
1998
cydosodiad, cyfryngau cymysg
llun: yr artist
casgliad: yr artist

dimensiwn, yn ymgorffori delweddau iconig oedd wedi eu darlunio a'u paentio, gydag effemera o seliau cist ceir, wedi eu dewis yn ofalus. Hwyrach y gellid codi'r addurniadau rhad hyn o'r wraig Gymreig i lefel y Forwyn Fair Gatholig mewn darnau allor Ciwbaidd – duwies fodern yn adennill ei nerth ac yn gwneud offrymau i'r dyfodol.

Gan barhau â'r thema hon, rwyf yr un pryd ag ysgrifennu hwn, yn myfyrio ar y posibilrwydd o greu delw tri dimensiwn fyddai'n cyfuno nodweddion y 'wraig Gymreig' gyda'r lanws a'r Fari Lwyd. Felly y daw *Mariona*, y byddaf yn ei dychmygu, nid fel cerflun fel y cyfryw, ond fel atgof o wrthrych lled ddefodol, un fyddai'n cael ei hestyn allan ar adegau arbennig o'r flwyddyn.

Mae'r gorlif o waith graffeg, testun a darlun ar bapur neu gynfas, y tu hwnt i gonfensiynau'r cyfrwng, i gydosodiadau a gwrthrychau tri dimensiwn, yn arwain yn naturiol at waith mewnosodiadau. Rhydd hyn naws i'r gwaith, wedi ei fynegi â gwrthrychau, testunau ac adnoddau eraill mwy traddodiadol sy'n gyffredin i'r ymarfer o wneud gwaith safle. Rwy'n cael fy nenu llai gan gelfyddyd mewnosodiadol Ewropeaidd na chan ei gymar Caribïaidd neu Ladin-Americanaidd sydd ynghlwm fwy wrth y cymdeithasol, y diwylliannol a'r politicaidd. Ar un ystyr mae hwn wedi ei gysylltu'n agosach â'r byd real, trwy broses barhaus o wneud gwaith safle, un ai yn yr Eglwys Gatholig neu yn y darnau allor domestig Affro-Caribïaidd. Yn fy nghydosodiadau i, ail-ymddengys nifer o symbolau a ddefnyddiwyd yn olynol dros y blynyddoedd, ar ffurf tri dimensiwn – bydd ysgolion go iawn yn cynnal silffoedd pen tân. Yn *Salem (Capel /Ysgol)*, mae'r silff ar siâp cwch, a gosodir darluniau bychain ar gynfas ar y mur sy'n amgylchynu'r darn 'icon' canolog, gyda'r cyfan wedi ei 'fframio' â siapiau du wedi eu gludio'n uniongyrchol i'r wal. Rhydd y teitl Cymraeg arlliw o'r symbolaeth, gan fod y gair Cymraeg 'ysgol' yn gyffredin i *school* a *ladder*, ac felly'n awgrymu proses gynyddol o ddysg ac

shelves. In *Salem (Capel/Ysgol)*, the shelf is boat shaped, small drawings on canvas are placed on the wall surrounding the central 'icon' piece, the whole 'framed' by black shapes directly affixed to the wall. The Welsh title gives a clue to the symbolism, where school and ladder in Welsh share the name *Ysgol*, therefore signifying an ascending process of learning and endeavour. *Capel*, chapel, refers to the austere nature of this work, as opposed to the more elaborate, ornamentation of the dresser-like piece, *Field-notes* (pl. 13). This latter piece developed from the notion voiced by critic and theorist James T. Clifford: "Perhaps there is no return for anyone to a native land, only field notes for its reinvention."

In a sense, we are all becoming more and more distanced from our native land, even whilst living on its soil. A salvaged art packing case, once belonging to the National Museum of Wales, becomes a receptacle for an imagined transporting or preserving. It is exhibited as a piece of furniture akin to a dresser, with the artworks it might have contained (the "field-notes for reinvention") displayed on or around it, much in the way a real Welsh dresser is used today, more ornamental than functional, a domestic museum piece containing and displaying a collection of family heirlooms.

Salem has a darker, rather grim presence, not altogether how I remember my childhood experience of chapel going. It refers more to the mood of *Salem*, the famous painting by Curnew Vosper, the supposed rigidity and puritanical influence of chapels and the old school system. Located always in the past, that to a child (and indeed an adult today) seemed uncompromisingly grim. It is nonconformity at its unforgiving worst. But, again, it provided fruitful grounds for reinvention. We were led to believe that chapels were always full and nonconformity all pervasive. In truth, too many chapels were built since each denomination

ymdrech. Cyfeiria 'Capel' at natur ddiaddurn y gwaith hwn, o'i gyferbynnu ag addurnwaith mwy trafferthus y darn tebyg i ddresel, *Nodiadau maes* (pl. 13). Datblygodd y darn olaf hwn o'r syniad a gyflwynwyd gan y beirniad a'r damcaniaethwr James T. Clifford, pan ddywedodd: "Hwyrach nad oes droi'n ôl i unrhyw un i'w famwlad, dim ond nodiadau maes ar gyfer ei hail-ddyfeisio."

Ar un ystyr, rydym i gyd yn ymbellhau fwyfwy oddi wrth ein mamwlad, hyd yn oed tra'n byw ar ei thir. Bydd cist bacio lluniau a achubwyd ac a berthynai ar un amser i Amgueddfa Genedlaethol Cymru, yn llestr ar gyfer cludo neu ddiogelu dychmygol. Fe'i harddangosir fel darn o ddodrefnyn digon tebyg i ddresel, gyda'r gweithiau celf allai fod wedi eu cynnwys ynddi (y "nodiadau maes ar gyfer ail-ddyfeisio") yn cael eu harddangos arni neu o'i chwmpas, yn ddigon tebyg i'r defnydd wneir heddiw o'r dresel Gymreig, mwy addurniadol na defnyddiol – darn amgueddfaol domestig yn cynnwys ac yn arddangos casgliad o drysorau teuluol.

Mae rhyw bresenoldeb tywyllach ac eithaf garw yn *Salem*, nid yn gyfan gwbl fel y cofiaf i brofiad plentyn o fynd i'r capel. Cyfeiria fwy at naws *Salem*, y paentiad enwog gan Curnew Vosper, gydag anystwythder tybiedig a dylanwad Piwritanaidd y capeli a'r hen drefn addysgol. O berthyn yn wastadol i'r gorffennol, ymddangosai hyn i blentyn (ac yn wir i oedolyn heddiw) fel rhywbeth digyfaddawd o lym. Dyma anghydffurfiaeth ar ei gwaethaf anfaddeugar. Ond eto, darparodd ddigon o ddeunydd ar gyfer ail-ddyfeisio. Y gwir yw, yn ôl y ddamcaniaeth ddiweddar, fod gormod o gapeli wedi eu codi gan fod yn rhaid i bob enwad gael ei gapel ei hun ym mhob pentref, a dim ond canran o'r boblogaeth oedd yn meddiannu a ddysgeidigaeth grefyddol. Mae "mor wir â hanes" ys dywed Dylan Thomas.

Bydd casglu syniadau yn digwydd o sawl ffynhonnell, ac fel yr awgrymais, bydd hyn yn cynnwys darllen. Er bod y sefyllfa'n gwella,

had to have its own chapel in every village, and religious doctrine consumed only a percentage of the population. It's all "true as history", as Dylan Thomas puts it.

The collecting of ideas comes from many sources, and as I have suggested, includes reading. Though the situation is improving we are still short of written material on art in Wales. I recently introduced and compiled a collection of essays by various writers and artists dealing with *Certain Welsh Artists*, those involved with the 'Custodial Aesthetics' mentioned earlier.

Custodial Aesthetics explains a position taken, whereby the artists' work, knowingly or subliminally, draws on the specifics of Welsh culture either as a full scale politicised or social commentary on identity today, or by the influence of locality and background, in other words; formation. Raymond Williams, as we have seen, developed a theory based on *Formation and Alignment*. To follow Williams' theory, we might say that it is 'alignment' with the elements of 'formation' that makes the work of these artists specific to a certain place. Custodial Aesthetics could more easily be translated into the Welsh 'Cof Cenedl', which might invoke 'tribal memory' or 'memory of a collective people'. The discourse contained in the book pivots around the meaning and interpretation of these words.

For my part, and I hope that the introduction to the book substantiates this, Custodial Aesthetics, (in which I include my own work), is not a branch of the heritage industry, not a preservation of things past but a living thing. As in 'Cof Cenedl', it is a long piece of string to which we are attached, and are components of, (i.e., we are the string at this point in time) going onwards into the future. As the poet Gerallt Lloyd Owen has said, "Nid yw Hanes ond ennyd; / A fu ddoe a fydd o hyd"[13] (History is a fleeting minute; What existed once, will always exist).

rydym o hyd yn brin o ddeunydd ysgrifenedig am gelfyddyd yng Nghymru. Yn ddiweddar, detholais a chyflwynais gasgliad o draethodau gan amryw 'sgrifennwyr ac artistiaid yn delio â rhai artistiaid arbennig (*Certain Welsh Artists*), sef y rhai hynny fu ynglŷn â'r 'Estheteg Warcheidiol', y soniwyd amdano yn gynharach. Mae Estheteg Warcheidiol yn esbonio safbwynt, lle mae gwaith yr artist, yn fwriadol neu yn yr is ganfyddiad, yn tynnu ar bethau penodol mewn diwylliant Cymreig, un ai fel sylwadaeth llwyr wleidyddol neu un gymdeithasol, ar hunaniaeth heddiw; neu dan ddylanwad lleoliad a chefndir, mewn gair: ffurfiant. Fel y gwelsom eisoes, datblygodd Raymond Williams ddamcaniaeth a seiliwyd ar Ffurfiant a Chyfliniad (*Formation and Alignment*). I ddilyn damcaniaeth Williams, gallem ddweud mai 'cyfliniad' gydag elfennau o 'ffurfiant' sy'n gwneud gwaith yr artistiaid hyn yn benodol i le arbennig. Hwyrach mai'r geiriau Cymraeg gorau am Estheteg Warcheidiol yw 'Cof Cenedl'; gallai hyn alw ar 'gof llwythol' neu 'gof pobl gyfunol'. Mae'r drafodaeth sydd yn y llyfr yn troi o gwmpas ystyr a dehongliad y geiriau hyn.

O'm rhan i, a gobeithiaf fod y rhagymadrodd i'r gyfrol yn cadarnhau hyn, nid cangen o'r diwydiant treftadaeth yw estheteg warcheidiol (ac rwy'n cynnwys fy ngwaith fy hun yn hyn), nid cadwraeth o'r pethau a fu ond rhywbeth byw. Fel mewn 'Cof Cenedl', rydym yn sownd wrth ddarn hir o linyn ac yn rhan ohono, (h.y. ni yw'r llinyn ar y pwynt arbennig hwn mewn amser), gan fynd ymlaen i'r dyfodol. Fel y dywedodd y bardd Gerallt Lloyd Owen: "Nid yw Hanes ond ennyd; / A fu ddoe a fydd o hyd."[13]

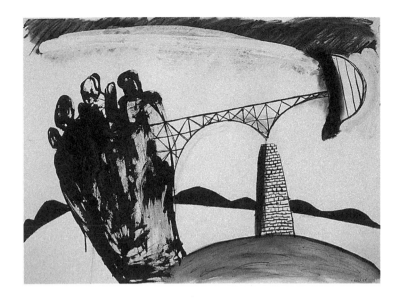

Grounding 1998
india ink on paper
photo: the artist
private collection

Troedle 1998
inc india ar bapur
llun: yr artist
casgliad preifat

Notes

1 André Malraux, *Picasso's Mask*. Da Capo Press, New York 1994.

2 pp 179.

3 pp 133.

4 Raymond Williams. 'Art: Freedom as Duty', *Planet* 68.

5 Philip Guston: *Paintings 1969-80*. Exhibition Catalogue, Whitechapel Art Gallery 1992.

6 *Y Mabinogi*, cycle of Welsh myths.

7 See 'Fancy, Fact and Fate', page 81.

8 *Nuevo Arte de Croatia*. Exhibition Catalogue, Kerschoffset, Zagreb 1997.

9 *Hiraeth*, Exhibition Catalogue, The Welsh Arts Council 1993.

10 *Santeria Aesthetics in Contemporary Cuban Art*. Smithsonian, USA, 1996.

11 *Hans Rikken. A Neoprimitivist Hybridity*. Third Text 32 pp 103, Autumn 1995, Kala Press.

12 'Uncertain Curators'. *Certain Welsh Artists*. Seren, 1999.

13 From the poem 'Cilmeri' in *Cilmeri a cherddi eraill*. Gwasg Gwynedd.

Nodiadau

1 André Malraux, *Picasso's Mask*. Da Capo Press, New York 1994.

2 pp 179.

3 pp 133.

4 Raymond Williams. 'Art: Freedom as Duty', *Planet* 68.

5 Philip Guston: *Paintings 1969-80*. Catalog Arddangosfa, Oriel Gelf Whitechapel 1992.

6 *Y Mabinogi*, cylch o storïau mytholegol Cymreig.

7 Gweler 'Ffansi, Ffaith a Ffawd', tudalen 81.

8 *Nuevo Arte de Croatia*. Catalog Arddangosfa, Kerschoffset, Zagreb 1997.

9 *Hiraeth*, Catalog Arddangosfa, Cyngor Celfyddydau Cymru 1993.

10 *Santeria Aesthetics in Contemporary Cuban Art*. Smithsonian, USA, 1996.

11 *Hans Rikken. A Neoprimitivist Hybridity*. Third Text 32 pp 103, Hydref 1995, Kala Press.

12 'Uncertain Curators'. *Certain Welsh Artists*. Seren, 1999.

13 O'r gerdd 'Cilmeri' yn *Cilmeri a cherddi eraill*. Gwasg Gwynedd.

Some thoughts on the Santes Mariona studio installation

The installation operates on several levels, rational and emotive, intellectual and vaguely 'religious', museum artefact and new artwork.

There is the permanence, timelessness of the figurine herself, an iconic essence coupled with the textual fabrication (p. 13) that seems to impart a contextual legitimacy in history. As true as any history perhaps. This is contrasted with the impermanence suggested by her setting, her 'plinth' is made of building site wooden palettes, temporary, in transit ...a construction in progress. Flanked by stepladders as in the studio installation, this state of unfinished business becomes more apparent: she may be an ancient monument in the process of renovation. As such she could well be read as metaphor, a personification of Gwalia/Wales in the process of change.

Hel meddyliau ynglyn a mewnosodiad Santes Mariona yn y stiwdio

Mae'r mewnosodiad yn gweithio ar sawl lefel, yn rhesymegol ac yn gynhyrfiol, yn ddeall-usol ac i ryw raddau yn 'grefyddol', yn greiryn amgueddfaol ac yn gelfwaith newydd.

Mae yna barhauster i'r ddelw ei hunan, naws eiconaidd sydd, drwy ei chyplysu a'r ffug destyn (t. 13), yn ei gosod mewn cyd-destun hanesydd-ol. Mor wir ac unrhyw hanes efallai. Mae'r parhauster hwn yn cael ei gyferbynnu ac amharhauster ei lleoliad, y 'plinth' y saif arno wedi ei wneud allan o palettes pren y safle adeiladu, byrhoedlog, adeiladwaith ar ei gannol. Efo'r ysgolion o bobtu iddi, fel yn y mewnosod-iad, mae'r cyflwr hwn o fod yn 'waith ar y gweill' yn fwy amlwg fyth, fe allai fod yn gofgolofn hynafol yn y broses o atgyweiriad. Yn y cyswllt hwn, medrem ei darllen fel metaffor, person-oliad o Walia/Cymru yn y broses o newid.

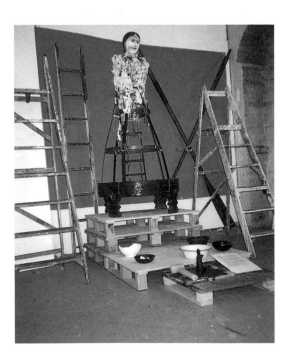

Santes Mariona (studio installation) 1999
mixed media assemblage 250x300x200cm
photo: the artist
collection: the artist

Y Santes Fariona (mewnosodiad stiwdio) 1999
cydosodiad, cyfryngau cymysg 250x300x200cm
llun: yr artist
casgliad yr artist

Fancy, fact and fate
The Welsh involvement with North America

Fancy...

Legend has it that Madoc, a Prince of Gwynedd, following the turmoil at home after his father, Owain Gwynedd's death in 1170, set sail westwards and landed in North America (thus antedating Columbus' voyage by more than three hundred years). He returned once to Wales, gathering more settlers, and left for America never to be seen again.

Early belief in this legend was supported by the Aztec belief in the arrival of a white leader/god from the east. Recent findings about Viking settlements on the North American coast and islands make it apparent that such voyages were possible, perhaps even commonplace. The Princes of Gwynedd at that time had close trading and matrimonial links with the Vikings. Discovery of Spanish maps and charts adds further credence to its possibility.

A tribe of Welsh-speaking Indians, purported to be the historic Mandans, were said to be the descendants of this peaceful integration of the Welsh into Amerindian culture. Doubts were raised because the Mandans lived in the interior (now North Dakota) west of the Missouri river and far from landfall. However, it has since been discovered in Mandan pictographs that they were a nomadic people, following a great cyclical route over generations, which in 1200, put their location on the coast of what is now New England.

Fact...

John Dee (1527-1608), mathematician, astronomer, philosopher, magician, geographer, antiquary, propagandist and spy, Welshman (though such a concept was tied to 'Britishness' at that time), the magus of his age.

Ffansi, ffaith a ffawd
Cysylltiad Cymru â Gogledd America

Ffansi...

Yn ôl y chwedl, yn dilyn cynnen teuluol wedi marwolaeth ei dad, Owain Gwynedd ym 1170, hwyliodd y tywysog Madog ab Owain Gwynedd tua'r gorllewin a glanio yng Ngogledd America; (roedd hyn fwy na thri chan mlynedd cyn mordaith Columbus). Dychwelodd i Gymru unwaith i gasglu mwy o wladfawyr; hwyliodd yn ôl ac ni chlywyd dim amdano wedi hynny.

Cefnogid y gred gynnar yn y chwedl hon gan y ffaith fod yr Asteciaid yn credu yn nyfodiad arweinydd neu dduw gwyn ei groen o'r Dwyrain. Yn ddiweddar, daeth yn amlwg oddi wrth aneddiadau Llychlynnaidd ar arfordiroedd ac ynysoedd Gogledd America, fod mordeithiau o'r fath yn bosibl, a dichon eu bod yn gyffredin iawn. Roedd gan Dywysogion Gwynedd ar y pryd gysylltiadau priodasol a masnachol agos â'r Llychlynwyr. Rhoddwyd coel ar y stori pan ddarganfuwyd mapiau a siartiau Sbaenaidd.

Honid fod llwyth o Indiaid Cymraeg eu hiaith, sef yr Indiaid Mandan hanesyddol, yn ddisgynyddion i'r integreiddio heddychlon hwn rhwng y Cymry a'r diwylliant Amerindiaidd. Codwyd amheuon ynglŷn â hyn oherwydd fod yr Indiaid Mandan yn byw yn y berfeddwlad, i'r gorllewin o afon Missouri, yn North Dakota erbyn hyn, ac yn bell o'r arfordir. Fodd bynnag, yn ddiweddar darganfuwyd o astudio arwyddluniau'r Indiaid Mandan eu bod yn bobl grwydrol, a'u bod yn dilyn llwybr cylchol mawr dros y cenedlaethau; byddai hyn yn eu gosod, tua'r flwyddyn 1200, ar arfordir yr hyn sydd heddiw yn New England.

Ffaith...

John Dee, (1527-1608), mathemategydd, seryddwr, athronydd, swynwr, daearyddwr,

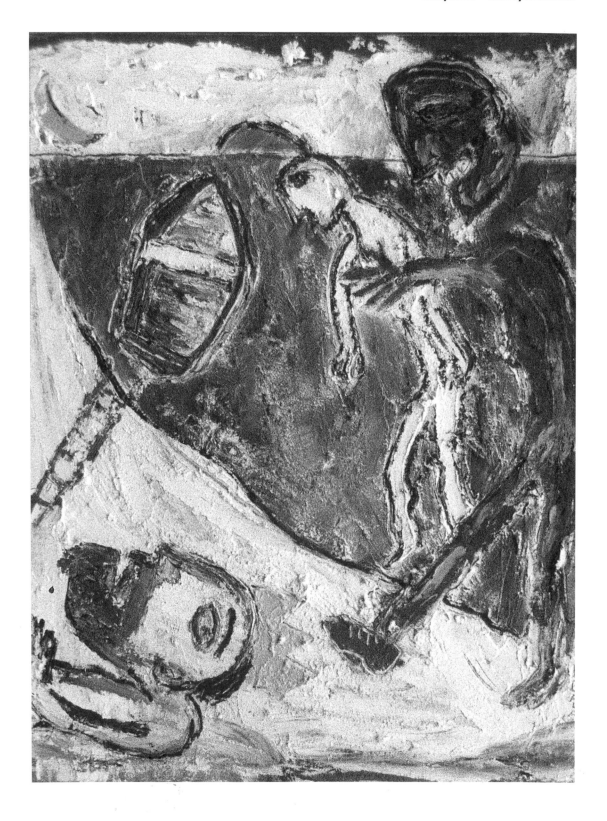

As Elizabeth I's consultant on State Affairs, he reinvented the Madoc story as part of an enlargement of his concept of a British Empire based on the conquests of Arthur (not only Scandinavia and the Arctic, but islands as far as supposed Estotiland, perhaps Newfoundland). Since Elizabeth could claim descent from the Princes of Gwynedd, she could lay claim to their lands in the New World, an earlier and more legitimate claim than the Spanish! The rest is history.

Fate...

These stories led to a myth which, after the American Revolution, aroused fresh interest in the Atlantic crossing among Welsh radicals. It caught the public imagination in Wales particularly after the fabricator and instigator Iolo Morganwg got hold of it. It became a powerful incentive for emigration to America by impoverished Welsh people who were awakening to a new radical sense of Welsh nationhood. It inspired the journeys (1729-99) of John Evans, who, while ostensibly in the pay of the Spanish to discover a route up the Missouri, went upriver to find and meet the Welsh-speaking Indians. It is recorded that his journey ended in disappointment. The Mandans were virtually wiped out by smallpox in 1838.

With thanks to *The New Companion to the Literature of Wales* ed. Meic Stephens (University of Wales Press)

hynafiaethydd, propagandydd ac ysbïwr, Cymro (er bod syniad o'r fath ynghlwm â 'Phrydeindod' yn y cyfnod hwnnw), *magus* ei oes. Fel ymgynghorwr ar Faterion Gwladol i Elizabeth 1af, ail-ddyfeisiodd stori Madog fel ymgais i helaethu ei syniad o Ymerodraeth Brydeinig wedi ei seilio ar oresgyniadau Arthur, (nid yn unig Sgandinafia a'r Arctig, ond hefyd ynysoedd mor bell ag Estotiland dybiedig – Newfoundland fe ddichon). Gan y gallai Elizabeth honni ei bod yn un o ddisgynyddion Tywysogion Gwynedd, gallai hawlio eu tiroedd yn y Byd Newydd, hawl oedd yn gynharach ac yn gyfreithlonach nag eiddo'r Sbaenwyr! Mae'r gweddill yn hanes bellach.

Ffawd...

Tyfodd y storiau hyn yn chwedl ac, yn dilyn y Chwyldro Americanaidd, deffrowyd diddordeb newydd, ymhlith radicaliaid Cymreig, yn y daith ar draws Môr Iwerydd. Taniwyd diddordeb pobl Cymru, yn arbennig ar ôl i'r rhaffwr anwireddau a'r symbylwr Iolo Morgannwg gael gafael ar y stori. Tyfodd yn symbyliad cryf i ymfudo i America, yn arbennig i'r Cymry tlawd oedd yn deffro i syniad newydd a radical o genedligrwydd Cymreig. Bu'n ysbrydoliaeth i deithiau (1792-99) John Evans; tra'n gyflogedig gan y Sbaenwyr i ddarganfod llwybr i fyny'r afon Missouri, fe aeth, yn ôl y sôn, i fyny'r afon a darganfod a chwrdd ag Indiaid oedd yn siarad Cymraeg. Cofnodir i'w siwrnai ddiweddu'n siomedig. Lladdwyd yr Indiaid Mandan bron yn gyfan gwbl gan y frech wen ym 1838.

Gyda diolch i *The New Companion to the Literature of Wales*, gol. Meic Stephens (Gwasg Prifysgol Cymru)

Raiders of the Western Shore 1990
oil on canvas 56x76cm
photo: the artist
collection: S4C

Rheibwyr Traeth y Gorllewin 1990
olew ar gynfas 56x76cm
llun: yr artist
casgliad: S4C

Biography

Born in 1956 in Sarnau near Bala, North Wales

Completed MA Fine Art, Cardiff Institute, 1993

Member of Grwp Beca, Ysbryd/Spirit Painters and the Welsh Group, co-founder of the Artists' Project/Prosiect Artistiaid, an artist-led organization dedicated to international events.

Awards

Recipient of grants from the Arts Council of Wales, in particular a travel grant to visit Zimbabwe in 1990 to work as Artist in Residence at the National Gallery in Harare. Also aided by a British Council Special Award.

Prizewinner at the National Eisteddfod of Wales, 1988, 89, 93, and a selector in 1995, Gold Medal Winner in 1997. Recipient of the

Bywgraffiad

Ganed yn 1956 yn Sarnau ger Y Bala, Gwynedd.

Cwblhaodd gwrs MA mewn Celfyddyd Gain ym Mhrifysgol Cymru, Caerdydd yn 1993.

Aelod o Grŵp Beca, Ysbryd/Spirit a'r Grŵp Cymreig, cyd sylfaenydd Y Prosiect Artistiaid/ The Artists' Project, cymdeithas a reolir gan artistiaid i drefnu digwyddiadau rhyng wladol.

Gwobrau

Wedi derbyn nawdd gan Gyngor Celfyddydau Cymru, yn bennaf nawdd teithio i Zimbabwe yn 1990 i weithio fel Artist Preswyl yn yr Oriel Genedlaethol yn Harare. Cafodd gymorth hefyd gan y Cyngor Prydeinig.

Enillydd gwobrau yn yr Eisteddfod Genedlaethol,

Owain Glyndwr Award,1998.

Arts Council of Wales research funding for *Certain Welsh Artists*, Seren 1999, introduced and compiled by Iwan Bala.

Work in Public Collections

South Glamorgan County Council.

Y Tabernacl, The Museum of Modern Art, Wales at Machynlleth.

The National Museum and Gallery of Wales, Cardiff, (Derek Williams Trust).

S4C.

Ysgol y Berwyn, Y Bala.

Imperial War Museum, London

Commissions

S4C. Ffilm Cymru. Cywaith Cymru/Artwork Wales. Cwmni Ffilmiau Elidir. The British Red Cross/ European Humanitarian Office. Centre for Visual Arts/ Cardiff County Council.

Solo Exhibitions from 1990

2000	*Offerings + Reinventions*, Oriel 31, Newtown, Oriel Theatr Clwyd, and touring.
1998	*Flags for the Assembly/Baneri I'r Cynulliad*, Y Tabernacl, The Museum of Modern Art, Wales, Machynlleth.
1996	*Panorama*, Studio 8, Ruthin; Oriel Plas Glyn-y-Weddw, Wales.
1995	*Min y Tir/Edge of Land*, Cardiff Bay Arts Trust, Pilotage House, Cardiff.
1992-93	*Hiraeth*, Oriel, Cardiff; Swansea Arts Workshop; Wrexham Library Arts Centre.
1992	*codi, cario, creu*, Neuadd y Plase, Bala.
1991	*Flowers of the Dead Red Sea*, in conjunction with Y Cwmni; The

1988, 89, 93, ac yn ddetholwr yn 1995. Enillydd y Fedal Aur yn Eisteddfod y Bala ym 1997. Dyfarnwyd Medal Owain Glyndwr iddo ym 1998.

Cafodd nawdd ymchwil tuag at y llyfr *Certain Welsh Artists*, Seren 1999, cyflwyniad a ddewisiad gan Iwan Bala.

Casgliadau Cyhoeddus

Cyngor Sir De Morganwg.

Y Tabernacl, Oriel Gelfyddyd Fodern, Cymru, Machynlleth.

Amgueddfa ac Oriel Genedlaethol Cymru, Caerdydd, (Ymddiriedolaeth Derek Williams).

S4C.

Ysgol y Berwyn, Y Bala.

Imperial War Museum, Llundain

Comisiynau

S4C. Ffilm Cymru. Cywaith Cymru/Artwork Wales. Cwmni Ffilmiau Elidir. Y Groes Goch Brydeinig/Swyddfa Ewropeaidd dros Hawliau Dynol. Canolfan y Celfyddydau Gweledol/ Cyngor Dinesig a Sirol Caerdydd.

Arddangosfeydd Unigol o 1990

2000	*Offrymau + Ailddyfeisiadau*, Oriel 31, Y Drenewydd, Oriel Theatr Clwyd, ac ar daith.
1998	*Baneri I'r Cynulliad*, Y Tabernacl, Oriel Gelfyddyd Fodern, Machynlleth.
1996	*Panorama*, Studio 8, Rhuthun; Oriel Plas Glyn-y-Weddw, Llanbedrog.
1995	*Min y Tir*, Ymddiriedolaeth Gelf Bae Caerdydd, Ty'r Peilotiaid, Caerdydd.
1992-93	*Hiraeth*, Oriel, Caerdydd; Gweithdy Celf Abertawe; Canolfan Gelfyddydau Llyfrgell Wrecsam.

Tramway, Glasgow; Chapter Arts, Cardiff; Brentford Centre, London.

Tirweddau Coll/Lost Landscapes, Oriel Y Bont, University of Glamorgan.

1990 National Gallery of Zimbabwe.

Selected Group Exhibitions

1999 *Certain Welsh Artists*, the Art in Wales Gallery, National Museum and Gallery of Wales.

ARTfutures 99, Contemporary Art Society of Great Britain, Royal Festival Hall, London.

Clean Slate Wales Art International/ the Artists' Project, Cardiff.

Ysbryd/Spirit, Llantarnam Grange Art Centre, Cwmbran; Oriel Theatr Clwyd, Mold

Dreaming Awake, Five Visionary Artists, Llantarnam Grange, Cwmbran.

Reading Images, St David's Hall, Cardiff.

1998 *Landmarks*, Inaugural Exhibition. Art in Wales Gallery, National Museum and Galleries of Wales, Cardiff.

Ysbryd/Spirit, Howard Gardens Gallery, U.W.I.C, Cardiff.

Artists in Arms, British Red Cross, St David's Hall, Cardiff. Graffiti Gallery, Edinburgh; Royal Geographic Society, London.

The National Eisteddfod of Wales.

Beca at the Bull. The Bull Art Centre, Barnet.

Welsh Contemporaries, Riverside Studios, Hammersmith, London.

The University of Glamorgan, purchase prize exhibition.

1997 *Myth and Modernity*, The Rotunda Gallery, Hong Kong.

1992 *codi, cario, creu*, Neuadd y Plase, Y Bala.

1991 *Flowers of the Dead Red Sea*, ar y cyd efo Y Cwmni; The Tramway, Glasgow; Canolfan y Chapter, Caerdydd; Canolfan Brentford, Llundain.

Tirweddau Coll, Oriel Y Bont, Prifysgol Morgannwg, Pontypridd.

1990 Oriel Genedlaethol Zimbabwe.

Arddangosfeydd Grŵp (Detholiad)

1999 *Certain Welsh Artists*, Oriel Gelf yng Nghymru, Amgueddfa ac Orielau Cenedlaethol, Caerdydd.

ARTfutures 99, Cymdeithas Celfyddyd Gyfoes Brydeinig, Royal Festival Hall, Llundain.

Clean Slate, Celf Cymru Rhyngwladol/ Prosiect Artistiaid, Caerdydd.

Ysbryd/Spirit, Canolfan Llantarnam Grange, Cwmbran; Oriel Theatr Clwyd, Yr Wyddgrug.

Breuddwydio'n Effro, Canolfan Llantarnam Grange, Cwmbran.

Darllen Delweddau, Neuadd Dewi Sant, Caerdydd.

1998 *Landmarks*, Arddangosfa agoriadol Oriel Gelf yng Nghymru, Amgueddfa ac Orielau Cenedlaethol, Caerdydd,

Ysbryd/Spirit, Oriel Howard Gardens, U.W.I.C, Caerdydd.

Artists in Arms, Y Groes Goch Brydeinig; Neuadd Dewi Sant, Caerdydd; Graffiti Gallery, Caeredin; Cymdeithas Ddaearyddiaeth Frenhinol, Llundain

Eisteddfod Genedlaethol Cymru.

Beca yn y Bull, Canolfan Gelfyddydau "Y Bull", Barnet.

Cyfoeswyr Cymreig, Riverside Studios, Hammersmith, Llundain.

Borders/Ffiniau, The Museum of Modern Art, Zagreb; Diocletian's Palace, Split, Croatia; The National Museum and Gallery, Cardiff; Howard Gardens Gallery, UWIC, Cardiff.

Celtic Connections, The Welsh Group, Glasgow Festival Hall.

The Welsh Group, European Parliament Building, Strasbourg.

The 8th Mostyn Open, Oriel Mostyn, Llandudno, N.Wales.

National Eisteddfod of Wales, Gold Medal Winner.

Oriel Myrddin, Carmarthen.

1996 *Trans-formation*, Muzeum Artystow, Lodz, Poland.

6x6, Die Queest Gallery, Gent, Belgium.

Invited Artists, Royal Cambrian Academy, Conwy, Clwyd.

Site-ations/Lle-olion 2, the Artists' Project, Cardiff.

National Eistedddfod of Wales.

1995 *Offene Ateliers*, Invited Artists, Bielefeld, Germany.

Intimate Portraits, Glynn Vivian Gallery, Swansea.

Standpoints, selector Lois Williams, Wrexham Library Arts Centre.

Inspirations, works based on R.S. Thomas' poetry. Oriel Plas Glyn -y-Weddw, N.Wales; St David's Hall, Cardiff.

1994 *Site-ations/Lle-olion 1*, International Art Event, the Artists' Project, Cardiff.

Things Change, Aberystwyth Art Centre.

Displacement and Change,

1997 *Myth and Modernity*, The Rotunda Gallery, Hong Kong.

Borders/Ffiniau, Oriel Gelf Fodern, Zagreb; Palas Diocletian, Split, Croasia; Amgueddfa ac Orielau Cymru, Oriel Howard Gardens, Caerdydd.

Cysylltiadau Celtaidd, Y Grŵp Cymreig, Glasgow Festival Hall.

Y Grŵp Cymreig, Adeilad y Senedd Ewropeaidd, Strasbourg.

Yr 8ed Arddangosfa Agored, Oriel Mostyn, Llandudno.

Eisteddfod Genedlaethol Cymru, Enillydd Y Fedal Aur.

Oriel Myrddin, Caerfyrddin.

1996 *Trans-formation*, Muzeum Artystow, Lodz, Gwlad Pwyl.

6x6, Die Queest Gallery, Gent, Gwlad Belg.

Artistiaid Gwadd, Academi Frenhinol Cymru, Conwy, Clwyd.

Lle-olion, 2, Y Prosiect Artistiaid, Caerdydd.

Eisteddfod Genedlaethol Cymru.

1995 *Offene Ateliers*, Artistiaid Gwadd, Bielefeld, Yr Almaen.

Intimate Portraits, Oriel Glynn Vivian, Abertawe.

Safbwyntiau, detholwyd gan Lois Williams, Canolfan Llyfrgell Wrecsam.

Ysbrydoliaeth, gwaith yn seiliedig ar farddoniaeth R.S.Thomas. Oriel Plas Glyn-y-Weddw; Neuadd Dewi Sant, Caerdydd

1994 *Lle-olion 1*, Gŵyl Gelf Ryngwladol, Y Prosiect Artistiaid, Caerdydd.

Pethe'n Newid, Canolfan y Celfyddydau, Aberystwyth.

Installation, Artwork Wales International Event, Bangor, Wales.

1991 The Welsh Group, Newport Museum and Art Gallery.

National Eisteddfod of Wales, prizewinner.

Trosi/Trasnu, Irish/Welsh Exchange. The Bank of Ireland Exhibition Centre, Dublin; The Crawford Gallery, Cork; Swansea Arts Workshop.

1990 Gallery Delta, (mixed show), Harare, Zimbabwe.

1988 *Clean Irish Sea*, Greenpeace Touring Exhibition.

Articles by the Artists

'Field Notes for a Native Land', *Planet* 135, June/July 1999.

'Visible yet Hidden, Santeria aesthetics in Cuba', *Planet* 133, Feb 1999.

'A Modern Tradition?. Stone sculpture in Zimbabwe', *Planet* 132, Dec 1998.

'Sensations', *Golwg*, 1997.

'Appropriate Behaviour, an artists' statement', *Planet* 124, Aug 1997.

'Tanseilio'r Totemau', *Barn* No 411, April 1997.

'The Artists' Project, the artist critic and the Art World', *Wales Review*, Feb 1997.

'Wales' Art goes international', *Planet* 119, Nov 1996.

Selected Articles about the Artist

Rian Evans, *Western Mail*, Aug 1998.

John Russell Taylor, 'The Big Show', *The Times Metro*, Aug 29, 1998.

Sioned Puw Rowlands, interview, *Tu Chwith*, Winter 1997.

Dadleoli a Newid, Mewnosodiad, Gŵyl Ryngwladol, Cywaith Cymru, Bangor.

1991 Y Grŵp Cymreig, Amgueddfa ac Oriel Casnewydd.

Eisteddfod Genedlaethol Cymru, gwobr.

Trosi/Trasnu, Cyfnewidiad Cymru/ Iwerddon. The Bank of Ireland Exhibition Centre, Dulyn; Oriel y Crawford, Cork; Gweithdy Celf Abertawe.

1990 Gallery Delta, (arddangosfa gymysg), Harare, Zimbabwe.

1988 *Clean Irish Sea*, Arddangosfa Deithiol Greenpeace.

Erthyglau gan yr Artist

'Field Notes for a Native Land', *Planet* 135, Mehefin/Gorffennaf 1999.

'Visible yet Hidden, Santeria aesthetics in Cuba', *Planet* 133, Chwefror 1999.

'A Modern Tradition? Stone sculpture in Zimbabwe', *Planet* 132, Rhagfyr 1998.

'Sensations', *Golwg*, 1997.

'Appropriate Behaviour, an artist's statement', *Planet* 124, Awst 1997.

'Tanseilio'r Totemau', *Barn*, rhif 411, Ebrill 1997.

'The Artists' Project, the artist critic and the Art World', *Wales Review*, Chwefror 1997.

'Wales' Art goes international', *Planet* 119, Tachwedd 1996.

Erthyglau am yr Artist (Detholiad)

Rian Evans, *Western Mail*, Awst 1998.

John Russell Taylor, 'The Big Show', *The Times Metro*, Awst 29, 1998

Sioned Puw Rowlands, cyfweliad, *Tu Chwith*, Gaeaf 1997.

Professor Tony Curtis, interview, *Welsh Painters Talking*, Seren 1997.

Professor Martin Gaughan, *Borders*, catalogue essay, 1997.

Margaret Knight, 'Welsh Rennaissance', *Artist and Illustrator*, May 1997.

Laura Denning, *Circa 21*, 2 1995.

The Art Unit, Spring/Summer 1994.

Shelagh Hourahane, 'Site-ations', *Planet* 108.

Peter Lord, *Gwenllian*, Gomer, May 1994.

Fintan O'Toole, *Hiraeth* Catalogue, W.A.C. 1993.

Sian Wyn Parri, *Barn 349*, May 1991.

Sian Wyn Parri. *Barn 316*, May 1989.

Menna Baines, *Golwg*, Feb 1989.

John Meirion Morris, *Golwg*, April 1989.

Books illustrated by the Artist

Dannie Abse *Welsh Retrospective* Seren.

David Greenslade *Fishbone* and *Pavellons* Gwasg Israddol.

Iwan Llwyd *Dan Anasthetic* Gwasg Taf.

Twm Miall *Cyw Haul* and *Cyw Dôl* Y Lolfa.

Meic Stephens ed. *The New Companion to the Literature of Wales* University of Wales Press.

Barddoniaeth Alltudiaeth/The Poetry of Exile University of Wales Press.

Books by the Artist

Certain Welsh Artists: Custodial Aesthetics in Contemporary Welsh Art. Ed and Intro. Seren 1999.

Darllen Delweddau. Gwasg Carreg Gwalch. (forthcoming).

Yr Athro Tony Curtis, cyfweliad, *Welsh Painters Talking*, Seren 1997.

Yr Athro Martin Gaughan, *Borders*, catalog, 1997.

Margaret Knight. 'Welsh Rennaissance', *Artist and Illustrator*, Mai 1997.

Laura Denning, *Circa 21*, 2 1995.

The Art Unit, Gwanwyn/Haf 1994.

Shelagh Hourahane, 'Site-ations', *Planet* 108.

Peter Lord, *Gwenllian*, Gomer, Mai 1994.

Fintan O'Toole, *Hiraeth* Catalog, C.C.C. 1993.

Sian Wyn Parri, *Barn 349*, Mai 1991.

Sian Wyn Parri. *Barn 316*, Mai 1989.

Menna Baines, *Golwg*, Chwefror 1989.

John Meirion Morris, *Golwg*, Ebrill 1989.

Dylunwyd gan yr Artist

Dannie Abse *Welsh Retrospective* Seren.

David Greenslade *Fishbone* a *Pavellons* Gwasg Israddol.

Iwan Llwyd *Dan Anasthetic* Gwasg Taf.

Twm Miall *Cyw Haul* a *Cyw Dôl* Y Lolfa.

Meic Stephens gol. *The New Companion to the Literature of Wales* Gwasg Prifysgol Cymru.

Barddoniaeth Alltudiaeth/The Poetry of Exile Gwasg Prifysgol Cymru.

Llyfrau gan yr Artist

Certain Welsh Artists: Custodial Aesthetics in Contemporary Welsh Art. Gol. Seren 1999.

Darllen Delweddau. Gwasg Carreg Gwalch. (i ddod).

efo Iona Mawrth 1999

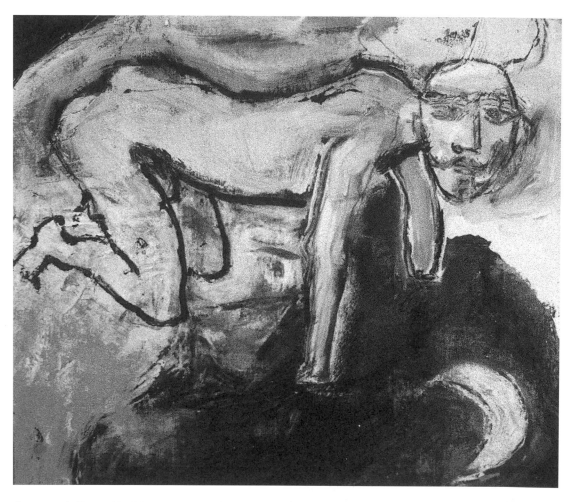

Cernunnos (self portrait) 1989
mixed media on canvas 37x43cm
photo: the artist
collection: the artist

Cernunnos (hunan bortread) 1989
cyfrwng cymysg ar gynfas 37x43cm
llun: yr artist
casgliad: yr artist

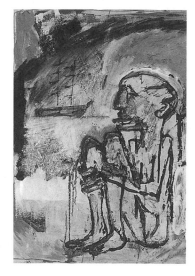

Madog's Dream 1989
mixed media on paper 75x56cm
photo: the artist
private collection

Breuddwyd Madog 1989
cyfrwng cymysg ar bapur 75x56cm
llun: yr artist
casgliad preifat

Hiraeth (studio installation) 1992
mixed media on canvas and perspex
100x200cm
photo: the artist

Hiraeth (mewnosodiad stiwdio) 1992
cyfrwng cymysg ar gynfas a perspecs
100x200cm
llun: yr artist

Borders (installation view) 1997
Diocletian's Palace, Split, Croatia
photo: Ginevra Godin

Ffiniau (mewnosodiad) 1997
Palas Diocletian, Split, Croasia
llun: Ginevra Godin

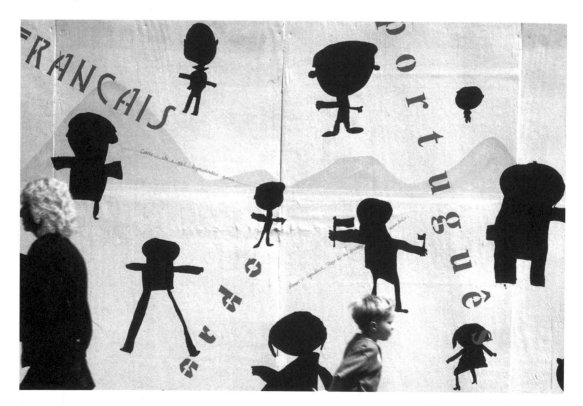

Wall for Europe painted hoarding around the Centre for Visual Art, Cardiff during the European Summit 1998
photo: the artist

Wal i Ewrop murlun o amgylch Canolfan Celfyddydau Gweledol, Caerdydd yn ystod y Gynhadledd Ewropeaidd 1998
llun: yr artist

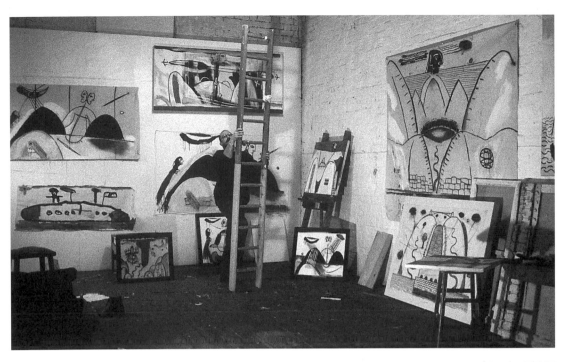

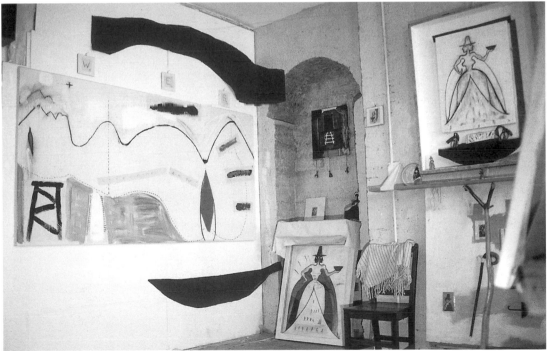

Studio Interiors
top: Llandaff Road, 1997
bottom: Bute Street, 1999

Tu mewn i'r Stiwdio
uchod: Ffordd Llandaf, 1997
isod: Stryd Bute, 1999

Index

Indecs

What have they done to you, Gwalia? 1995
pastel and charcoal on unprimed canvas
92x92cm
photo: Paul Beauchamp
collection: the artist

Be' ddaru nhw i ti Walia? 1995
pastel a golosg ar gynfas amrwd 92x92cm
llun: Paul Beauchamp
casgliad: yr artist

Gorwelia 1995
pastel and charcoal on unprimed canvas
92x92cm
photo: the artist
collection: the artist

Gorwelia 1995
pastel a golosg ar gynfas amrwd
92x92cm
llun: yr artist
casgliad: yr artist

2

Raise High Your Ruins 1992
mixed media on canvas, board and glass 122x122cm
photo: National Museums and Galleries of Wales
collection: National Museums and Galleries of Wales,
Derek Turner Trust

Dyrchefwch Eich Adfeilion 1992
cyfrwng cymysg ar gynfas, bwrdd a gwydr 122x122cm
llun: Amgueddfa ac Orielau Cymru
casgliad: Amgueddfa ac Orielau Cymru,
Ymddiriedolaeth Derek Turner

Africa Inverted 1993
mixed media on canvas and glass 104x83cm
photo: Pat Aithie
collection: the artist

Mewn Droad 1993
cyfrwng cymysg ar gynfas a gwydr 104x83cm
llun: Pat Aithie
casgliad: yr artist

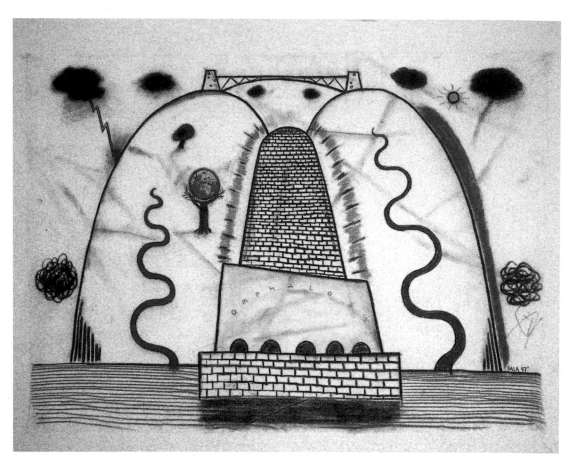

Omphalos 1997
pastel and charcoal on unprimed canvas 73.5x91.5cm
photo: the artist
private collection

Omphalos 1997
pastel a golosg ar gynfas amrwd 73.5x91.5cm
llun: yr artist
casgliad preifat

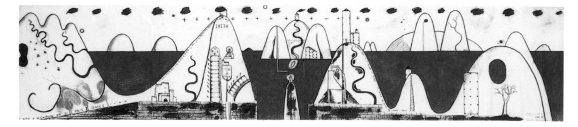

Panorama 1995
pastel and charcoal on unprimed canvas 100x500cm
photo: Ruthin Crafts Centre
collection: the artist

Panorama 1995
pastel a golosg ar gynfas amrwd 100x500cm
llun: Canolfan Crefftau Rhuthun
casgliad: yr artist

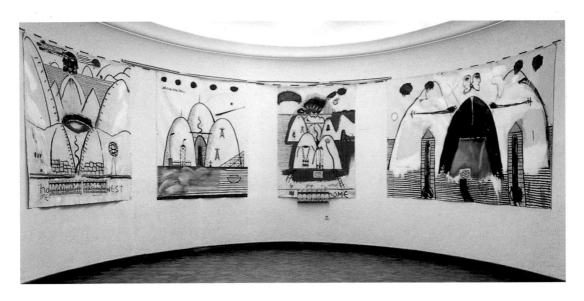

Haunted by ancient gods
Installation view, Museum of Modern Art, Zagreb 1997
Borders (exhibition) the Artists' Project
photo: Paul Beauchamp
collection: the artist

Yng nghysgod hen dduwiau
Mewnosodiad, Oriel Gelf Fodern, Zagreb 1997
arddangosfa *Ffiniau*, Prosiect Artistiaid
llun: Paul Beauchamp
casgliad: yr artist

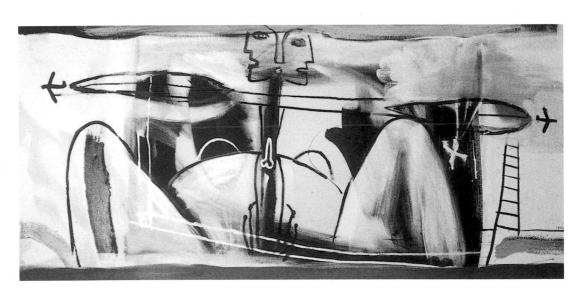

Shooting down the Union 1997
mixed media on canvas 76x150cm
photo: the artist
collection: University of Glamorgan (loan)

Saethu Jac yr Undeb 1997
cyfrwng cymysg ar gynfas 76x150cm
llun: yr artist
casgliad: Prifysgol Morgannwg (benthyciad)

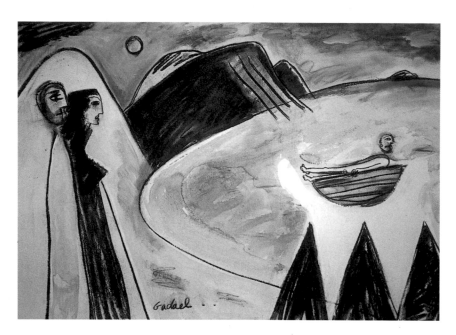

Leaving 1998
mixed media on paper 56x76cm
photo: Paul Beauchamp
private collection

Gadael 1998
cyfrwng cymysg ar bapur 56x76cm
llun: Paul Beauchamp
casgliad preifat

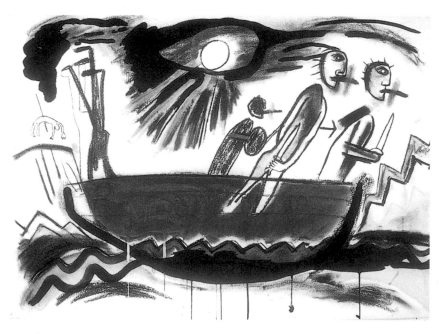

Cauldron of rebirth 1998
pastel and charcoal on paper 56x76cm
photo: Paul Beauchamp
private collection

Pair y dadenni 1998
pastel a golosg ar bapur 56x76cm
llun: Paul Beauchamp
casgliad preifat

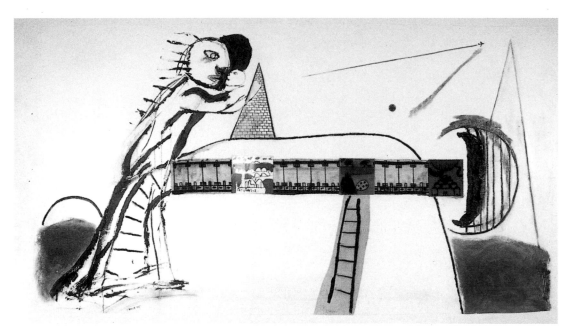

True as history 1997
oil, charcoal, collage and perspex on canvas on board 122x213cm
photo: Paul Beauchamp
collection: the artist

Gwir fel hanes 1997
olew, golosg, collage a perspecs ar gynfas ar fwrdd 122x213cm
llun: Paul Beauchamp
casgliad: yr artist

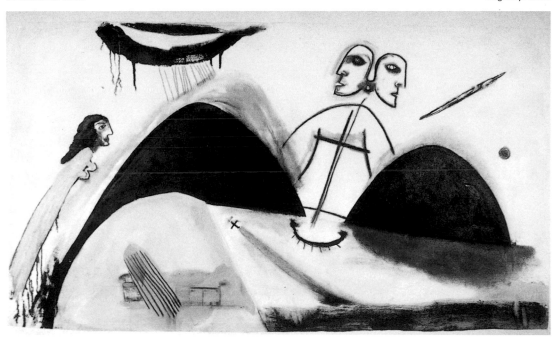

Haunted by ancient gods (figure in a landscape) 1997
oil, charcoal and collage on canvas on board 122x213cm
photo: Paul Beauchamp
collection: the artist

Yng nghysgod hen dduwiau (ffigwr mewn tirwedd) 1997
olew, golosg a collage ar gynfas ar fwrdd 122x213cm
llun: Paul Beauchamp
casgliad: yr artist

Island Wales (homage to Paul Davies)
two from a series 1999
pastel and charcoal on paper 15x19cm
photo: the artist
collection: the artist

Ynys Cymru (teyrnged i Paul Davies)
dau o gyfres 1999
pastel a golosg ar bapur 15x19cm
llun: yr artist
casgliad: yr artist

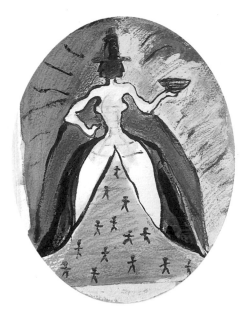

Gwalia (reinvented)
(variations on a theme) no. 2 1999
mixed media on paper 18x14cm
photo: Pat Aithie
collection: the artist

Gwalia (ailddyfeisiad)
(amrywiad ar thema) rhif 2 1999
cyfrwng cymysg ar bapur 18x14cm
llun: Pat Aithie
casgliad: yr artist

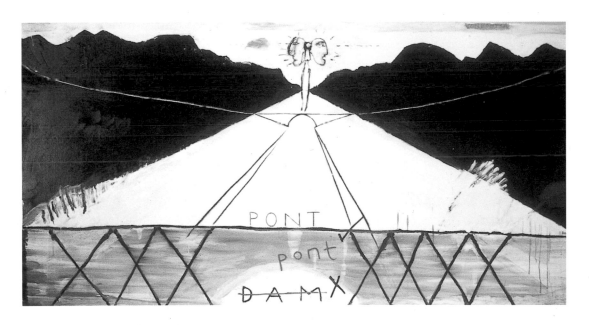

Dam/Pont 1999
charcoal and oil on canvas 122x245cm
photo: the artist
collection: the artist

Dam/Pont 1999
golosg ac olew ar gynfas 122x245
llun: yr artist
casgliad: yr artist

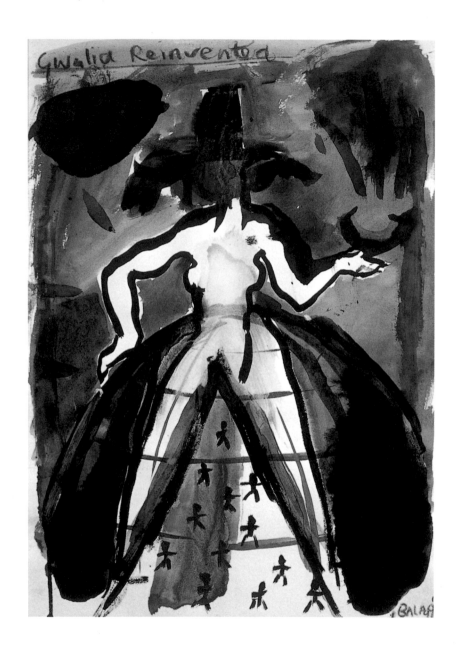

Gwalia (reinvented)
(variations on a theme) no. 1 1999
ink and watercolour on paper 34x24cm
photo: Pat Aithie
collection: the artist

Gwalia (ailddyfeisiad)
(amrywiad ar thema) rhif 1 1999
inc a dyfrliw ar bapur 34x24cm
llun: Pat Aithie
casgliad: yr artist

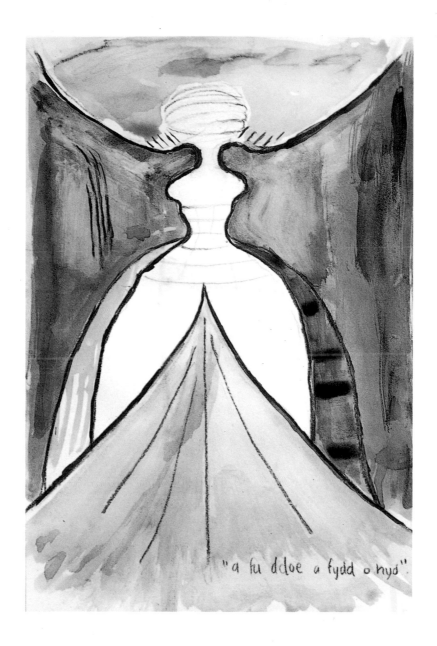

"a fu ddoe a fydd o hyd".

Gwalia (reinvented)
(variations on a theme) no. 4 1999
mixed media on paper 34x24cm
photo: Pat Aithie
collection: the artist

Gwalia (ailddyfeisiad)
(amrywiad ar thema) rhif 4 1999
cyfrwng cymysg ar bapur 34x24cm
llun: Pat Aithie
casgliad: yr artist

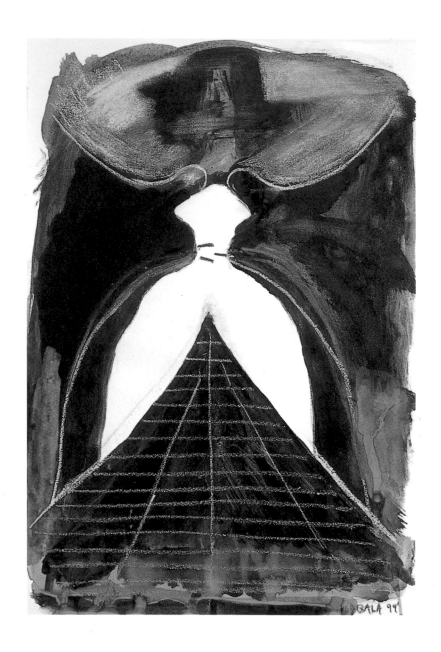

Gwalia (reinvented)
(variations on a theme) no. 3 1999
mixed media on paper 34x24cm
photo: Pat Aithie
collection: the artist

Gwalia (ailddyfeisiad)
(amrywiad ar thema) rhif 3 1999
cyfrwng cymysg ar bapur 34x24cm
llun: Pat Aithie
casgliad: yr artist

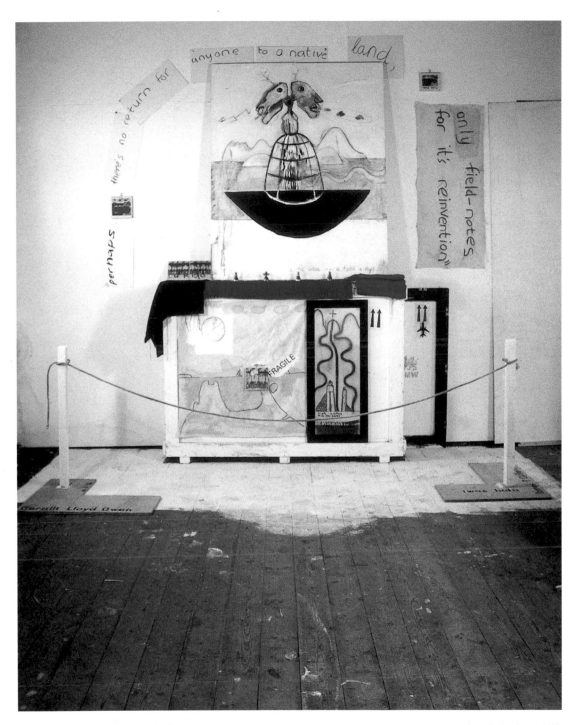

Field Notes 1999
mixed media assemblage 320x250x80cm
photo: Paul Beauchamp
collection: the artist

Nodiadau Maes 1999
cydosodiad, cyfryngau cymysg 320x250x80cm
llun: Paul Beauchamp
casgliad. yr artist

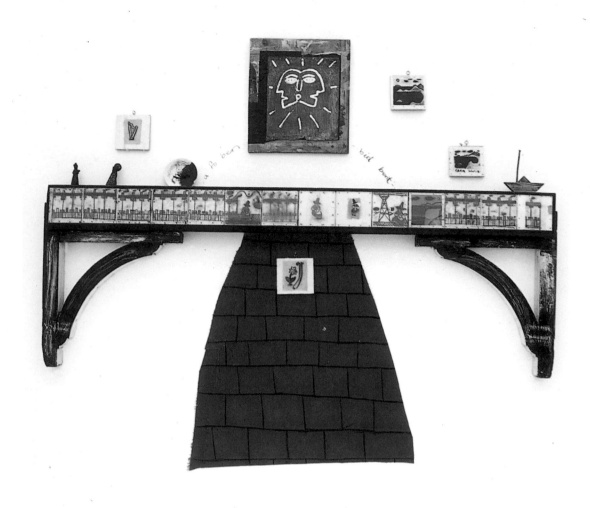

Truly Imagined (the Welsh Costume) 1998
mixed media assemblage 210x218x15cm
photo: Marian Delyth
collection: the artist

Gwir Ddychmygol (y Wisg Gymreig) 1998
cydosodiad, cyfryngau cymysg 210x218x15cm
llun: Marian Delyth
casgliad: yr artist

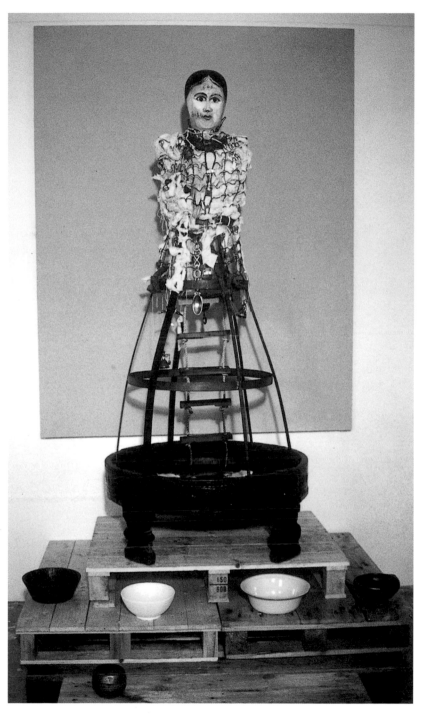

Santes Mariona 1999
mixed media assemblage 225x130x140cm
photo: the artist
collection: the artist

Y Santes Fariona 1999
cydosodiad, cyfryngau cymysg 225x130x140cm
llun: yr artist
casgliad: yr artist

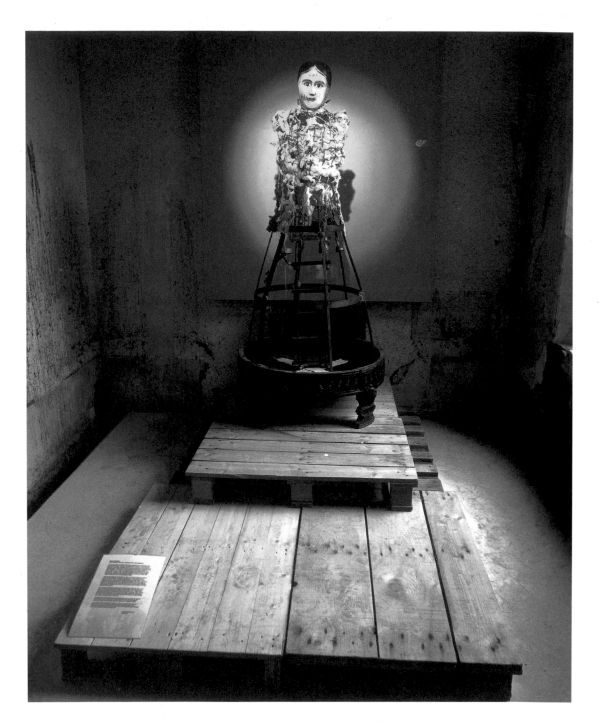

Santes Mariona
installation view *Clean Slate* (the Artists' Project exhibition)
at the Third Wales Arts International Festival, October 1999
photo: Malcolm Bennet; lighting: John Thorn
collection: the artist

Y Santes Fariona 1999
mewnosodiad yn arddangosfa *Clean Slate* (Prosiect Artistiaid)
yn yr drydedd Wyl Gelf Cymru Rhyngwladol, Hydref 1999
llun: Malcolm Bennet; goleuo: John Thorn
casgliad: yr artist